KB043061

미술관을 빌려드립니다 : 북유럽

일상의 행복을 사랑한 화가들

미술관을 빌려드립니다

Sweden Norway Denmark Finland

북유럽 ◆ 손봉기 지음

더블북

목차

Northern Europe

1
겨울 왕국에서 온 초대장, 북유럽

Sweden

2
산란하는 빛을 담다, 스웨덴

Norway

3
피오르의 대자연을 담다, 노르웨이

Denmark

4
고요히 스며드는 일상을 담다, 덴마크

Finland

5
단순하지만 분명한 행복을 담다, 핀란드

사람이 있다

20년 넘게 전 세계를 여행하며 수많은 박물관과 미술관에서 다양한 걸작들을 만났다.

비너스와 니케 조각상 등 고전적인 아름다움을 보여주는 그리스 로마 작품들을 비롯하여 금색 바탕에 절제된 마리아의 모습을 보여주는 중세 작품들 그리고 〈비너스의 탄생〉 등 인간의 풍부한 감정과 이상적인 아름다움을 보여주는 르네상스 작품들을 만나면서 예술의 아름다움에 말할 수 없는 충만감을 느꼈다. 그리고 카라바조와 렘브란트 등 바로크 화가들의 압도적인 작품 앞에서 삶을 관조하는 희열을 느꼈으며 왕과 귀족을 몰아내고 시민들이 주인이 된 프랑스 사실주의와 인상주의 작품 앞에서 자연의 아름다움은 물론 일상의 소중함과 기쁨을 알 수 있었다.

하지만 세잔을 비롯하여 입체파의 피카소나 야수파의 마티스 작품 그리고 칸딘스키의 초현실주의 작품 앞에서는 머릿속이 시

원해지는 이지적인 아름다움은 느낄 수 있으나 이전 시대 작품에서 받았던 가슴을 뛰게 하는 감동은 없다. 변기로 상징되는 현대 회화 작품들에 와서는 더 이상 시대를 사는 사람들과 풍경 그리고 우리가 살아가는 일상의 모습을 볼 수 없다.

　내부적인 논리와 철학으로 무장한 현대 예술가들은 이제 더 이상 대중들과 소통하지 않는다. 현대 미술의 주인공은 작가도 작품도 아닌 미술을 관람하는 대중이라고 이야기하면서 말이다. 하지만 철학적인 현대 작품들 앞에서 대중들은 침묵하며 점점 더 현대 예술과 멀어져 갔다. 현대 작가들 역시 그들의 작품을 이해하지 못하는 사람과는 더 이상 할 말이 없다며 소통의 채널을 닫아버리고 자신들의 길을 갔다.

　대중과 멀어지는 철학적인 현대 미술 작품 앞에서 나는 일상의 아름다움을 노래하는 작품이 그리웠다. 그때 눈에 띈 것이 여기에 소개한 북유럽 작품들이었다.

　근대의 북유럽의 화가들은 자기 논리와 생각에만 빠져 있는 고고한 서유럽의 현대 화가들과는 달리 여전히 현재를 살아가는 사람들의 일상과 아름다운 풍경을 진실 되게 그리며 노래하고 있었다. 현대 회화 비평가들이 북유럽의 회화를 통속적이라고도 하지만, 그들은 일관되게 현재를 사는 인간들의 모습과 풍경을 경외감 넘치는 시선으로 그려낸다. 그리고 그것은 복잡하고 불안한 현

대를 살아가는 우리에게 기쁨과 위로를 선사한다.

아름다운 풍경과 사람들이 살아가는 일상을 진실 되게 노래하는 근대 북유럽 회화들이 이지적이며 철학적인 서유럽의 회화에 비해 심미적 가치가 떨어진다고 아무도 단정할 수 없다.

복잡하고 빽빽한 일상에 지친 여러분을 여유로 반짝이는 북유럽의 일상에 초대하고 싶었다. 이 책 속으로 우리에게 낯선, 그래서 더욱 즐거운 북유럽을 산책하듯 여행하듯 떠나보길 바란다. 그럼 내가 그랬던 것처럼 여러분도 그림들 앞에서 가슴 떨리는 삶의 행복과 기쁨을 그리고 따뜻한 위로를 느끼게 될 것이다.

2024년 3월
손봉기

Northern Europe

겨울 왕국에서 온
초대장, 북유럽

1

바이킹으로 시작된
북유럽 역사

　　북유럽은 유럽 대륙의 북쪽에 있는 덴마크와 스웨덴 그리고 노르웨이, 핀란드, 아이슬란드를 지칭하는 말이다. 우리가 북유럽을 부를 때 사용하는 스칸디나비아는 원래 덴마크와 스웨덴 그리고 노르웨이 3국을 말한다. 지리적으로도 스웨덴과 노르웨이가 대서양을 향해 뻗은 지역을 스칸디나비아반도라 불렀다.

　　본격적인 북유럽 역사는 바이킹 시대(800~1050)부터 시작된다. 덴마크와 스웨덴 그리고 노르웨이의 강 하구나 피오르에서 살았던 사람을 뜻하는 바이킹은 기동성이 뛰어난 배와 노련한 항해술을 바탕으로 유럽 대륙을 공포에 몰아넣었다. 덴마크나 노르웨이 바이킹은 주로 서쪽인 영국, 그린란드에 진출했으며, 스웨덴

FØROYAR 7.50 · FØROYAR 7.50 · FØROYAR 7.50

Gerandisdagurin í víkingaøld

바이킹은 튀르키예, 러시아 등이 있는 동쪽으로 진출하였다. 이들은 노르망디 공국이나 더블린 등과 같이 유럽 곳곳에 바이킹의 도시를 형성하며 유럽에서 활약을 펼쳤다.

우리에게 바이킹은 약탈자의 이미지가 강하다. 바이킹하면 갑자기 배를 타고 나타나 압도적으로 큰 키, 커다란 덩치로 한 손에 몽둥이나 도끼를 들고 죽음을 두려워하지 않고 덤벼드는 모습이 떠오른다. 실제 그들은 싸우다 죽는 것을 명예롭게 여겼다. 이는 전쟁을 하다 죽으면 신들의 마지막 전쟁인 '라그나로크'에 참전할 수 있다는 북유럽 신화 속 믿음에 따른 행동이었다. 그렇게 무자비하게 살육하고 식량을 강탈해가는 바이킹 이야기는 그들에게 당한 유럽인들이 남긴 이야기가 바탕이다. 실제 바이킹은 모두 그런 식은 아니었다. 약탈을 일삼은 노르웨이와 덴마크 바이킹과는 달리 스웨덴 바이킹의 경우 교역하는 방법을 택했고, 교역 거점 도시를 만들어 그들의 영향력을 넓혀 나갔다.

당시 바이킹들이 바다 원정을 떠난 이유는 인구 증가 때문이었다. 북유럽은 평야가 드물고 토질이 척박하다. 그나마도 I년의 반은 얼음으로 덮여 있어 식량을 많이 생산할 수가 없었다. 빙하기에서 벗어나며 과거보다 기후가 온난해져 수확량이 늘었지만, 인구는 더욱 폭발적으로 늘어나 식량 자급은 더욱 힘들어졌다. 넘쳐나는 인구와 식량난을 해결하기 위해 바이킹들은 목숨을 걸고 바다로 나아갔다.

II세기 말, 여러 소국으로 나뉘어 있던 바이킹은 스웨덴과 노르웨이 그리고 덴마크로 통일하며 왕국 시대를 열었다. 이때 스칸디나비아반도의 바깥에 있던 아이슬란드와 그린란드는 노르웨이 왕국에, 핀란드는 스웨덴 왕국에 편입되었다.

I2세기, 통일 국가를 형성한 북유럽 국가들은 기독교를 받아들이고 상공업 집단인 독일의 한자동맹과 교역하며 유럽 대륙의 일원이 되기 시작하였다.

I397년, 노르웨이 국왕이자 덴마크 여왕의 남편이었던 호콘 6세가 사망한 뒤, 덴마크의 마르그레테 I세를 왕으로 삼아 노르웨이, 덴마크 그리고 스웨덴은 하나의 연합 왕국이 되는 칼마르 동맹을 맺는다. 칼마르 동맹 하에서 각 왕국은 각자의 법률을 유지했으며, 중앙 왕권보다는 각 지역 귀족들의 힘이 셌다.

I523년 스웨덴에 대한 차별적인 지배에 불만을 품은 구스타브 바사는 칼마르 동맹을 깨고 스웨덴 독립을 선포하면서 덴마크-노르웨이 왕국과 스웨덴 왕국으로 분리된다. 당시 노르웨이는 덴마

크와 연합 왕국이라고 하나 덴마크의 종속국가에 가까웠으며 나
폴레옹 전쟁 이후에는 강력한 힘을 얻은 스웨덴에 편입되었다가
19세기가 되어서야 스웨덴으로부터 독립했다.

18세기 말 프랑스 혁명으로 유럽의 왕과 귀족 그리고 교회의
권세가 몰락하고 시민들이 새로운 시대의 주인공이 된다. 북유럽
의 국가들 역시 왕이 물러나고 입헌군주제를 채택하면서 민주주
의 시대로 향한다.

오랫동안 스웨덴의 지배를 받았던 핀란드는 근대에 들어서는
러시아의 지배를 받았으나 1차 세계대전 이후 공화국으로 독립했
다. 아이슬란드는 덴마크-노르웨이 연합 왕국의 지배를 받다가

근대까지 덴마크의 지배를 받았으며 2차 세계대전 이후 공화국으로 독립했다.

20세기 초 2차 세계대전이 발발하자 스칸디나비아 국가들은 다른 북유럽 국가들과 연대를 강화해야 할 필요성을 느꼈고, 끈끈한 조직적 연대를 형성하기 위해 북유럽 이사회를 결성하였다. 이를 계기로 3개국 중심이었던 스칸디나비아 국가는 핀란드와 아이슬란드를 포함한 노르딕 국가로 확장된다. 1991년, 소련연방이 해체된 후에는 에스토니아, 라트비아, 리투아니아를 의미하는 발트 3국까지 북유럽 진영으로 편입되었다.

북유럽 대부분 국가는 현재 1인당 국민소득이 4만 달러가 넘는 선진국에 진입하였고, 복지가 잘 갖추어진 사회주의 시장경제 체제를 구축하여 삶의 질이 매우 높은 국가로 전 세계 사람들의 부러움을 사고 있다.

북유럽 신화가 알려주는
삶의 환희

 유럽 신화 하면, 아름다운 남녀 모습으로 올림
퍼스산에 산다는 신들의 이야기, 그리스 로마 신화를 떠올린다.
하지만 유럽에는 우리가 알고 있는 것보다 훨씬 더 다양한 신화
가 존재한다. 그중에서도 북유럽 신화는 매우 독특한 세계관을 담
고 있다.

 북유럽 신화의 신들은 우선 그리스 로마의 신들과는 달리 죽
음을 맞는다. 이는 기후가 춥고 냉혹하여 힘든 삶을 지속하기보단
영광스러운 죽음을 맞는 것이 더 낫다는 북유럽 사람들의 가치관
을 반영한 것이다. '개똥밭에 굴러도 이승이 낫다.'는 속담을 가진
우리나라와는 매우 대조된다. 서기 800년부터 1200년 사이에 만
들어진 북유럽 신화는 게르만 신화의 한 줄기에서 탄생하였다.

　태초에 존재한 혼돈의 세상 '긴눙가가프'에서 태어난 거인 '이미르'. 이미르는 추위의 나라 니플헤임의 얼음이 녹으며 태어난 소 '아우둠라'의 젖을 먹고 자라며 잠만 잔다. 이렇게 이미르가 자면서 흘린 땀에서 서리의 거인들이 탄생하였는데, 그들은 본성이 사악했다.

　어느 날 아우둠라는 소금이 섞인 얼음을 핥았는데, 첫째 날은

얼음에서 머리가, 둘째 날은 얼굴이, 셋째 날은 완전한 신의 모습이 드러나 신들의 조상 '부리'가 탄생한다. 부리는 아름답고 강한 신들의 조상으로, 스스로 '볼'이라는 이름의 아들을 낳는다. 볼은 성인이 되어 거인족 여인 사이에서 '오딘', '빌리' 그리고 '베' 세 명의 아들을 낳는다.

한편 이미르가 점차 커지면서 거인족의 수가 늘어나자 오딘과 형제들은 자신들이 살아갈 공간이 없어질 것을 걱정해 이미르를 죽인다. 죽어가는 이미르의 피로 대홍수가 일어나자 거인족은 몰살당했지만 오직 '소리 지르는 자'라는 의미의 '베르겔미르'라는 거인과 그의 아내 그리고 그 일족은 살아남았다. 이후 거인들은 신에 대한 복수를 꿈꾼다.

긴눙가가프에서 거목으로 자라난 물푸레나무 '이그드라실' 아래에서 오딘 삼 형제는 이미르의 시체로 세계를 만든다. 이미르의 두개골은 별, 뇌수는 구름, 피는 물, 살은 흙, 뼈와 치아는 광물, 머리카락과 체모는 숲으로 만들었다.

혼돈과 무질서를 상징하는 거인족과 전투를 하며 질서를 수호하는 신들 중 최고의 신은 오딘이다. 오딘은 한쪽 눈을 거인 '미미르'에게 바쳐가면서 지혜의 샘을 마신 결과 지혜의 신이 되었다. 또한 이그드라실 나무에 9일 밤낮을 매달린 끝에 죽음과 마법에 통달하여 마법의 신이자 전사의 신이 되었다.

북유럽의 신들 중 우리에게 가장 잘 알려진 신은 '토르'다. 최고의 신인 오딘과 대지의 여신인 '표르긴' 사이에서 태어난 토르

는 천둥의 신으로 몸에 두르면 힘이 세지는 허리띠와 강력한 쇠 망치 '묠니르'를 가지고 있다.

토르는 두 마리 염소가 끄는 전차를 타고 나타나 추위와 나쁜 날씨를 몰고 다니는 거인들을 물리친다. 토르가 묠니르 망치로 얼음산을 부수면 얼음이 녹으면서 봄이 찾아오고, 천둥과 번개를 부려 비를 내리게 하면 농작물이 잘 자란다. 이처럼 생활에 도움이 되는 신이기 때문에 북유럽 일부 지역에서는 여러 신 가운데 토르를 가장 좋아한다.

오딘과 토르 외에 북유럽의 신화에는 수많은 신들이 등장한다. 그중 '프레이야'는 사랑과 아름다움의 신이며, '로키'는 거짓말과 장난의 신이다. 특히 로키는 거인의 세계에서 끊임없이 사고를 일으키며 신화 속 운명이 지닌 고난과 아픔 그리고 우연을 보여준다.

북유럽의 신들은 겉모습이 정상적이지 않다. 앞에서 본 것과 같이 오딘은 지혜를 얻는 대신 한쪽 눈을 잃었고, 지혜를 상징하는 거인 미미르는 머리만 있고 몸통이 없다. 또한 그리스 로마 신화의 신들과는 달리 죽음에 이른다.

최고의 신인 오딘은 세상의 종말에 관한 예언을 듣고 그것을 막으려고 애를 쓰지만 결국 실패한다. 세상의 마지막 전투를 의미하는 '라그나로크' 전쟁으로 오딘은 늑대에게 잡아먹혀 끝내 목숨을 잃는다. 오딘의 아들이자 가장 힘이 센 토르 역시 거대한 뱀에 물려 죽는다. 신들의 숙명이라는 의미를 지닌 라그나로크 전쟁으

로 신과 거인 그리고 괴물들이 모두 죽고 인간이 지배하는 새로
운 세상이 창조된다.

　북유럽 사람들이 기독교로 개종한 후, 북유럽 신화는 이교로
취급받아 거의 사라졌다. 옛날이야기로 입에서 입으로 전승되다
가 오늘날에 와서 복원되기 시작했다. 오랫동안 잊혀진 이야기지

만 실상 우리 삶에서 쉽게 흔적을 찾을 수 있다. 현재 영어에서 사용되는 월요일부터 일요일까지의 요일 이름 가운데 화요일, 수요일, 목요일, 금요일이 북유럽 신화에 나오는 신들의 이름에서 비롯되었기 때문이다. 용감한 전쟁의 신 '티르Tyr'는 화요일Tuesday, 뛰어난 마술사이자 시에 조예가 깊은 오딘Odin은 수요일Wednesday, 신들 가운데 가장 힘이 센 토르Thor는 목요일Thursday, 사랑과 아름다움을 상징하는 프레이야Freyja는 금요일Friday을 뜻한다.

신화에서 불사에 가까운 자들도 결국 죽는다는 결말이 없는 것은 아니지만, 북유럽 신화처럼 영원한 젊음과 영원한 삶을 사는 신이 한 명도 존재하지 않는 것은 흔치 않다. 영원한 삶을 살아가는 신들은 죽음의 결말이 없기에 '살아 있다는 것'과 '사랑한다는 것'에 대한 간절함과 소중함을 모른 채 무한의 시간을 보내야

한다. 또 주어진 능력보다 더욱 나은 삶을 위한 노력을 할 필요도, 생각도 없다.

하지만 북유럽 신화 속 신들은 다르다. 그들은 살아 있을 때의 삶을 소중히 여기며 최선의 노력을 다하는 삶을 산다. 오딘은 마법을 얻기 위해 위그드라실에 9일간 매달리고, 지혜를 얻기 위해 미미르에게 눈 하나를 바쳤다. 가장 힘이 센 남성성의 상징 토르도 묠니르를 되찾기 위해 여장하는 수모를 감내했다. 현생이 존재하는 북유럽 신화 속 신들은 이처럼 열심히 삶을 살아간다. 그렇게 더욱 발전하고 나아지고 늙고, 약해지고, 죽기도 한다. 그 모습이 우리와 같다.

처음 생소하게 느껴졌던 북유럽의 신화 속 신들의 죽음이 조금은 이해가 간다. 그것은 불완전한 신들의 이야기가 아니라, 죽음이라는 숙명을 가진 인간들의 이야기다. 1년의 절반이 혹독한 겨울인 북유럽 사람들에게 삶이라는 것은 끊임없는 도전이었을 것이다. 언제 눈사태로 집이 파묻힐지, 언제 얼음이 갈라져 물에 빠질지, 자면서 얼어 죽지는 않을지. 그들에게 살아내는 것, 오늘 하루도 무탈했다는 것, 그렇게 반복되는 평온한 일상을 누리는 것이 얼마나 값지고 행복한 것인지 신화를 통해 전한 것이다.

죽음이라는 결말을 알고 있기에 살아 있다는 그 자체만으로도 행복과 황홀을 느낀다.

개인의 소소한 행복이
중요한 북유럽풍 문화

15세기 중세시대가 끝나고 피렌체를 중심으로 르네상스 시대가 활짝 열렸다. 신 중심의 중세시대를 종결하고 인간 중심의 르네상스 시대를 연 사람은 단테다.

단테는 어려서부터 짝사랑한 베아트리체가 사망하자 그녀를 그리며 《새로운 삶》이라는 책을 출간했다. 이 책을 통해 그는 중세 천 년 동안 금기시한 인간에 대한 세속적인 사랑을 노래하며 감미로움을 뜻하는 '돌체Dolche'를 외쳤다. 단테는 그렇게 인간 중심의 르네상스 시대가 도래했음을 세상에 알렸다.

물질적 부와 정신적 문화로 풍요로운 피렌체에서 단테가 '돌체'를 노래했다면, 경제적 여유와 뛰어난 복지를 누리는 오늘날 북유럽 사람들은 '휘게Hygge'와 '라곰Lagom'을 노래한다.

덴마크와 노르웨이에서 주로 사용하는 휘게는 편안하고 행복한 분위기와 감정을 나타내는 말이다. 보통 집에 머물면서 긴장이 풀어진 상태를 의미하는 휘게는, 구체적으로는 따뜻한 음료와 양초 그리고 벽난로, 보드게임 등을 떠올리게 하는 말이다. 그리고 스웨덴에서 많이 사용하는 라곰은 적당하고 충분한 상태를 말하는 것으로 사람과의 관계에 있어서 적당한 거리를 의미한다. 또한 평정심을 유지하며 현재에 집중하는 삶을 상징한다. 휘게와 라곰 같이 핀란드에는 '시수Sisu'라는 단어가 있다. 시수는 용기와 회복력을 뜻하는 단어로 하루하루 충실한 삶을 살아가는 것을 말한다. 북유럽 사람들이 휘게, 라곰 그리고 시수를 추구하며 사는 이유는 북유럽의 환경과 문화와 밀접한 관계가 있다.

대부분의 북유럽 국가들은 국토의 80% 이상이 산으로 형성되어 있으며 여름과 겨울의 일조량 차이가 많다. 여름에는 백야로 새벽까지 해가 지지 않지만, 겨울이 되면 오후 2~3시에 일몰이 시작돼 4시가 되면 이미 어둡다. 어두운 날씨가 계속 되면 기분이 가라앉고 집에서 보내는 시간이 늘어난다. 그래서 그들은 밝은 느낌을 주는 하얀색 벽에 원목 가구로 집안을 장식한 후 양초와 양초 모양의 전구를 집 안 곳곳에 설치해 은은하면서 소소한 행복을 추구하며 살아간다.

북유럽의 기후는 사람들에게 집에서 많은 시간을 보내며 즐거움을 찾는 내향성을 강화시켰다. 그러다 보니 일반적으로 북유럽

인들은 타인을 상대하는 것보다는 혼자서 시간을 보내는 걸 선호하며, 자신만의 세계가 뚜렷한 편이다. 직접 식사에 초대한 경우가 아니라면 식사 시간에 손님에게 식사를 권하지 않고 자신들만 식사를 할 정도이다. 또 적은 일조량으로 우울장애 발생률이 높은 편이다.

또한 낮은 인구 밀도 때문에 타인을 상대할 기회가 적어 사회성이 발달하지 못하기도 한다. 자기만의 공간에 민감하여 타인과

의 접촉을 꺼리는 것으로도 유명한데, 공공장소에서 줄을 설 때 1.5m 이상 간격을 두고 서는 것이 대표적인 예다.

북유럽에서 개인의 소소한 행복을 추구하는 또 다른 이유는 그들의 가치관과 다양한 복지 덕분이다. 북유럽 사람들은 물질적인 기대와 욕심보다는 현재 삶에 만족하는 여유로운 삶을 지향한다. 그래서 무슨 일을 하든 적당한 균형과 조화를 중요하게 생각

한다. 이런 성향의 북유럽 국민들을 위해 북유럽 국가들은 유연근무제부터 육아휴직, 보육정책까지 다양한 복지정책으로 사람들이 가정과 일의 균형을 맞출 수 있도록 돕는다.

모든 북유럽 사람들이 휘게나 라곰의 삶을 살고 있지는 않다. 그러나 이 단어들이 의미하는 삶은 북유럽 국가가 공유하는 가치이며 사회를 이끌어가는 핵심적인 방향이다.

70년대 산업화 시대와 80년대 민주화 시대를 지나온 우리나라는 지금까지 개인의 행복보다는 국가의 이익이나 기업의 이윤 추구가 우선순위였다. 하지만 오늘날 선진국의 반열에 들어선 우리나라 역시 휘게와 라곰으로 대표되는 개인의 소소한 행복을 추구하는 사회로 나아가고 있다. 그래서인지 취향 역시 흰색과 나무의 조화 등이 도드라지는 북유럽풍을 선호하는 경향이 짙어지고 있다.

　　북유럽풍에는 자연과 조화를 이루며, 주어진 삶을 사랑하는 북유럽인의 가치관이 담겨 있다. 우리도 단순히 북유럽풍을 따라하기보단 삶을 대하는 여유로운 태도로 물질적인 가치를 떠나 일상에서 행복을 찾는 것은 어떨까. 그렇다면 우리의 삶도 자연스레 북유럽풍으로 채워지게 될 것이다.

Sweden

산란하는 빛을 담다,
스웨덴

2

1789년 프랑스 혁명으로 왕과 귀족 그리고 교회의 권력이 몰락하고 시민들이 새로운 시대의 주인공이 된다. 프랑스 혁명 이후 서유럽의 예술은 기존의 권력자들을 위한 장식적이며 신화적인 신고전주의에서 벗어나 시민이 주인이 되는 사실주의와 인상주의 미술로 발전하기 시작한다.

프랑스 혁명의 영향으로 왕이 물러나고 입헌 군주제를 채택한 북유럽 대부분 국가들 역시 서유럽의 새로운 미술사조인 사실주의와 인상주의 미술을 받아들이기 시작한다. 그리고 그 선두에 스웨덴이 있었다.

스웨덴 예술은 6세기 종교화로 시작해 16세기 르네상스 시대와 바로크 시대를 지나면서 궁전과 교회를 장식하는 화려한 장식 예술을 꽃피운다. 19세기에 들어서면서 궁중에서는 궁중 화가들이 초상화를 그리며 신고전주의의 시대를 이어가다가 19세기 말, 프랑스 혁명의 영향으로 왕이 몰락하고 시민이 주인이 되는 새로운 시대를 맞이하면서 예술계 역시 혁신을 이룬다.

1880년 고전주의 회화 양식에 반감을 품은 스웨덴의 신진 예술가들은 파리로 가서 당시 파리를 휩쓸었던 사실주의와 인상주의 작품들을 접하면서 스웨덴 미술에 새로운 숨결을 불어 넣었다. 파리로 유학을 간 스웨덴의 젊은 화가들 중에는 프랑스의 인상파

를 받아들여 아름다운 풍경과 사람들이 살아가는 일상을 인상파 특유의 빛을 담아 묘사한 화가들이 많았다. 그 대표적인 화가가 안데르스 소른이다. 그는 인상파에서 보이는 빛의 순간적인 이미지를 화폭에 담아내며 이전의 고전주의 작품에서 중요시했던 그림의 주제보다는 화면에서 보이는 빛과 색을 중요시하는 스웨덴 인상주의 시대를 열었다.

파리 유학파 중에는 인상파의 화법이 너무 급진적이라고 생각하며 인상파를 받아들이지 못한 스웨덴의 신진 예술가들도 있었다. 그들은 파리 근교에 있는 바르비종으로 가서 사실주의와 자연주의 작품을 영향을 받으며 독자적인 낭만주의 화풍을 개척하기 시작했다. 당시 바르비종에는 〈만종〉과 〈이삭줍기〉로 유명한 밀레가 사실주의 화파를 이끌고 있었다. 바르비종에서 유학한 스웨덴의 신진 화가들은 인상주의에서 배운 풍부한 빛과 사실주의에서 배운 자연주의 기법이 결합된 스웨덴 특유의 낭만적인 화풍을 창조했다. 그리고 고국으로 돌아와 활발한 작품 활동을 펼쳤다. 그 대표적인 화가가 칼 라르손이다. 빛의 투명함을 강조하기 위해 유화를 포기하고 수채화를 선택한 그는 자신이 사는 집과 전원 그리고 가족들의 일상을 그리며 스웨덴을 대표하는 화가가 되었다.

칼 라르손 외에 스웨덴 낭만파를 이끌었던 화가로 스벤 리샤르드 베르크를 꼽을 수 있다. 그는 당시 유행하던 고전적인 아카데미의 엄격한 절제와 합리성에 반발하며 자신의 작품에 감정과

직관을 넣은 낭만주의 작품을 선보였다. 그는 예술에 대해 다음과 같은 생각을 가졌었다.

예술가는 자신의 영혼이 느끼는 괴로움과 기쁨을 본능에 따라 빛과 분위기로 표현해야 한다.

일상을 노래한
투명 수채화

칼 라르손
Carl Larsson(1853~1919)

스웨덴 국립 미술관에 들어서면 화려한 바로크 양식의 계단이 좌우로 펼쳐지고 좌우 계단의 벽면을 따라 장엄한 대작들이 전시되어 있다. 이중 가장 유명한 작품이 바로 〈한겨울의 희생〉이다. 이 작품은 북유럽 전설이 된 스웨덴 왕 도말데가 한겨울 기근을 피하기 위해 인신공양 의식을 진행하는 장면을 표현했다.

금으로 장식된 호화로운 고대 웁살라 신전에는 세 명의 신을 모셨는데, 각각 기근과 전쟁 그리고 결혼의 신이었다. 그중 기근을 담당하는 신이 가장 힘이 세어 나라에 기근이 들 때면 그에게 산 사람을 제물로 바쳐야 했다.

제사장이 손을 들어 의식을 진행한다. 제사장 앞에는 산 채로

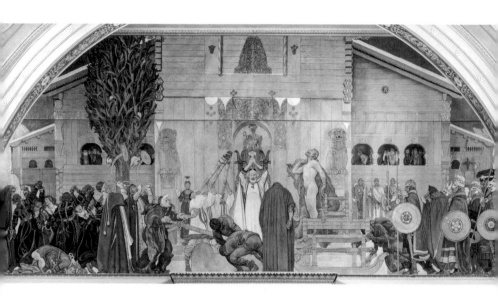

칼 라르손, 〈한겨울의 희생〉, 1915년, 640cm×1360cm, 스웨덴 국립 미술관

끌려온 의식의 제물이 된 사람이 하얗게 질려 있다. 붉은 망토의
집행자가 칼로 제물에 사용될 사람을 죽이려 하자 왕이 벌떡 일
어나 스스로 옷을 벗는다. 그리고 그는 백성을 더 이상 희생할 수
없으니 자신을 죽이라고 명한다.

　왕이 나체로 등장하고 인신공양이라는 미신적 주제를 다룬 이
작품에 대해 제작 당시 수많은 논란이 일어났다. 결국 국립 미술
관은 작품 인수를 거부했고 미술관으로부터 버림받은 이 작품은
1987년 소더비 경매를 통하여 일본으로 팔려 갔다. 이후 1992년
국립 미술관 개관 200주년을 맞이하여 칼 라르손 헌정 전시회가
열렸고 전시회에는 일본에서 빌려온 이 작품도 있었다. 그런데 다

른 나라로 팔린 이 작품을 보기 위해 무려 30만 명이나 되는 관람자들이 몰려들었다. 작품을 본 사람들은 백성들을 위해 수치심도 잊은 채 희생하는 왕의 모습에 감동하며 작품을 반드시 되찾아야 한다고 국립 미술관에 요구했다. 5년간의 노력 끝에 1997년 이 작품은 다시 스웨덴 국립 미술관으로 돌아왔다. 미술관으로부터 거부당한지 82년 만에 일어난 사건이었다.

스웨덴을 대표하는 작가인 칼 라르손은 〈한겨울의 희생〉과 같은 장엄하고 강렬한 색의 작품을 주로 작업할 것으로 생각하기 쉽지만, 그의 대다수 작품은 따뜻하고 편안한 작품이다. 가족과 자신의 집, 전원이 주요 소재였기 때문이다.

칼 라르손의 작품을 보다 보면 그림 속으로 들어가 소파에서, 침대에서, 풀밭에서 늘어지게 낮잠을 자고 싶어지는 포근함이 느껴진다. 이런 느낌을 주는 가장 큰 요소는 그가 색이 아닌 빛으로 휴식 공간을 보여주기 때문이다. 그 대표적인 작품인 〈아늑한 모퉁이〉를 살펴보자.

스웨덴 어느 가정집의 오후. 따뜻하고 편안한 햇살이 거실을 가득 채운다. 중앙의 소파와 바닥의 카페트 위로 오후의 빛이 쏟아지고 거실 벽에는 고풍스러운 빈티지 가구와 모던한 액자가 장식되어 있다. 특히 거실 중앙에 놓인 줄무늬 소파와 의자는 단조로워 보일 수 있는 거실 풍경에 생기를 더한다.

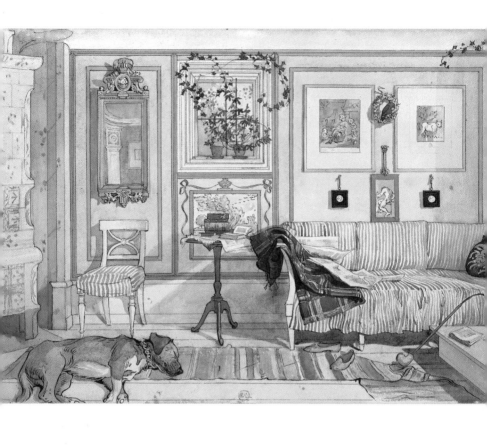

칼 라르손, 〈아늑한 모퉁이〉, 1895년, 32cm×42cm, 스웨덴 국립 미술관

조금 더 자세히 그림을 들여다보면 줄무늬 소파 위에는 주인이 잠깐 자리를 비운 듯 담요가, 바닥에는 금방 벗은 실내화가 자연스럽게 널브러져 있다. 길게 드리워진 소파의 그림자 끝에는 칼 라르손의 강아지 카포가 자리를 비운 주인 대신 나른한 햇살을 만끽하며 낮잠을 즐기고 있다.

겨울왕국이라 불리는 북유럽의 오후, 아무도 없는 거실을 가득 채우는 햇빛은 쓸쓸함이 아닌 따뜻함과 행복을 느끼게 한다.

어린 시절이 불우했던 칼 라르손은 단란하고 행복한 가정을 꾸리기를 바랐다. 다행히 그와 같은 생각을 가진 부인 카린을 만나 결혼을 하였다. 결혼한지 얼마 되지 않아 장인이 사망하자 라르손 부부는 순트오른의 별장을 유산으로 받게 되었다.

왕립 미술 아카데미 출신 부부는 2층짜리 이 집을 자신들만의 취향을 담뿍 담아 꾸미고 고쳤다. 30년 동안 7번에 걸친 대공사 외에도 계절에 맞춰 화분이나 커튼 등을 바꾸는 등 끊임없이 집을 가꿨다. 부부의 사랑을 듬뿍 받은 이 집은 대부분의 칼 라르손 작품에서 배경이 된다.

작품 〈부엌〉 역시 이 집을 배경으로 하고 있다. 먼저 눈에 들어오는 것은 순수한 자연 톤의 원목으로 만들어진 벽이다. 원목으로 만든 벽 중앙에 있는 창으로 하얀색 커튼이 날릴 정도로 시원한 바람이 들어온다. 우유를 짜고 있는 언니가 재미있어 보였는지

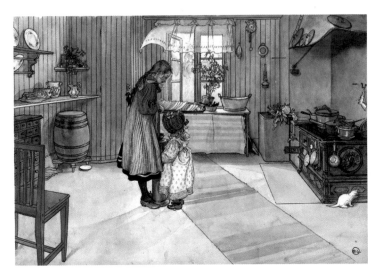

칼 라르손, 〈부엌〉, 1898년, 32cm×43cm, 스웨덴 국립 미술관

어린 동생이 달려들었다. 도움은커녕 방해가 되지만 언니는 가만히 기다려준다. 귀여운 두 자매 주위로 연한 녹색의 가구와 화려한 빨간색의 의자가 그림에 자연스러운 온기를 불어 넣는다.

자녀들을 8명이나 둘 정도로 아이들에 대한 애정과 사랑이 가득했던 라르손 부부는 집안 곳곳을 보수하며 아이들 방 역시 직접 꾸몄다. 칼 라르손의 〈작은 소녀들의 방〉을 자세히 살펴보면 담백하면서 모던한 가구와 아르누보 양식의 벽지가 안락한 공간을 연출한다.

작품에서 먼저 눈에 띄는 것은 올챙이 배를 내밀고 정면을 바

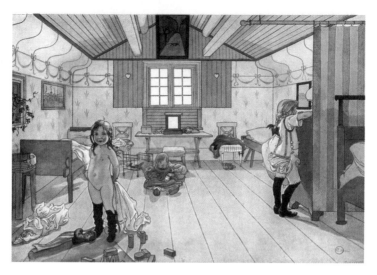

칼 라르손, 〈작은 소녀들의 방〉, 1897년, 32cm×43cm, 스웨덴 국립 미술관

라보는 라르손의 딸이다. 뒤쪽에 돌쟁이 동생은 자신의 손가락을 구경하느라 정신이 없다. 오른쪽 줄무늬 가리개 뒤로 가장 큰 언니가 자신이 입을 옷, 혹은 동생에게 입힐 옷을 찾고 있다. 8명의 자녀 중 3명의 어린 딸들이 지내는 방이다.

어린 소녀들의 감성에 맞는 초록색 창문 덮개와 테이블 그리고 침대는 물론 분홍색 줄이 들어간 커튼과 아이들의 옷까지 모두 엄마 카린이 직접 제작했다. 집안의 모든 인테리어가 곧 예술이라는 그녀의 말처럼 카린의 작품은 20세기에 들어와서 따뜻하면서 실용적인 스칸디나비아 스타일의 기초가 되었다. 스웨덴의

세계적인 가구 브랜드 '이케아IKEA'의 창시자 캄프라드는 공공연하게 칼 라르손과 그의 아내 카린이 만든 가구와 인테리어가 이케아의 정신적 뿌리라고 이야기한다.

오늘날 스칸디나비아 스타일의 가구와 디자인이 세계적인 관심을 끌고 있는 이유는 라르손 부부의 가족에 대한 따뜻한 사랑 때문일지도 모른다. 칼 라르손은 그의 자서전에서 다음과 같이 이야기했다.

카린과 함께 꾸민 집과 내 가족에 대한 추억 그리고 그들을 담은 작품들이 내 인생의 최고의 작품이다.

매혹적인
빛의 물결

안데르스 소른
Anders Zorn(1860~1920)

전통적으로 화가들은 사물을 표현할 때 형태에 집중해서 그림을 그린다. 하지만 모네는 우리가 사물을 볼 때 사물의 형태가 아니라 사물에 비친 빛을 보고 있다는 사실을 알았다. 그는 모든 사물에는 고유의 색이나 형태가 없으며 빛이 비치는 순간 자신의 형태와 색을 가진다는 사실을 알았다. 이후 모네는 사물에 비친 색을 순간적으로 포착하고 그 색을 팔레트에서 찍어 낸 후 신속한 붓 터치로 화폭에 담아내기 시작했다. 모네의 작품 〈라 그르누예르〉를 보면 모네는 물감을 섞지 않고 검은색과 파란색 그리고 흰색과 황록색을 가지고 빠른 터치로 강 위의 물결을 표현한다. 조금 뒤로 물러나서 이 작품을 보면 물이 출렁거리는 모습을 생생하게 느낄 수 있다. 모네는 늘 이렇게 말했다.

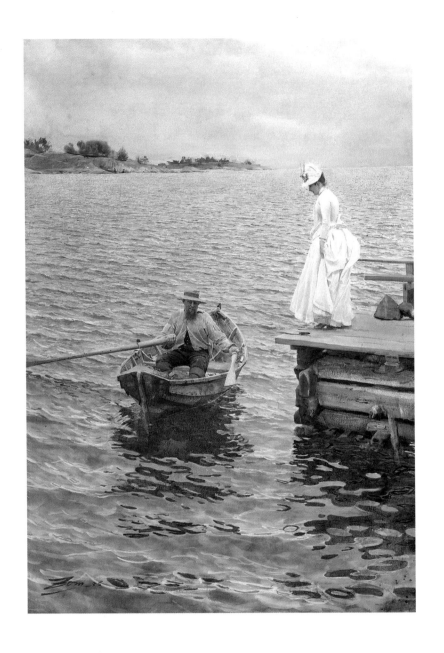

안데르스 소른, 〈여름 휴가〉, 1886년, 76cm×54cm, 스웨덴 국립 미술관

장님이 금방 눈을 뜨게 되었을 때 바라보는 광경을 그리고 싶어.

스웨덴의 자연주의 화가인 안데르스 소른의 〈여름 휴가〉에서
도 모네의 작품에서 느끼는 생생한 물의 출렁임을 느낄 수 있다.
잔잔한 바다 위 선착장으로 들어서는 작은 배가 있다. 선착장
에는 하얀 모자와 흰 드레스를 입은 여인이 물놀이를 즐기기 위
해 배에 오를 준비를 하고 있다. 하지만 우리의 시선은 배도, 여인
도 아닌 물결에 사로잡힌다. 이 그림의 주인공은 회색 하늘 아래
반사하는 유리 같은 물결이다. 저 멀리 푸른 하늘과 맞닿은 수평
선에서부터 잔잔히 밀려와 화면 앞에서는 크게 출렁이는 물결은
우리에게 생생한 싱그러움을 선사한다.

유화가 아닌 수채화로 수면에 비친 빛의 효과를 낭만적으로
표현한 화가 안데르스 소른은 스웨덴 모라에서 가난한 소작농의
아들로 태어났다. 어려서부터 미술에 남다른 재능을 보이던 그는
15세에 스웨덴 왕립 미술 아카데미에 입학하였으며 1880년에 졸
업하였다. 소른은 졸업 전시회에 출품한 작품이 유명해져 졸업 후
부유한 사람들의 초상화를 그리면서 생계를 이어갔다. 당시 그는
부유한 유대인 상인의 딸인 엠마와 사랑에 빠졌다. 하지만 엠마
집안이 반대하자 비밀 결혼을 하고 성공을 위해 홀로 외국으로
떠났다.
영국과 스페인에서 4년을 보내는 동안 소른은 전시회를 통

해 초상화가로 국제적인 명성과 경제적인 안정을 누리게 되었다. 1885년 마침내 엠마와 정식 결혼을 한 그는 그녀와 함께 영국을 시작으로 해외에서 11년 동안 작품 활동과 전시회를 개최하며 스웨덴 출신 중 가장 유명한 화가로 성장한다. 이렇게 해외에서 작품 활동을 벌이는 동안 엠마는 그의 곁에서 따뜻한 격려와 조언으로 큰 도움을 주었다.

1888년 파리에 정착한 소른은 풍경화와 누드화 등으로 파리 화단의 인기와 관심을 한 몸에 받았다. 그리고 1889년 29세의 나이에 파리에서 열린 세계 박람회에서 프랑스 문화 발전에 공헌한 사람에게 수여하는 프랑스의 가장 명예로운 훈장인 레종 도뇌르 훈장을 받았다. 1893년에는 미국 시카고에서 열린 콜롬비아 세계 박람회의 스웨덴관을 장식했다. 당시 그는 이 작업을 위해 1년 가까이 미국에 머물면서 미국의 매력에 푹 빠져, 1911년까지 미국을 일곱 번이나 찾았다. 그리고 미국 대통령 3명의 초상화를 그렸다.

1896년 기나긴 외국생활을 접고 고국 스웨덴으로 돌아온 소른 부부는 고향인 모라에서 민속 고등학교와 도서관 등을 지었다. 그리고 그곳에서 거주하며 60세의 나이로 세상을 떠날 때까지 스웨덴의 전통문화와 풍경을 화폭에 담는 데 집중했다.

스웨덴 국립 미술관에 전시된 소른의 작품 〈목욕 후에〉를 보면 작품 속 여인은 금방 바다에서 나와 숲으로 이동하여 머리를 말리고 있다. 다른 사람의 시선은 무시한 채 여인이 취하고 있는

안데르스 소른, 〈목욕 후에〉, 1890년, 69cm×101.5cm, 스웨덴 국립 미술관

자세가 자연스럽다. 여인의 자세와 과도한 노출은 작가가 의도한 것이다. 작가는 이 작품을 통해 여인의 에로틱한 모습보다는 몸에 비치는 빛을 표현하고자 했다. 빛으로 인하여 작품 속 여인의 몸은 선명하지 않지만 그림자와 함께 생기 넘치는 아름다움을 보여준다.

소른은 목욕을 하거나 수영을 즐기는 여성의 몸을 많이 그렸다. 하지만 그의 작품 속 여성은 관람객을 유혹하는 데에 크게 관심이 없다. 그녀들은 보는 이의 관능적인 충족감을 주기 위해 옷을 벗은 것이 아니기 때문이다. 오히려 거추장스러운 사회적 자아를 벗고 장엄한 자연 일부로써 자기 자신을 보여주고 있다.

마지막으로 국립 미술관에 있는 소른의 또 다른 작품인 〈뮤지컬 가족〉을 감상하자.

겨울 저녁 스웨덴의 전통 가옥인 통나무집에서 한 여인이 장작불을 피우고 있다. 장작불의 환한 빛을 받으며 기타를 연주하는 화려한 차림의 부인은 두 눈을 지그시 감은 채 연주에 몰입한다. 그녀의 오른쪽에 남편으로 보이는 남자가 부드러운 미소를 띤 채 기타 반주에 맞추어 바이올린을 연주하고 있다. 부인의 뒤로 악기를 연주하고 있는 자녀와 그 옆에서 경청하고 있는 또 다른 자녀의 모습이 희미하게 보인다. 작품의 제일 안쪽에 미세한 달빛을 받으며 음악에 취해 있는 부인과 아이의 모습도 보인다.

갈색 톤의 은은한 실내에서 부인이 입고 있는 빨간색 치마와

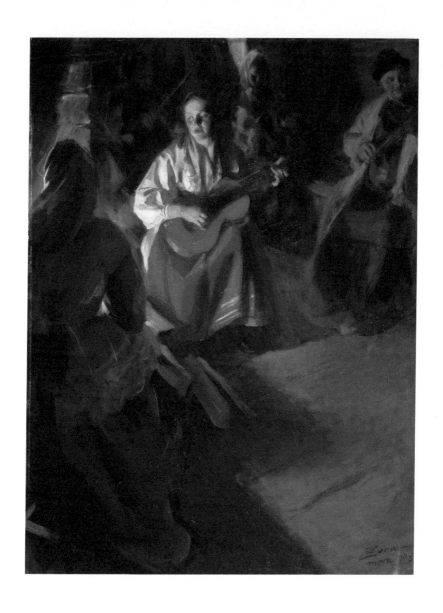

안데르스 소른, 〈뮤지컬 가족〉, 1905년, 130cm×100cm, 스웨덴 국립 미술관

하얀색 상의가 장작불이 쏟아내는 빛으로 반짝이며 산뜻함을 자아내고 있다. 인상파 특유의 느슨한 붓놀림과 따뜻한 빛으로 그려진 이 작품은 소른이 생각하는 스웨덴의 전통적이며 이상적인 가정의 모습을 보여준다.

일상에
재현한 천국

요한 프레드릭 그루텐
Johan Fredrik Krouthén(1858~1932)

아침에 일어나서 설거지를 마친 후 청소기를 밀며 집안을 청소했다. 부엌에서 시작해서 안방과 작은 방을 거쳐 거실을 청소했다. 어제도, 한 달 전에도, 일 년 전에도 매일 집을 청소를 했을 아내의 손길이 느껴지면서 갑자기 눈물이 쏟아졌다. 췌장암 진단을 받은 아내가 어제 병실에서 어린 자식들을 잘 부탁한다고 흐느끼던 순간들이 "윙"하는 청소기 소리와 함께 머릿속에 아련하게 떠오른다.

퇴원을 하고 집으로 온 아내는 별다른 감흥 없이 보낸 지난날의 일상을 소중히 추억하고자 평소처럼 외출하자고 한다. 우리 가족은 차를 기다리며 정원에서 시간을 보냈다.

가족 모두가 같은 공간에 있던 그 평범한 순간, 그때를 떠올리

게 하는 일상을 그리는 화가 요한 프레드릭 그루텐을 만나보자.

아무것도 모르는 어린아이는 갑작스러운 외출에 옷을 차려입었지만 피곤해서 해먹 위에 누워 버렸다. 아이가 있는 해먹을 흔드는 아버지는 외출 차림으로 정장을 입고 한 손에는 지팡이를 쥐고 있다. 정원의 입구를 바라보며 차가 오기를 기다리는 어머니의 얼굴에는 외출에 대한 특별한 설렘은 없다. 하지만 그녀는 리본이 있는 하얀 모자를 쓰고 세련된 드레스에 머플러까지 완벽하게 차려입었다. 특별하지는 않아도 소중한 가족 외출이다. 테이블과 나무 의자 그리고 아기자기한 꽃들이 피어 있는 정원은 가족의 일상을 부드럽게 어루만진다. 스웨덴의 화가 그루텐의 〈린세핑의 정원에서〉는 우리에게 평범하지만 그래서 아름다운 일상의 추억을 떠올리게 한다.

1858년 스웨덴의 남동부 린세핑에서 상인의 아들로 태어난 요한 프레드릭 그루텐은 16세의 나이에 스톡홀름에 있는 스웨덴 왕립 예술 아카데미에 입학하여 드로잉과 인물화 그리고 조경을 공부하였다. 1881년 가을, 학교로부터 아카데미의 정규 과정을 따르지 않는다는 경고를 받자 학교를 그만두고 파리로 그림 여행을 떠났다.

1883년 고향으로 돌아온 그는 '린세핑의 미인대회'에 참가한 18세의 홀다 오토손을 만나 결혼한다. 1885년 5월부터 부부는 덴

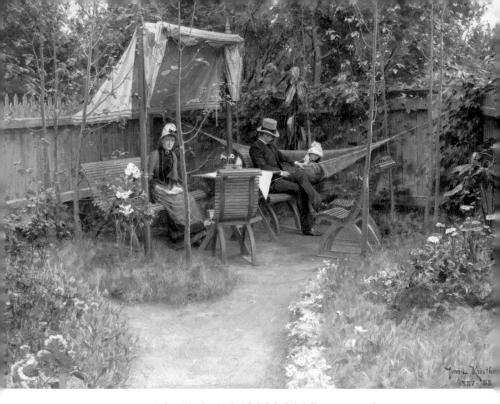

요한 프레드릭 그루텐, 〈린셰핑의 정원에서〉, 1887~1888년,
69cm×95cm, 스웨덴 국립 미술관

마크의 스카겐에 머무르면서 아름다운 자연의 풍경을 그린다. 그
루텐은 이때부터 풍경이 가진 생명력을 깨닫게 된다.

　1889년 파리 살롱전에서 금메달을 수상한 그에게 예상치 못
한 고난이 다가온다. 1891년 첫 아이를 가지지만 그해 사망하고,
같은 해 사랑하는 아내마저 잃는다. 절망에 빠진 그를 치유할 수
있는 것은 그림밖에 없었다. 그는 아내와 아이에 대한 자신의 아

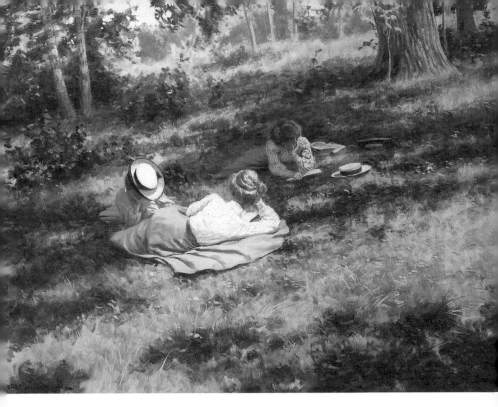

요한 프레드릭 그루텐, 〈여름 풍경 속에 책을 읽고 있는 세 여인〉,
1908년, 75cm×100cm, 개인 소장

름다운 추억을 작품에 쏟아내며 꾸준히 전시회를 가진다.

1932년 스토라호텔 개업 80주년을 맞아 대형 그림을 작업하고 있던 그는 뇌졸중으로 숨진 채 발견됐다. 크리스마스를 일주일 앞둔 날이었다.

그루텐의 작품 〈여름 풍경 속에 책을 읽고 있는 세 여인〉을 살

펴보면 숲속 비탈에서 편한 자세로 책을 보고 있는 세 여인이 있다. 따스한 봄빛이 완연한 오후, 시원한 그늘에 누워 아무런 방해 없이 자신이 좋아하는 책에 몰입하고 있는 여인들의 행복하고 평안한 일상에서 인생의 달콤함이 느껴진다.

그루텐의 또 다른 작품 〈산책하는 아이들〉에서는 일상에 재현된 천국의 모습을 엿볼 수 있다.

더할 나위 없이 완벽하게 푸르고 화창한 날씨. 아이들 셋이 서로 손을 잡고 어디론가 가고 있다. 솜사탕 같은 구름이 뭉게뭉게 피어 있는 푸른 하늘과 마을을 가로지르는 푸른 강 그리고 푸른 들판은 황톳길을 걷는 아이들에게 축복을 내리는 듯하다. 주렁주

요한 프레드릭 그루텐, 〈산책하는 아이들〉, 1913년, 72cm×127cm, 개인 소장

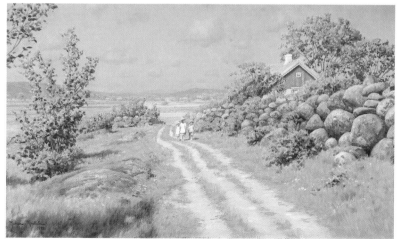

렁 열매가 열리듯 오른 편에 쌓여 있는 바위들과 주황색 집 그리고 아이들이 걷고 있는 길은 천국으로 이어지는 길이 아닐까 하는 착각을 불러일으킨다.

아니, 착각이 아니다. 이곳이 진정 일상에 재현한 천국일 것이다.

일상을 벗어난
고요함

구스타프 피에스타드
Gustaf Fjaestad(1868~1948)

　　　　눈이 푹푹 내리는 겨울날이면 백석의 시 〈나와
나타샤와 흰 당나귀〉가 떠오른다.

　　가난한 내가
　　아름다운 나타샤를 사랑해서
　　오늘밤은 푹푹 눈이 나린다
　　(중략)
　　눈은 푹푹 나리고
　　아름다운 나타샤는 나를 사랑하고
　　어데서 흰 당나귀도 오늘밤이 좋아서 응앙응앙 울을 것이다

이 시에서 '가난한 시인이 사랑하기 때문에 푹푹 눈이 나린다'라는 첫 구절은 가난한 시인의 사랑이 하늘을 감동시켜 마침내 눈이 내리게 한다고 말하는 것 같다. 또 '눈은 푹푹 나리고 아름다운 나타샤는 나를 사랑하고'라는 마지막 구절은 자신의 사랑에 감동한 하늘이 내린 눈 덕분에 여인이 시인을 사랑하게 된다고 이야기한다.

스웨덴의 풍경 작가 구스타프 피에스타드의 겨울에 쌓인 눈도 백석이 노래하는 겨울에 쌓인 눈같이 로맨틱하고 사랑스럽다. 그의 작품 〈눈〉을 보면 짙은 하늘의 별빛 아래 순백의 고요한 세상이 꿈속처럼 펼쳐진다.

고흐의 작품 〈론강의 별이 빛나는 밤〉에 보이는 별빛보다 더 깊은 별이 반짝이는 밤에 작고 푹신한 입자로 구성된 하얀 눈과 그 눈을 떠 바치는 검은 나무가 대비를 이루며 서 있다. 코끝이 찡한 겨울밤의 아름다움과 투명함을 보여주는 그의 작품 앞에 서면 새하얀 눈으로 덮여 있는 고요한 설경 속으로 빨려들어 간다. 그리고 눈이 주는 포근함에 감싸여 일상의 근심을 잊게 된다.

1868년 스웨덴에서 태어난 구스타프 피에스타드는 1891년부터 1892년까지 스웨덴 왕립 예술 아카데미에서 공부했으며 칼 라르손이 스웨덴 국립 미술관의 벽화를 그릴 때 옆에서 도움을 준 인물로 유명하다. 1897년 첫 전시를 통해 수많은 설경 작품을 선

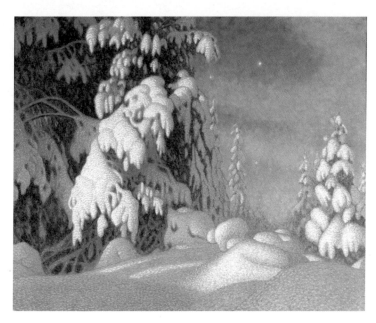

구스타프 피에스타드, 〈눈〉, 1895년, 100cm×124cm, 스웨덴 국립 미술관

보인 그는 서른 살의 나이에 이미 스웨덴을 대표하는 미술가 중 한 명으로 호평을 받았다.

1897년부터 스웨덴 베름란트에 정착한 그는 베름란트의 아름다운 자연 중 특히 눈 덮인 숲과 숲 사이로 흐르는 시냇물을 주로 그렸다. 그는 선글라스에서 사용되는 감광성 화학 물질을 사용하여 캔버스를 코팅한 뒤 그 위에 사진을 빛으로 비춘 후 그 형상을 따라 그림을 완성하였다. 그래서 그의 그림을 감상하다 보면 겨울 왕국에서나 볼 수 있는 동화적이며 환상적인 명상의 세계로 빠져

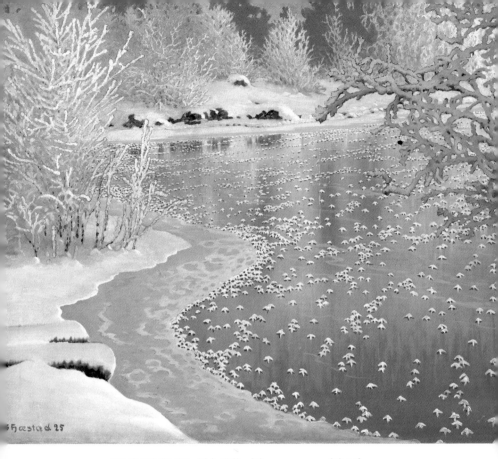

구스타프 피에스타드, 〈겨울 풍경〉, 미상, 94cm×103cm, 개인 소장

들게 된다. 구스타프 피에스타드는 회화 말고도 가구와 카펫 디자
인에서도 두각을 나타냈는데 스톡홀름에 있는 티엘미술관에 가
면 그가 만든 대형 카펫과 나무 소파를 만날 수 있다.

피에스타드가 그린 또 다른 설경 〈겨울 풍경〉이다.

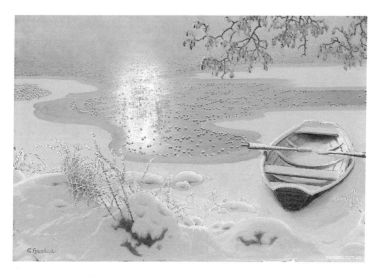

구스타프 피에스타드, 〈고독〉, 1947년, 77cm×111cm, 개인 소장

겨울 호숫가에 붉은 노을이 지면서 눈 쌓인 나무와 눈 내린 호수가 벌겋게 물들었다. 노을의 붉은 빛은 나무와 호수 위의 투명한 눈과 조화를 이루며 반짝인다. 마음을 녹이는 평화로움을 보여주는 이 작품은 바쁘게 살아가는 우리에게, 이 아름다운 지구라는 별에 사는 사람이 바로 당신이라고 말한다.

피에스타드의 작품 중 다른 작품과 달리 미세한 입자가 사라지고 단순화된 눈의 모습에서 그의 원숙한 기량이 돋보이는 작품이 있다. 바로 〈고독〉.

이 작품은 얼마 남지 않은 삶의 마지막 순간에 보는 설경 같

다. 담담하게 생의 마지막을 받아들이듯 지극히 단순화된 눈이 그의 이전 작품과 사뭇 다르게 느껴진다.

눈 사이로 얼어붙은 호수가 보인다. 호수 위로 황혼이 타오르는 듯, 저무는 듯 아름답게 어른거린다. 모닥불처럼 주변을 밝히는 황혼은 차가운 눈을 솜이불처럼 따뜻하게 보이게 한다. 얼음꽃이 핀 나뭇가지는 겨울의 끝에서 절정의 아름다움을 보여준다. 그 아래 주인 없이 덩그러니 눈 쌓인 나룻배는 모든 곳이 얼어붙어 어디로 가야 할지 몰라 외로이 서 있다.

처연한 겨울의 황혼을 그린 피에스타드는 이 작품을 완성하고 그다음 해에 세상을 떠났다. 그가 본 마지막 설경은 '고독'이었다.

행복과
불행 사이

스벤 리샤르드 베르크
Sven Richard Bergh(1858~1919)

차가운 파란색 벽을 배경으로 검은색 드레스를 입은 여자와 푸른색 줄무늬 옷을 입은 남자가 서로 마주 보며 있다. 두 인물 사이에 보이는 창이 그들의 긴장감을 증폭시키는 가운데 창틀 난간에는 'NON'이란 글자가 새겨져 있다. 마주보는 두 남녀가 아무 생각 없이 내뱉는 말들이 날카로운 비수가 되어 상대방의 심장에 꽂힐 것을 경계하는 글귀이다. 차가운 파랑과 단절의 검정 그리고 화합의 푸른색으로 인간의 감정을 보여주는 표현주의 화가 마티스의 〈대화〉이다.

이 그림에서 보이는 남녀 간의 긴장 관계가 스웨덴 화가 스벤 리샤르드 베르크의 작품 〈북유럽 여름의 저녁〉에서도 느낄 수 있다.

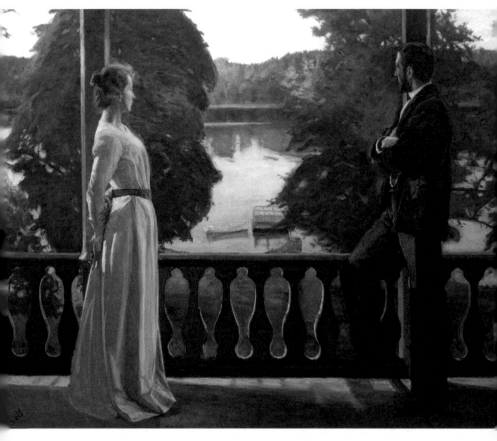

스벤 리샤르드 베르크, 〈북유럽 여름의 저녁〉, 1899~1900년,
170cm×223.5cm, 예테보리 미술관

작품 왼쪽에서 들어오는 빛이 뒷짐진 채 어깨를 펴고 서 있는
여인의 허리와 팔짱을 낀 채 한 다리를 난간에 걸치고 있는 남자
의 다리를 부드럽게 비춘다. 두 사람은 두 그루의 나무와 두 개의

기둥을 배경으로 서로 마주보고 있지만 시선은 다른 곳을 향하고 있다. 화면 아래로 보이는 동일한 무늬와 간격을 유지하는 난간이 영원히 닿지 않을 평행선 같은 이들의 갈등을 간접적으로 보여준다. 난간에서 살짝 시선을 들면 보이는 정박한 나무배는 서로에 대한 구속을 상징하면서도 언제든지 떠날 수 있는 가능성을 보여준다. 시선을 멀리 가져가면 보이는, 호수를 감싸고 있는 숲은 남녀의 관계가 풀리면 찾아올 행복을 상징한다.

스벤 리샤르드 베르크는 그림에서 이렇게 말하고 있다.

내가 존재해야 네가 존재하며 나를 사랑할 수 있어야 너를 사랑할 수 있다.

인간 관계에 있어 서로에 대한 일정한 간격이 있어야 좋은 관계를 유지할 수 있다는 베르크의 말이 생각에 잠기게 한다.

스웨덴 스톡홀름 출신의 낭만주의 화가인 스벤 리샤르드 베르크는 1858년 변호사인 아버지와 화가인 어머니 사이에서 태어났다. 화가인 어머니의 영향으로 어린 시절부터 그림을 공부하기 시작한 그는 1878년에 스웨덴 왕립 미술 아카데미에서 공부한 후 파리로 가 '아카데미 콜라로시'에서 인상파와 상징주의 회화를 공부했다. 그는 1883년 첫 전시회를 가지며 본격적으로 화가의 길에 들어섰다. 그로부터 얼마 후인 1885년 파리에서 스웨덴의 보수적

스벤 리샤르드 베르크, 〈보딜 파베르의 초상〉,
1905, 37cm×33cm, 스웨덴 국립 미술관

인 아카데미에 반기를 든 북유럽 화가들이 만든 예술가협회 회원
으로 활약했다. 그리고 다음 해 헬레나 마리아 클레밍과 만나 결혼
하면서 그림의 폭과 깊이가 성숙해졌다.

1890년 스웨덴으로 귀국한 그는 고전적인 스웨덴의 전통화법
에서 벗어나 북유럽의 아름다운 풍경과 빛이 어우러진 스웨덴 낭
만주의 회화를 발전시켜 나갔다. 1915년 57살의 나이에 스웨덴 국
립 미술관 관장으로 취임한 후 3년 만에 세상을 떠났다.

1905년에 가족과 함께 튀레쇠에서 머물던 친구이자 연인이었

던 보딜 파베르의 모습을 즉석에서 그린 〈보딜 파베르의 초상〉을 살펴보면 입을 굳게 다문 채 깊은 생각에 빠진 파베르의 모습이 인상적이다. 초상화를 그릴 당시 따스하면서 밝은 일몰 앞에 서 있었던 파베르는 얼굴 전체에 생생한 붉은 빛이 흐르고 있다. 그녀의 옷에 달린 파란색 리본은 붉게 물든 얼굴 속의 파란 눈과 어우러져 그림에 생동감을 준다.

베르크의 또 다른 작품인 〈포즈를 취한 후에〉를 살펴보면 오랜 시간 같은 자세를 취한 모델이 막 일을 마치고 옷을 입고 있다.

스벤 리샤르드 베르크, 〈포즈를 취한 후에〉, 1884년, 145cm×200cm, 말뫼 미술관

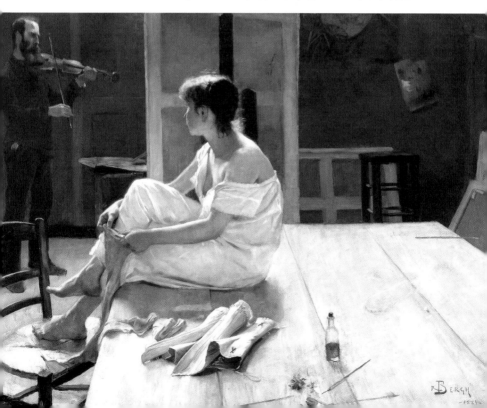

헝클어진 머리칼과 바싹 쳐 올린 머리 아래로 드러난 목덜미는 삶의 무게를 버티며 하루하루 살아가는 여인의 연약함과 무력감을 보여준다.

그녀 앞으로 검은 옷에 덥수룩한 수염을 기른 남자가 바이올린을 연주하고 있다. 감미로운 연주에 몰입하며 옷을 입고 있는 여인은 일이 끝났다는 안도감으로 편안해 보인다. 그녀가 앉아 있는 나무 탁자에 비치는 빛은 일이 끝난 후에야 가질 수 있는 일상의 여유로움을 보여준다.

행복한
빛의 향연

한나 파울리
Hanna Pauli(1864~1940)

사누키 우동으로 유명한 일본의 나오시마에 가면 일본 대표 건축가 안도 타다오가 지은 지추 미술관이 있다. 나는 많은 사람들에게 이곳을 일본에서 꼭 가야 할 곳으로 추천하곤 한다.

이 미술관은 사진을 절대 찍을 수 없는 것으로 유명하다. 입구에서부터 카메라를 담는 비닐백을 주고 넣게 하여 작품을 몰래 찍을 수 없도록 원천봉쇄하고 있다. 관람객들은 처음에는 많이 불만스러워하지만 관람을 마친 후에는 이러한 조치에 대해 모두 수긍하게 된다.

미술관은 실내화로 갈아 신고 큐레이터의 지시에 따라 입장한다. 보통 앞서 입장한 팀이 나올 때까지 기다렸다 입장하는 것이

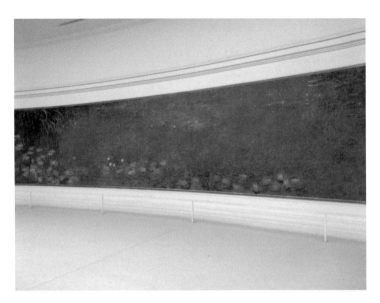

지추 미술관 〈수련〉 전시실

다. 이렇게 다소 복잡하고 어려운 과정을 거쳐 만나게 되는 것은 압도적인 크기의 모네 작품 〈수련〉이다. 푸른색이 가득한 이 작품 속에서 해와 물이 만나 펼치는 빛의 향연만이 넘실댄다. 천문학적인 작품의 금액만큼이나 입이 떡 벌어지는 작품이다. 아직 놀라긴 이르다. 이 미술관의 백미는 두 번째 전시실이다.

이곳 역시 실내화로 갈아 신고 작품 앞에 기다려야 한다. 계단 위 작품은 아무 형체도 없이 오직 푸른색이다. 때가 되면 큐레이터가 계단을 올라 작품 앞으로 가라고 한다. 천천히 계단을 올라 작품 앞에 서자 작품 속으로 빨려 들어갈 것만 같다. 혼란스러

운 그때 큐레이터는 작품 속으로 들어가라고 한다. 어안이 벙벙한 채 작품 안으로 들어서면 모든 방향감각과 공간감은 사라지고 오직 푸른빛만이 존재한다. 그리고 관람객은 어느새 작품의 일부가 되어 작품 속을 거닌다. 주위에는 어떤 것도 존재하지 않는다. 오로지 푸른빛으로 채울 뿐이다. 그렇게 푸른빛에 취해 머물다 잔잔한 바다 위로 푸른 하늘이 반짝거리는 미술관의 야외정원으로 나오면, 따뜻하면서 싱그러운 빛이 평화의 세계로 인도한다. 그리고 모든 근심과 불안이 사라진 채 행복의 빛에 취해 한참을 정원에 앉아 있게 된다.

스웨덴 국립 미술관에 있는 한나 파울리의 〈아침 식사〉를 보았을 때 지추 미술관에서 느꼈던 그 내적인 평화와 행복이 떠올랐다.

이 작품의 배경은 짙푸른 녹음이 감싼 숲이다. 빛에 의해 생명력을 틔우는 숲의 따뜻함과 신선함이 아침 식사를 준비 중인 여인과 식탁으로 밀어닥친다. 식탁 위의 스테인리스 주전자와 유리병 그리고 자기로 만든 찻잔들이 살아 있는 듯 생동감 넘치게 반짝인다. 식탁을 장식한 테이블보 위로 이들이 만드는 얼룩덜룩한 행복의 빛이 넘실거리고, 화면 바로 앞 나무 의자의 등받이에도 만져질 듯이 생생한 빛이 흘러넘친다. 누구라도 이 작품 앞에 서면 윤택하고 행복한 가족과 가정을 떠올리게 된다.

한나 파울리는 스톡홀름에 있는 왕립 예술 아카데미를 졸업한

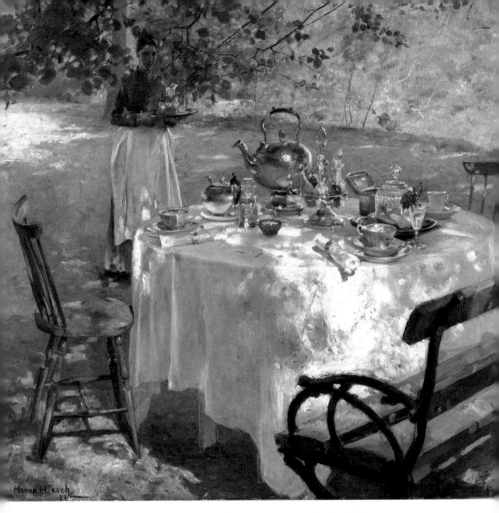

한나 파울리, 〈아침 식사〉, 1887년, 87cm×91cm, 스웨덴 국립 미술관

후 1885년부터 1887년까지 파리에서 유학을 했다. 그녀는 파리 유
학 당시 매료된 인상파의 빛 사용을 그대로 자신의 작품에 담았다.
파리에서 돌아와 그녀가 완성한 빛이 흘러넘치는 이 작품을 보고

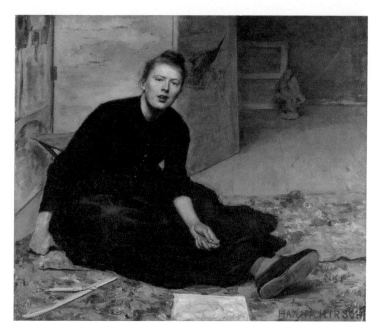

한나 파울리, 〈베니 솔단의 초상화〉, 1886~1887년, 139cm×148cm, 예테보리 미술관

당시 보수적인 비평가들은 식탁보에 보이는 얼룩덜룩한 빛의 흔적
들은 그녀가 작업 중 붓을 닦은 것처럼 보인다고 조롱했다.

한나 파울리가 파리에서 유학 중일 때 함께 작업을 하며 우정
을 쌓았던 핀란드 예술가 베니 솔단을 담은 〈베니 솔단의 초상화〉
는 그녀의 대표작이다.

이 작품을 보면 바닥에 아무렇게나 앉아 있는 베니 솔단의 모
습이 당시 화폭에 담긴 여성들의 모습과 달라 이색적이다. 점토를

손에 쥐고 있는 그녀의 모습에서 어떤 것에도 구애받지 않는 자유로움이 느껴진다.

관습에 얽매이지 않고 해방된 북유럽 여성의 모습을 보여주는 이 작품이 발표되자 당시 비평가들은 음란한 보헤미안의 모습이라며 비난했다. 하지만 작가는 자신과 친구가 작업에 몰두하던 매우 소중하고 아름다운 추억에 대해 이렇게 말했다.

당시 우리는 가난했습니다. 핀란드 친구이자 모델인 그녀는 제가 그림을 그릴 때 머프를 쓰고 앉아 있어야 할 정도로 스튜디오는 춥고 어두웠습니다. 조그만 채광창만이 존재하는 작업실과 침실에는 늘 습기가 벽을 타고 흘러내렸습니다. 늘 싸구려 슬리퍼를 끌면서 작업에 몰입했던 우리에게 가난도, 허름한 작업실도 전혀 문제가 되지 않았습니다.

1887년 동료 화가 게오르그 파울리와 결혼한 그녀는 그해 파리에서 열린 세계 박람회에서 동메달을 받으며 스웨덴을 대표하는 화가가 되었다. 1893년에는 미국에서 열린 콜롬비아 세계 박람회의 스웨덴 전시관에 자신의 작품을 전시하는 영광을 누리기도 했다.

화려함 뒤
일상의 소중함

칼 스콘베르그
Carl Emmerik Skånberg(1850~1883)

475년 훈족의 왕 아틸라가 로마를 점령하면서 로마제국(정확히는 서로마제국)은 천년의 역사에 종지부를 찍는다. 로마제국의 사람들은 혼비백산하며 사방으로 도망을 쳤다. 정처 없이 북쪽으로 피난길에 나선 이들에게 나타난 것은 갯벌과 바다였다. 그들은 갯벌 위에 말뚝을 박고 흙을 쌓아 섬을 만들고 그 위에 집을 지었다. 118개의 섬을 400여 개의 다리로 연결한 베니스는 그렇게 탄생했다.

베니스는 13세기부터 적극적인 해상 진출로 콘스탄티노플을 비롯한 모든 지중해 무역을 장악했다. 15세기 말이 되자 유럽 어느 도시와 견주어도 빠지지 않는 가장 부유한 도시가 되었다. 하지만 그 영광은 오래가지 않았다. 16세기 말부터 튀르키예와의 전

쟁에 패배하며 지중해의 요충지를 하나씩 내어주면서 내리막길을 걸었다.

경제적 쇠락과 실제로 서서히 침수하는 땅을 안간힘을 다해 지키며 살던 베니스 사람들은 언제 사라질지 모른다는 두려움을 가지고 있었다. 이 불안감은 아이러니하게도 지상에서 가장 화려한 건물을 짓는 것으로 표출되었다. 지금도 많은 관광객을 사로잡는 화려한 베니스의 이면이 담긴 미로 같은 골목길을 걷다 보면 화려함은 인간의 숙명적인 불안과 두려움에서 나왔음을 느끼게 된다. 석호 위에 세운 이 미로 같은 이 도시를 독일의 노벨문학상 수상자 토마스 만은 다음과 같이 표현했다.

베니스는 숙명적인 육욕의 쾌락을 느낄 수밖에 없는 곳이다.

베니스의 화려함은 많은 화가들에게 영감을 주었다. 화가들에게 베니스의 화려한 건축물과 작열하는 태양, 일렁이는 바다, 푸른 하늘 어느 하나도 놓치기 힘든 생생한 아름다움이었다. 그중 가장 대표적인 작품이 이탈리아의 대표적인 풍경 화가 카날레토가 그린 〈프랑스 대사의 접견〉이다. 황금빛으로 물든 궁과 바다, 군중을 표현한 명작이다. 하지만 여기 베니스를 다른 각도로 바라본 스웨덴 작가가 있다.

스웨덴 최초로 인상주의를 받아들인 칼 스콘베르그의 대표작

칼 스콘베르그, 〈대운하〉, 1882년, 140cm×75cm, 스웨덴 국립 미술관

〈대운하〉는 황금빛의 화려한 축제의 향연을 그렸던 카날레토의 작품과는 반대로 베니스 사람들의 평범한 일상을 노래하고 있다.

작품은 막 비가 그친 후의 모습이다. 하늘에 구름이 가득하고 구름 사이로 비치는 하늘은 파랗다. 베니스의 옛 영화를 보여주는 웅장한 석조 건물의 기둥은 세련된 코린트 양식(고대 그리스 도시 국가 중 하나인 코린트에서 사용하던 건축 양식으로 건축물 기둥의 상단부를 나뭇잎으로 감싸듯 표현)으로 꾸며져 있다. 건물 앞에 반듯하게 쌓인 대大계단은 과거의 영광을 떠올리게 한다. 건물 너머로 연결되는 대大운하에는 곤돌라 한 척과 여러 척의 범선들이 수직 기둥을 이루며 일렬로 서 있다. 그 위를 나는 갈매기 두 마리 그리고 비가 그쳐 서둘 일이 없는 사람들의 모습에서 한가로움과 여유가 넘친다.

스콘베르그는 이 작품에서 잿빛의 편안한 톤으로 영욕의 세월을 버텨온 베니스의 평범한 일상을 보여준다.

다른 화가들과 달리 화려한 베니스가 아닌 평범한 일상을 그린 이유는 그가 이 작품을 완성한 후 얼마 지나지 않아 33세의 나이에 세상을 떠난 것에서 찾을 수 있다.

건강상의 이유로 찾은 따뜻한 나라 베니스의 평범한 일상을 보여주는 이 작품은 그의 유작이 되었다. 그는 이 작품에서 무대 위에서 주목받는 화려함이 아닌 공연을 마치고 깨끗하게 세수한

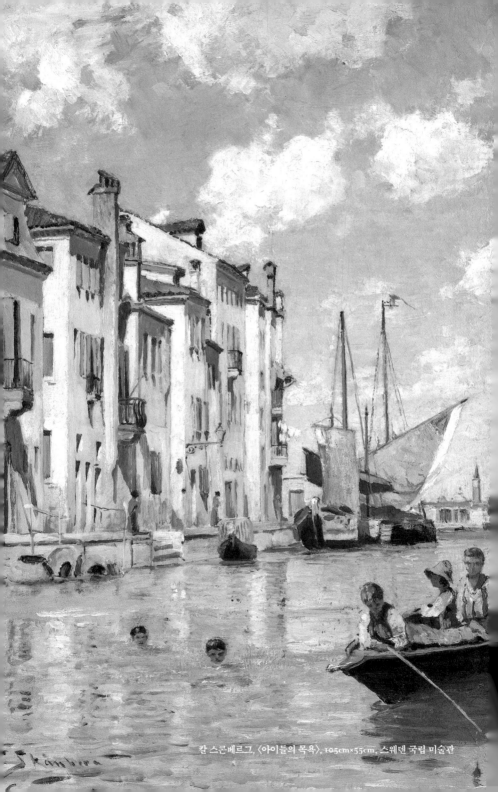

칼 스콘베르그, 〈아이들의 목욕〉, 105cm×55cm, 스웨덴 국립 미술관

듯 비로 말갛게 씻은 어느 평범한 날의 풍경, 베니스의 민낯을 보여준다.

스콘베르그는 태어나자마자 아버지가 집을 나가 가난하고 불우한 환경에서 자랐다. 그는 어릴 적부터 척추에 영향을 미치는 결핵으로 인해 꼽추가 되었으며 폐와 심장도 좋지 않았다. 한 지역 담배 상인이 진행한 자선 활동으로 교육을 받을 수 있었던 스콘베르그는 15세에 스톡홀름으로 와서 화가 작업실의 견습생이 되었다. 견습생 시절에 장식화와 초상화에 두각을 나타내면서 1871년부터 1874년까지 스웨덴 왕립 미술 아카데미에서 공부를 할 수 있었다.

1875년 파리로 유학을 떠난 그는 프랑스 인상파 화가인 코로와 도비니의 영향을 받아 프랑스 북부와 네덜란드의 해안 풍경을 많이 그렸다. 하지만 어려서부터 앓던 고질적인 폐병으로 건강이 악화되자 1881년 따뜻하고 공기가 좋은 이탈리아로 이주했다. 이탈리아에서 짧은 기간이지만 결혼을 하며 행복한 작품 활동을 이어갔지만, 천식 발작이 심해지자 스웨덴으로 돌아갔다. 그리고 6개월 후 세상을 떠났다.

그가 마지막 베니스에 머무르며 그렸던 또 다른 작품인 〈아이들의 목욕〉.

천진난만한 아이들이 바다에서 수영하며 즐거운 한때를 보내

는 모습이다. 아이들이 수영하는 바다와 그 주변의 집들 그리고 푸른 하늘이 인상파 특유의 빛으로 반짝이며 세상에 다시 없는 행복의 순간을 보여준다.

스콘베르그에게 일상과 빛은 행복 그 자체였다.

북유럽의 베니스, 스톡홀름

1. 스웨덴 국립 미술관

2. 감라스탄 왕궁

3. 대광장

4. 노벨 박물관

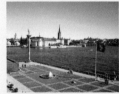
5. 스톡홀름 시청사

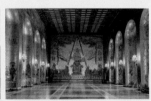
6. 스톡홀름 시청사 골든홀

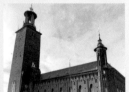
7. 시청사 타워

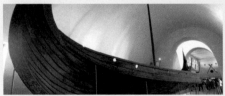
8. 유르고덴 지구에 있는 바사호 박물관

9. 북유럽 동화 테마 박물관인 유니바켄

스웨덴의 수도이자 북유럽에서 가장 아름다운 도시 스톡홀름은 수많은 운하가 섬들을 에워싸고 있어 '북구의 베니스'라고 불린다. 스톡홀름은 수백 년 전 형성된 구시가지와 세련된 신시가지가 강을 사이에 두고 공존하고 있어 많은 여행자에게 두 배의 즐거움을 선사하고 있다.

1. 스웨덴 국립 미술관

1792년에 개관하여 2019년에 새 단장을 끝냈다. 16세기부터 20세기까지 스웨덴을 비롯한 북유럽의 미술품, 조각품, 가구 등이 전시되어 있다. 스웨덴 국립 미술관에는 칼 라르손, 안데르스 소른, 베르타 베그만 그리고 직접 보면 형언할 수 없는 감동을 느낄 수 있는 구스타프 피에스타드 작품들을 만날 수 있다. 이외 서유럽의 유명한 화가인 렘브란트, 르누아르, 마네, 세잔 등의 작품들도 감상할 수 있다.

2. 감라스탄 왕궁

13세기부터 사용한 궁전이다. 1523년 덴마크로부터 독립한 바사 왕이 스톡홀름으로 수도를 옮긴 후 왕궁을 르네상스 양식으로 다시 지었다. 1697년 화재로 소실되자 1754년 지금의 화려한 바로크 양식으로 중건되었다. 1982년 국왕이 스톡홀름 근교의 드로트닝홀름 궁전으로 거처를 옮긴 후 왕궁은 국왕의 집무실과 왕실의 주요한 행사를 하는 공간으로 바뀌었다. 현재 궁의 일부를 공개하고 있어 많은 여행자들이 찾는다.

3. 대광장

감라스탄의 가장 높은 곳이자 중심지에 있는 대광장은 영화 속 세트장처럼 고풍스러우면서 아름다워 여행자들에게 가장 사랑받는 곳 중의 하나이다. 광장 중앙에 보

이는 우물, '해골의 샘'은 1520년 스웨덴을 지배하던 덴마크 왕이 자신에게 협조하지 않는 스톡홀름의 귀족 90명의 목을 쳐서 이곳에 수장시켜 그 이름으로 불리게 되었다. 이 일을 계기로 수많은 스웨덴 농민과 귀족들이 바사 왕의 지휘 아래 1523년 덴마크로부터 독립하게 된다.

4. 노벨 박물관

대광장의 한편에는 증권거래소였던 곳을 2001년 노벨상 100주년을 기념해 새롭게 꾸며 노벨 박물관으로 만들었다. 박물관 안으로 입장하면 노벨상을 만든 노벨에 관한 이야기와 노벨상의 역사, 역대 수상자들의 모습을 담은 비디오와 사진들이 전시되어 있다. 한국인에게 특별한 전시물은 2000년 노벨 평화상을 수상한 김대중 전 대통령에 관한 것이다. 김 전 대통령과 이희호 여사가 주고받은 옥중서한과 이 여사가 직접 만든 털신 앞에서 가슴 뭉클함을 느낄 수 있다.

5, 6. 스톡홀름 시청사와 골든홀

북유럽 최고의 건축미를 자랑하는 시청사. 스웨덴의 유명한 건축가인 라그나르 오스트베리가 설계해 800만 개의 붉은 벽돌과 약 1,900만 개의 금박 모자이크를 사용해 12년 만에 완성되었다. 노벨상 시상 장소로도 유명한 시청사의 최대 볼거리는 '골든홀'. 노벨상 시상식 후 축하 연회가 열리는 44m의 연회장인 골든홀은 최대 700명까지 수용할 수 있다. '골든홀'의 벽에는 9세기부터 20세기 초반까지의 스웨덴의 역사가 1,800만 개의 유리와 금박 모자이크로 화려하게 묘사되어 있다.

7. 시청사 타워

시청사를 나와 시청사 타워에 올라가면 왜 스톡홀름을 북구의 베니스라고 하는지 그 이유를 알 수 있다. 미니어처를 모아놓은 것처럼 형형색색의 집과 건물들이 푸른 바다를 배경으로 햇볕을 받아 아름답게 빛나고 있다. 그러나 타워가 넓지 않아 시간

당 올라가는 인원을 제한하니 예약은 필수다.

8, 9. 박물관 지구

스톡홀름 시내에서 걸어서 10분 거리에 있는 유르고덴 지구에는 스웨덴의 최고 전성기 시절에 만들어진 전함 바사호를 통째로 전시한 바사호 박물관을 비롯하여 바이킹의 역사를 보여주는 바이킹 박물관과 스웨덴의 민속촌인 스칸센 야외 박물관 등 5개의 박물관이 모여있다. 스웨덴의 전설적인 그룹 아바를 좋아하는 사람이라면 아바 박물관을 방문하고 삐삐와 무민을 좋아하는 사람이라면 유니바켄을 추천한다. 유니바켄은 북유럽의 여러 동화를 바탕으로 만들어진 테마 박물관이다. 박물관에 입장하면 동화 속처럼 아기자기하게 꾸며진 놀이터와 미니어처가 나온다. 여기서 이야기 열차를 타면 15분 동안 꾸며진 미니어처 공간을 구경하며 동화를 들을 수 있다. 이곳에서 가장 인기 있는 곳은 '삐삐'와 '무민'의 집이다.

Norway

꽃

피오르의 대자연을
담다, 노르웨이

3

11세기부터 유럽 중세 미술의 폭넓은 영향을 받으면서 성장한 노르웨이 미술은 성당과 왕궁을 장식하는 장식미술로 14세기까지 그 명맥이 이어져 왔다. 1397년 칼마르 연합으로 덴마크, 스웨덴과 함께 하나의 왕국을 이루면서 노르웨이는 안타깝게도 그 예술의 독자성을 잃게 된다. 게다가 17세기에 일어난 종교개혁으로 장식할 성당이 없어지자 노르웨이 전통 화가들마저 서서히 사라지기 시작했다. 그나마 소규모로 남아 있던 귀족계급의 초상화 시장 역시 덴마크와 네덜란드 예술가의 손에 넘어갔다.

노르웨이 미술이 부활한 것은 19세기 초기 풍경 화가들부터이다. 노르웨이 풍경화의 아버지로 불리는 요한 크리스티안 달은 코펜하겐과 독일 드레스덴에서 유학하며 왕성한 작품 활동을 펼쳤다. 그의 작품을 보고 당시 비평가들은 가장 위대한 서유럽 예술가들이 달성한 것과 비교할 만큼 높은 예술적 성취를 이루었다는 찬사를 보냈다. 노년에 노르웨이로 돌아온 그는 노르웨이의 아름다운 자연을 그리며 노르웨이 낭만주의 회화를 이끌었다.

요한 크리스티안 달과 함께 노르웨이 낭만주의 시대를 이끈 또 다른 인물은 한스 프레드릭 구데와 아돌프 티데만트이다. 그들은 웅장한 피오르에서 살아가는 노르웨이 사람들의 일상적인 모

습을 그리며 민족의 정체성을 확립하는데 결정적인 역할을 하였다. 그들의 합작품이자 대표작이 바로 〈하르당에르의 신부 행렬〉이다.

1882년 국가장학금으로 파리에서 유학을 한 테오도르 세베린 키텔센은 고국의 풍경화를 그리기로 결심하고 노르웨이로 영원히 귀국한다. 그리고 그는 풍경화를 그려가면서 점차 대자연 속에 담긴 신화 속 트롤과 요정을 그리기 시작했다. 신비롭고 순수하며 소박한 시선이 담겨 있는 그의 작품은 노르웨이 사람들의 이목을 집중시키며 그가 국민화가로 성장하는데 디딤돌이 되었다

풍경화로 시작한 노르웨이 예술 황금기는 파리에서 유학을 마치고 돌아온 노르웨이 인상파와 사실주의 화가들에 와서 절정에 이른다. 그 대표적인 화가가 프리츠 타우로프와 크리스티안 크로그이다. 구데의 제자였던 프리츠 타우로프는 빛에 반사된 마을의 풍경을 그리며 노르웨이 인상주의를 이끌었으며, 노르웨이 사실주의 화가인 크리스티안 크로그는 오슬로에서 생활하는 소외된 사람들의 모습을 그리며 진정한 아름다움은 어둠과 아픔에서 피어난다고 역설하였다.

20세기에 들어와서 노르웨이 예술에서 주목할 만한 화가로는 세계적으로 알려진 에드바르 뭉크와 하랄드 솔베르그를 들 수 있다. 표현주의 화가인 뭉크의 걸작 〈절규〉는 현대인의 보편적인 불안을 대변하는 것으로 해석되면서 노르웨이 미술을 전 세계에 알렸다. 또한 신 낭만주의자인 솔베르그의 〈산 속의 겨울밤〉은 노르

웨이 국민들의 압도적인 지지로 뭉크와 구데의 작품을 제치고 노르웨이를 대표하는 작품으로 선정되었다. 그의 작품 앞에 서면 우주라는 거대한 공간에 있는 인간이라는 존재의 미약함을 느낄 수 있다.

메멘토 모리

에드바르 뭉크
Edvard Munch(1863~1944)

　　의자에 앉은 어머니가 죽음을 받아들이자 무거운 침묵이 흘렀다. 어머니 앞에서 기도하는 아버지와 의자를 잡고 있는 누나 그리고 그 모습을 묵묵히 바라보는 뭉크 등 모두가 슬픔에 빠져 있다. 손을 벽을 대고 절망하는 남동생과 의자에 앉아 오열하고 있는 여동생까지 무어라 말할 수 없는 먹먹함으로 고개를 들지 못한다. 극단적인 슬픔으로 얼굴 형태가 없는 다른 인물들과는 달리 유일하게 퀭한 눈을 가진 막내 여동생은 슬픔을 넘은 무표정한 모습으로 우리를 바라본다.

　작품 속 인물들이 입고 있는, 죽음을 상징색인 검은색은 녹색 벽과 붉은색 바닥과 대비를 이루며 어머니의 죽음을 애도하고 있다. 뭉크의 〈병실에서의 죽음〉은 뭉크가 다섯 살 때 결핵으로 돌

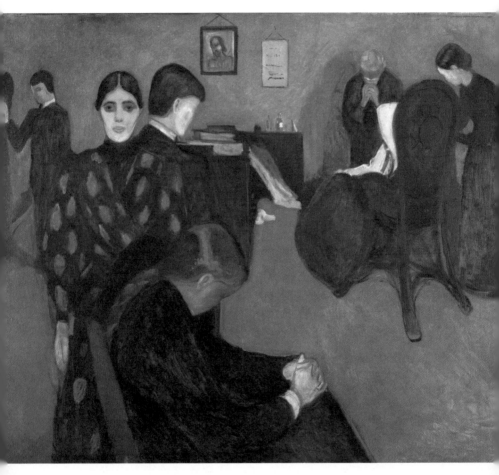

에드바르 뭉크, 〈병실에서의 죽음〉, 1893년, 134cm×160cm, 오슬로 뭉크 미술관

아가신 어머니를 기억하며 그린 작품이다.

 뭉크의 어머니가 돌아가셨을 때 다섯 남매는 모두 어렸다. 그
러나 그는 이 작품을 그릴 때 남매의 모습을 현재의 모습으로 그

렸다. 누나만 어릴 때 죽어 그녀의 모습을 그릴 수 없어서 이모의 모습으로 그렸다고 한다. 어머니가 돌아가셨을 때 이모는 스물아홉 살이었고 누나가 살아있었다면 서른두 살이었다.

뭉크는 1863년 12월 12일 노르웨이 로이뎅 근처 엔겔호이크에서 군의관인 아버지와 학자 가문 출신 어머니 사이에서 태어났다. 뭉크가 태어나자 일가는 오슬로로 이사를 했다. 다섯 남매의 둘째인 뭉크가 다섯 살이 되었을 때 어머니가 폐결핵으로 세상을 떠났다. 안타깝게도 그 영향으로 아버지는 거칠면서도 독선적으로 변했다. 어머니 대신 가정을 맡아 돌보던 한 살 위의 누나 소피에도 뭉크가 14살 때 결핵으로 사망했다.

어려서부터 죽음의 그늘이 떠나지 않았던 뭉크는 〈병든 아이〉를 통해 누이 소피에에 대한 그리움을 표현했다.

반쯤 눈을 감은 누나 얼굴의 옆선은 흐릿하게 표현되어 하얀 색깔의 배게 위로 흩어지고 있다. 뭉크는 이러한 회화적 표현을 통해 삶과 죽음의 경계에 서 있는 소녀의 절박함을 은유적으로 표현하고 있다.

병약했던 뭉크는 누나마저 폐결핵으로 사망하자 자신도 엄마와 누나처럼 하루아침에 사라질 것이란 공포에 시달렸다. 훗날 뭉크는 삶을 회고하며 이렇게 말했다.

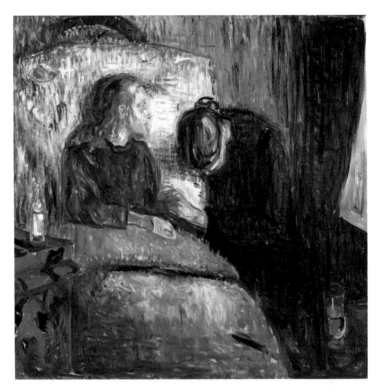

에드바르 뭉크, 〈병든 아이〉, 1907년, 118cm×120cm, 오슬로 뭉크 미술관

나는 태어난 순간부터 내 곁에 공포와 슬픔과 죽음의 천사들이 있었다. 그들은 내가 놀 때도 나를 따라다녔으며 봄날의 햇살 속에서도, 여름날의 찬란한 햇빛 속에서도 나를 따라다녔다.

1880년 아버지의 뜻에 따라 공업 고등학교에 입학한 뭉크는 적성이 맞지 않자 어려서부터 좋아했던 그림을 그리기 위해 오슬

로 국립 공예학교에 입학했다. 당시 그는 크리스티안 크로그에게 회화 기술과 색채를 배웠으며 크로그 역시 뭉크의 재능을 높이 평가했다. 당시 크로그는 뭉크 등 제자들에게 다음과 같이 이야기했다.

> 너희들이 기뻐하고 분노하고 감동하듯이 대중에게 똑같은 방식으로 기쁨과 분노 그리고 감동을 전달해야 한다.

26세의 나이에 국비 장학생으로 파리로 간 뭉크는 마네와 고흐 그리고 고갱 등 인상파 화가들과 교류하면서 많은 영향을 주고받았다. 파리 유학 시절 뭉크는 예민한 감수성으로 인상파 화풍을 받아들이면서도 자신만의 예술세계를 구축했다. 이 시기의 작품으로 〈카를 요한 거리의 군악대〉, 〈사춘기〉 등이 있다.

1889년 아버지가 세상을 떠나자 파리 서쪽에 있는 생 클루로 이사를 한 후 이곳에서 '생의 프리즈' 연작을 구상한다. 생 클루에 머물면서 그가 쓴 일기 중에 다음과 같은 글이 있다.

> 남자들이 책을 읽고 여자들이 뜨개질을 하고 있는 따위의 그림은 더 이상 그릴 필요가 없다.
> 내가 그리는 것은 괴로워하고 사랑하며 살아 숨 쉬는 인간이어야 한다. 이런 내 작품을 보는 사람은 이 주제에서 신성함과 숭고함을 느끼며 교회에서 하는 것처럼 모자를 벗어야 한다.

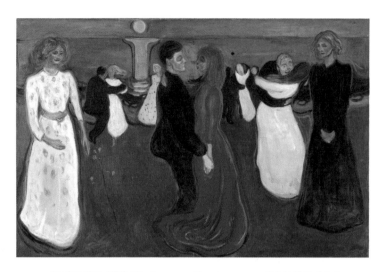

에드바르 뭉크, 〈생의 춤〉, 1899~1900년, 126cm×191cm, 오슬로 뭉크 미술관

그의 작품인 〈생의 춤〉을 보면 달빛 아래에서 사람들이 춤을
추고 있다. 중앙에는 서로에게 반한 듯 동작을 멈춘 채 서로 바라
보고 있는 커플이 있다. 사랑과 열정 그리고 고통을 상징하는 붉은
드레스를 입은 여인이 죽음과 허무함을 상징하는 검은색 정장을
차려입은 남성을 휘감고 있다. 커플 옆으로 축제 분위기와 전혀 어
울리지 않는 두 여인이 서 있다. 왼쪽의 여성은 젊음과 순결 그리
고 환희를 나타내는 흰색 드레스를 입고 있으며 반대편 여인은 고
독과 비애 그리고 죽음을 상징하는 검은색 드레스를 입고 있다. 검
은 정장의 남성은 뭉크 자신이다. 그가 삶에서 매 순간, 한눈에 사
랑에 빠지는 순간마저도 동시에 어떤 감정을 느꼈을지 알 수 있다.

1892년 베를린에서 뭉크는 대담한 색상과 단순화된 형태 그리고 감정이 충만한 주제가 특징인 자신만의 독특한 스타일을 만들었다. 그 대표작이 앞서 소개한 〈병든 아이〉다. 그 해 오슬로로 돌아온 뭉크는 개인전을 개최하였는데 그의 작품은 사회적으로 큰 물의를 일으켰다. 보수적인 당시 화단은 주관주의적인 뭉크 작품에 충격을 받았다. 뭉크의 개인전은 시작된지 오래지 않아 중단되었지만 역설적으로 더 유명해졌다. 그에게 뜨거운 지지를 보내는 예술가와 시인 그리고 평론가들이 늘기 시작했다. 이후 건강이 악화되자 그는 독일과 노르웨이 그리고 이탈리아 등을 여행하며 악화된 건강을 돌보면서 작품 활동을 이어갔다.

1908년 알코올 중독과 노이로제 그리고 정서적 강박 관념이 심해지자 코펜하겐으로 돌아온 뭉크는 야곱슨 교수의 병원에서 치료를 받았다. 몸을 회복한 뭉크는 오슬로 대학의 페스티벌홀에 강렬한 햇살이 뻗어나가는 〈태양〉이라는 기념비적인 작품을 남기는 등 왕성한 활동을 이어갔다.

1912년에 쾰른에서 세잔과 고흐 그리고 고갱과 함께 전시회를 여는 영광을 누렸는가 하면, 1937년에는 나치 정권에 의해 퇴폐 예술가라는 낙인이 찍혀 모든 작품을 압수당하는 굴욕을 겪기도 하였다. 그렇게 1944년 1월 23일 그의 나이 80세에 세상을 떠났다.

뭉크는 대상을 보이는 대로 그리는 회화로부터 벗어나 자신의 감정을 작품에 담았다. 이런 그의 화풍이 잘 드러나는 것이 〈다리

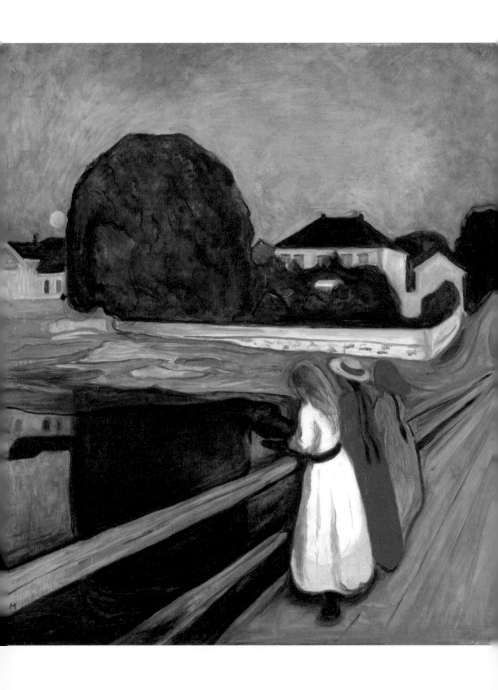

에드바르 뭉크, 〈다리 위의 소녀들〉, 1927년, 100cm×90cm, 오슬로 뭉크 미술관

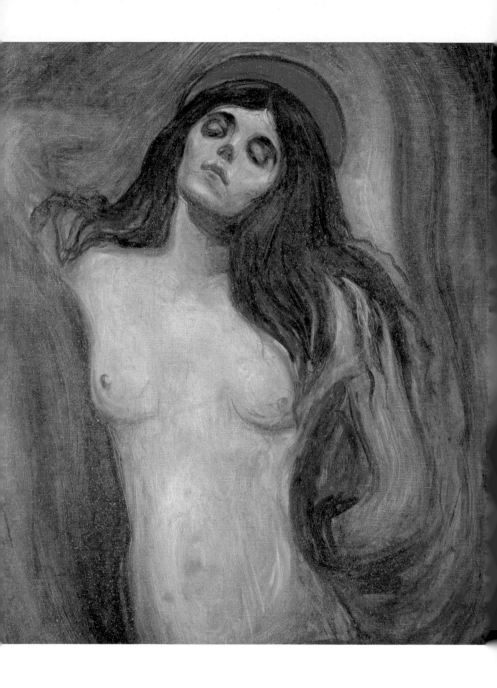

에드바르 뭉크, 〈마돈나〉, 1894년, 90cm×68.5cm, 오슬로 뭉크 미술관

위의 소녀들〉이다.

여름 저녁에 세 명의 소녀가 나란히 다리 밑을 내려다보고 있다. 소녀들은 약속이라도 한 듯 흰색과 빨강 그리고 연두색의 단색 드레스를 입고 있다. 편안한 차림과 모자를 쓴 것으로 보아 그녀들은 휴가를 온 것으로 보인다. 소녀들의 밝은색 드레스는 녹색과 황토색으로 이어진 길과 다리 위에서 도드라져 보인다.

북유럽의 여름에는 해가 지지 않는다. 점차 짙어지는 어스름을 보면 제법 늦은 시각이 분명한데도 하늘 끝에는 아직 빛바랜 노란 해가 걸려 있다. 해 옆으로 커다란 침엽수와 하얀 집들이 바로 앞에 보이는 물 위로 반사되어 있으며 소녀들이 서 있는 다리와 길은 흘러가는 물결처럼 부드럽게 채색되어 있다. 파란색의 하늘과 노란 해 그리고 푸른 나무와 소녀들의 밑으로 흐르는 황토 길은 꿈속의 풍경처럼 목가적이면서 환상적이다. 뭉크는 이 작품에서 강렬한 색채와 빛 그리고 명암을 대담하게 사용하면서도 서로가 균형을 잃지 않고 조화를 이루게 하였다. 또한 비스듬히 놓인 다리와 길을 통해 흐르는 리듬감을 표현하며 낭만적인 여름밤을 보여주고 있다.

〈마돈나〉 속 여인은 황홀한 듯 눈을 감고 있지만 입술을 꼭 다문 채 자신의 감정을 숨기고 있다. 도도하면서 아름답지만 퇴폐적인 기운이 여인의 몸을 감싸고 있으며 검은색과 베이지색의 배경이 이를 더욱 강조하고 있다. 오직 빨간색의 후광만이 그녀가 성

스러운 마돈나라는 것을 보여주고 있다.

뭉크에게 여성은 마돈나이면서 메두사였다. 그에게 여성은 저항할 수 없는 관능적인 아름다움을 가진 존재이지만 또한 반대로 남성들을 파괴할 정도의 치명적인 마력을 지닌 존재였다. 이러한 뭉크의 여성관은 젊은 시절 자신을 배신한 여인의 증오에 기인한다.

1892년 독일로 건너가 미술 활동을 시작한 뭉크에게 초반 작품 활동은 힘들고 어려웠다. 그의 작품이 우울하고 난해하다는 평을 받았기 때문이다. 그런 그에게 친구 다그니는 한 줄기 빛이었다. 다그니는 뭉크의 작품 세계를 이해해주며 그가 작품에만 몰두할 수 있도록 물심양면으로 지원했다. 곧 두 사람은 연인이 됐고 이때 뭉크는 여러 걸작들을 창조했다. 하지만 다그니는 갑자기 뭉크에게 이별을 고했다. 얼마 후 뭉크는 다그니가 자신의 친구와 열애 중이라는 사실을 알게 되었다. 그리고 그 두 사람이 결혼하자 뭉크의 여성 증오는 시작되었다.

〈마돈나〉에서 그는 다그니를 관능적이고 퇴폐적인 인물로 표현하였으며 특히 성모 마리아를 뜻하는 마돈나를 작품의 제목으로 채택하여 다그니가 성모 마리아의 모습을 하고 있지만 그 이면에 남성을 유혹하는 팜므파탈의 요부임을 묘사하고 있다.

뭉크의 가장 유명한 작품 〈절규〉다. 우울하면서 복잡한 붉은 노을이 하늘을 뒤덮고 있는 가운데, 붉게 물든 다리에서 한 인물

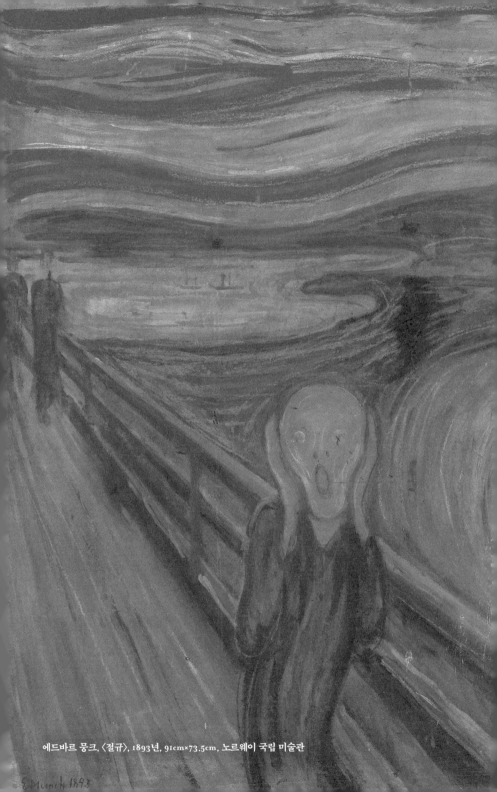

에드바르 뭉크, 〈절규〉, 1893년, 91cm×73.5cm, 노르웨이 국립 미술관

이 공포에 질린 채 절규하고 있다. 그는 자신의 절규에 저도 모르게 귀를 막고 있으나 그 무서운 상황으로부터 도망칠 수가 없다. 공포는 바로 자신에게서 나오는 것이기 때문이다. 온몸이 흘러내리며 절규하는 뭉크 뒤로 부드럽게 흘러넘치는 구름과 강물이 하나가 되어 악몽처럼 메아리치고 있다. 뭉크는 인간의 불안과 공포를 고야의 작품에 나오는 괴물의 도움을 빌리지 않고도 색과 형태를 통해 표현하고 있다. 이 작품에 관해 작가인 뭉크 자신이 다음과 같이 말을 하였다.

해 질 녘에 나는 길을 걷고 있었다. 앞으로는 시가지가 펼쳐져 있고 밑으로는 강줄기가 돌아나가고 있었다. 마침 해가 떨어지려던 때여서 구름이 핏빛처럼 새빨갛게 물들고 있었다. 그때 나는 하나의 절규가 자연을 꿰뚫으며 지나가는 것을 느꼈다. 나는 그 절규를 정말 들었다고 생각했다.

마지막으로 살펴 볼 작품은 뭉크가 죽을 때까지 공들인 〈시계와 침대 사이의 자화상〉이다. 작품에서 작가는 죽음의 문턱에 서 있다. 그의 모습에서 전 생애를 괴롭혔던 죽음의 공포와 불안은 보이지 않는다. 그의 시간은 끝났다. 왼쪽 벽에 걸린 시계에는 바늘이 없다. 오른쪽 큼직한 침대는 사람들이 태어나고 죽는 장소라는 사실을 상기시켜 준다. 불안과 공포로 가득했던 그의 시간은 끝났다.

에드바르 뭉크, 〈시계와 침대 사이의 자화상〉,
1940~1943년, 149.5cm×120cm, 오슬로 뭉크 미술관

1944년 1월 23일, 뭉크가 사망했다. 다음날 독일 화가 막스 베크만은 이렇게 썼다.

뭉크는 죽었다. 내 차례는 언제인가? 꽤 오랫동안 버텼다.

압도적인
자연의 향연

한스 프레드릭 구데
Hans Fredrik Gude(1825~1903)

북유럽 하면 떠오르는 피오르를 즐기기 위해 오슬로에서 기차로 4시간 걸리는 뮈르달까지 이동했다. 뮈르달에서 산악열차를 타고 플롬으로 내려오면 피오르를 횡단하는 배가 여행자를 기다렸다. 그런데 한여름 성수기라 표가 없다고 했다. 실망하고 돌아서려는데 매표소에서 송네 피오르를 지나 마지막 목적지인 베르겐까지 가는 전용 페리를 추천해줬다. 포털 사이트에 베르겐 행 전용 페리를 검색하니 BTS도 이용했다는 후기 글이 있었다. BTS에 혹해서 표를 구입했다.

플롬에서 출발한 페리를 타고 베르겐에 도착할 때까지 압도적인 피오르의 전경은 나타나지 않았다. 탑승 내내 넓은 바다의 양쪽으로 아름다운 산들이 보일 뿐이었다. 아쉬운 마음으로 베르겐

한스 프레드릭 구데, 〈하르당에르 피오르의 신부 행렬〉,
1848년, 93.5cm×130cm, 노르웨이 국립 미술관

에서 오슬로로 돌아오는 피오르 유람선에 올
랐다. 한번 흥이 꺾인 상태라 피오르가 근사
해봤자란 생각도 들었다. 그러나 곧 이 생각
은 오만이라는 것을 알게 되었다.

유람선이 출발하자 좁은 협곡 사이의 절
대적인 아름다움을 자랑하는 바다 호수가 그
자태를 서서히 드러내기 시작했다. 무시무시
한 높이의 협곡들이 금방이라도 무너질 듯
양쪽으로 도열하고 그 사이로 에메랄드빛의
바다 호수가 그 황홀한 빛을 쏟아냈다. 사진
을 찍으며 감탄사를 연발하던 여행자들이 어
느 순간 말이 없어지며 압도적인 자연의 아
름다움 앞에 깊은 사색에 빠졌다.

오슬로에 있는 국립 미술관에 들어서면
이런 압도적인 웅장함을 자랑하는 피오르의
모습을 작품으로 만날 수 있다. 한스 프레드
릭 구데의 〈하르당에르 피오르의 신부 행렬〉
이다.

작품의 중앙에 하드랑에르 피오르를 가로
지르는 신부의 행렬 보인다. 배의 뒤편에 모
자를 들고 있는 신랑과 붉은 전통의 드레스

를 입고 왕관을 쓴 신부의 모습이 보인다. 이제 막 부부가 된 그들 앞에서 한 동행자가 축하 술을 따르고 있다. 배 앞에서는 이제 막 끝난 결혼식을 축하하기 위해 한 남자가 축포를 쏘기 위해 총을 들고 있으며 다른 남자는 바이올린을 연주하고 있다. 그 앞으로 하르당에르 지역의 전통 복장을 입고 있는 하객들이 밝은 미소를 띠고 있다. 신부 행렬의 배 뒤로 결혼식 하객을 태운 다른 두 척의 배가 보이고 그 뒤로 보이는 해안선에는 많은 하객들이 결혼식을 축하하며 손을 흔들고 있다.

이 작품에서 무엇보다 눈에 띄는 것은 터져나갈 듯 맑은 피오르의 아름다움이다. 눈부시도록 밝은 햇빛이 협곡과 구름 그리고 만년설을 비추며 신혼부부는 물론 결혼식에 참석한 모든 사람들을 축복하고 있다.

'북쪽으로 가는 길'이라는 뜻을 가진 노르웨이 왕국은 우리나라가 일제 강점기에 들어갈 무렵인 1905년 스웨덴 왕국으로부터 독립했다. 원래 스웨덴과 노르웨이 그리고 덴마크는 형제국가처럼 사이좋게 지내왔다. 하지만 1300년대 중반 흑사병으로 인구의 절반 이상을 잃은 노르웨이는 자력으로 살아가기 힘들어지자 당시 가장 강력한 국력을 가진 덴마크와 400여 년간 연맹을 맺으며 살아왔다. 이후 시간이 흘러 스웨덴의 힘이 강력해지자 이번에는 스웨덴과 연맹을 맺으며 생존해왔다. 하지만 아무리 연맹이라 하더라도 국력의 열세 탓에 사실상 지배와 예속관계였던 스웨덴에

대해 노르웨이 국민들의 감정은 좋지 않았다. 거기에 2차 세계대전이 일어나자 나치 독일의 침공을 받은 스웨덴이 중립을 명분으로 재빨리 독일군에게 길을 열어주는 바람에 노르웨이가 초토화되었다. 노르웨이 사람들은 분노했다.

전쟁이 끝나고 노르웨이는 스칸디나비아 중립국 회원이 아닌 나토NATO창단 회원이 되어 미국의 마샬정책 원조를 받는 등 스웨덴으로부터 완전한 독립을 이룬다. 이러한 과정에서 노르웨이는 자기 민족의 정체성과 우월성을 찾으려는 국가적 낭만주의 예술 운동을 대대적으로 펼치기 시작하는데 그 결과 나온 작품 중의 하나가 구데의 〈하르당에르 피오르의 신부 행렬〉이다.

강대국에 예속된 국가에서 태어난 한스의 눈에 비친 조국의 자연은 숭고하고 아름다웠다. 그는 피오르의 아름다움과 그 속에 살아가는 노르웨이 사람들의 모습을 한 땀 한 땀 정성을 다해 그렸다. 그리고 마침내 가장 찬란한 시대에 살았던 선조들의 모습을 복원하며 노르웨이 사람들에게 조국에 대한 자긍심을 선사했다.

한스 프레드릭 구데는 1825년 노르웨이 크리스차니어에서 출생하였다. 그는 독일로 유학하며 뒤셀도르프에서 회화 공부를 하였으며 그 실력을 인정받아 1854년 29세의 나이에 뒤셀도르프 미술 아카데미의 최연소 교수가 되었다. 이후 영국의 웨일즈로 이사하면서 영국의 풍경화로부터 깊은 영향을 받은 그는 고국으로 돌아온 뒤부터 고국의 웅대한 산과 피오르 경관을 파노라마풍으로 그렸다. 그는 말년에 바덴 예술학교를 거쳐 베를린 아카데미 교수

한스 프레드릭 구데, 〈햇빛 속의 여인들〉, 1883년, 33cm×44cm, 개인 소장

로 재직하다가 1903년 78세의 나이에 베를린에서 사망했다.

그의 작품 〈햇빛 속의 여인들〉을 보자. 산책을 나온 여인들이 숲속 그늘에서 햇살이 따스하게 비치는 오후를 즐기고 있다. 가장 나이가 많은 여인은 낡은 배를 뒤집어 놓은 곳에 앉아서 뜨개

질을 하고 있으며 그 옆으로 양산을 든 여인이 이 모습을 지켜보고 있다. 막내는 햇볕이 드는 푸른 풀밭에 앉아 시원하게 불어오는 바다 바람을 맞으며 상념에 빠져 있다. 작품 전체를 감싸는 빛처럼 따뜻하고 정감 있는 일상을 보여주는 작품은 우리를 평화롭게 한다.

끝없는 우주의
숭고함

하랄드 솔베르그
Harald Sohlberg(1869~1935)

　　유화가 발명된 것은 15세기 이후이며 휴대용 물
감이 사용되기 시작한 것은 19세기 프랑스 인상파 화가들부터이
다. 물감이 없었던 고대와 중세 시대에 화가는 색깔 있는 돌을 곱
게 갈아서 아교나 달걀노른자에 섞어서 색으로 사용하였다. 왕이
나 귀족들의 장신구를 만들 때 사용한 값비싼 청금석(라피스 아줄
리)을 갈아서 만든 파란색은 초월적인 것을 표현하는데 사용하였
다. 고대 이집트에서는 파라오의 머리카락과 수염을 파란색으로
묘사하였으며 중세에는 성모 마리아의 옷을 파란색으로 표현하
였다. 현대 프랑스 화가인 이브 클라인은 울트라마린의 깊고 진한
파란색을 개발해 '인터내셔널 클라인 블루'라 명명하고 특허를 받
아 자신의 작품에 사용했다. 이처럼 파란색은 많은 화가들의 사랑

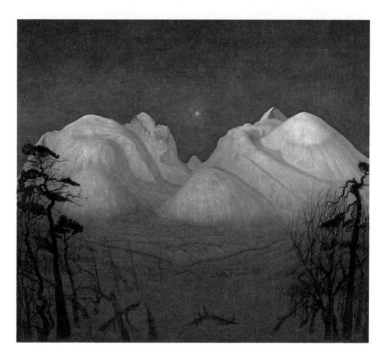

을 받았으나 마음 놓고 사용할 수 있는 색이 아니었다. 그래서일까 우리에게 파란색은 고귀한 것, 신성한 것이란 이미지를 갖게 한다. 노르웨이의 풍경 화가인 솔베르그의 〈산속의 겨울 밤〉을 보면 신성한 블루가 화면 가득히 펼쳐진다.

파란 하늘의 한 가운데에 금성이 반짝인다. 하늘 아래로는 휘장처럼, 숨을 쉬는 것처럼, 혹은 파도의 봉우리처럼 거품을 일으

키며 오르락내리락거리는 하얀 산들이 펼쳐져 있다. 전경에 보이는 가지만 남은 나무들만이 검은색으로 지금이 깊은 밤임을 알려준다. 온통 신성한 푸른색으로 뒤덮인 산속의 겨울 밤 풍경은 현실의 풍경이 아니라 초월적인 숭고함을 보여준다.

1995년 노르웨이 국영 방송사인 NRK가 주최한 공개 투표에서 이 작품은 한스 프레드릭 구데의 〈하르당에르 피오르의 신부 행렬〉을 누르고 노르웨이의 국화로 선정되었다. 노르웨이에서 최고 유명한 작품은 뭉크의 〈절규〉지만 노르웨이 사람들은 절망에 몸부림치는 현대인의 왜곡된 초상보다는 푸른 설산과 깊은 하늘 그리고 고요한 풍광이 노르웨이라는 국가 정체성에 더 잘 어울린다고 생각했다.

오슬로에서 태어난 솔베르그는 12명의 자녀 중 8번째로 태어났다. 그의 아버지는 모피 상인이었고 그의 어머니는 평범한 농부의 딸이었다. 부유하지 못한 가정에서 자란 솔베르그는 14세에 그림을 그리기 시작했다. 그가 재능이 없다고 여긴 아버지는 미술학교가 아닌 극장 장식가인 빌헤름 크로그의 견습생으로 취직시켰다. 1889년에 그는 견습 과정에서 모은 돈을 가지고 코펜하겐으로 가서 미술학교에 등록했고 본격적인 화가의 길을 걷기 시작했다.

코펜하겐의 미술학교에서 그린 그의 작품 〈야광〉이 작품성을 인정받아 노르웨이 국립 미술관에서 주는 국가 장학금으로 파리로 유학갈 수 있었다. 그는 유학 중에도 고향 노르웨이의 풍경을

지속적으로 그렸다. 이때부터 그는 뭉크와 마찬가지로 흰색, 검정색, 파란색, 빨간색, 녹색 등 단순화된 팔레트를 사용하면서 북유럽 특유의 빛과 분위기를 표현하는데 매진했다.

1899년 외스터 달렌의 산 근처에서 스키를 타던 중 푸른빛이 도는 달빛 아래의 풍경을 보고 압도당하여 그곳에 정착하며 2년의 노력 끝에 완성한 작품이 〈산속의 겨울 밤〉이다. 1915년에 이 작품을 완성한 솔베르그는 다음과 같이 이야기했다.

나는 그 장면을 바라보며 오래 서 있을수록 내가 끝없는 우주에서 얼마나 고독하고 불쌍한 원자인지를 더 많이 느끼게 되었다.

그의 또 다른 작품 〈한여름 밤〉. 언덕에서 내려다보는 바다는 온통 푸른색이다. 바다와 하늘의 경계가 구분하기 힘들 정도로 겹겹의 파란색이 하늘과 바다를 뒤덮고 있다. 화면 앞쪽으로 짙은 초록색을 입고 있는 숲과 어둠 속에 빛을 내는 해안 절벽이 보인다. 하늘과 바다의 경계를 이루는 수평선에서 흰 돛을 단 배 한 척이 항구로 들어오는 장면을 통해 티끌 같은 사람도 존재한다는 사실을 보여준다. 여름 저녁의 바다를 보여주는 작품에서 적막하면서도 경이로운 생명력이 넘치고 있다.

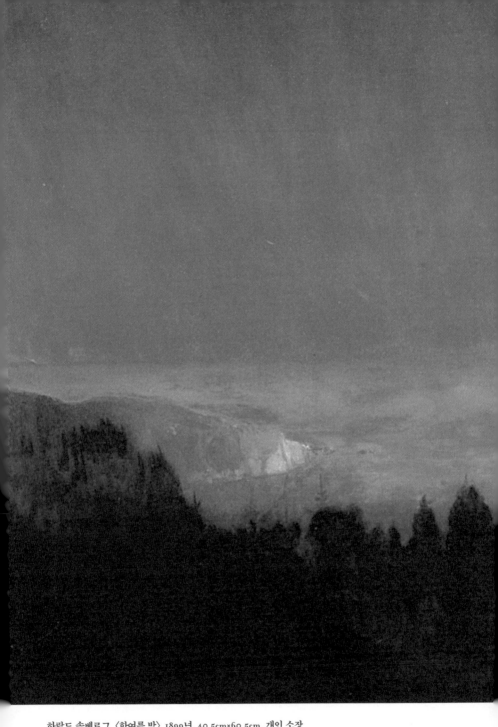

하랄드 솔베르그, 〈한여름 밤〉, 1899년, 40.5cm×60.5cm, 개인 소장

행복과 불행은
함께 있다

하리에트 바케르
Harriet Backer(1845~1932)

헝가리의 수도인 부다페스트는 도나우강을 사이에 두고 왕과 귀족이 사는 부다 지역과 평민들이 사는 페스트 지역으로 나뉜다. 1820년 12월, 부다 지역에 살았던 세치니 백작은 업무 때문에 페스트 지역에 있을 때 아버지의 부음을 받았다. 아버지의 죽음을 지키기 위해 부다 지역으로 가려했으나, 강이 범람해 1주일 이상 부다 지역으로 가지 못했다. 결국 장례식에 참석하지 못한 세치니 백작은 이후 부다와 페스트를 잇는 다리를 만들었고, 이는 부다페스트라는 도시의 탄생으로 이어졌다. 헝가리 건국 천 년을 기념하며 건설한 세계 최대 규모의 국회의사당과 함께 세치니 다리는 밤이 되면 화려한 조명과 함께 여행자들에게 유럽 최고의 야경을 선사하고 있다.

하리에트 바케르, 〈작별〉, 1878년, 81.5cm×99cm, 노르웨이 국립 미술관

노르웨이의 여성화가 하리에트 바케르는 독일에서 유학 중에
아버지의 부고를 받았으나 장례식에 참석하지 않았다. 아름다운
도시 부다페스트를 만들어낸 세치니 백작처럼 어쩔 수 없었던 것

이 아니다. 그녀는 장례식에 참석하는 것보다는 지금 회화 공부를 더 열심히 하는 것이 부모님이나 사회에 더 많은 공헌하는 것이라 생각했다. 그녀는 장례식에 참석을 못하는 대신에 속죄의 의미로 〈작별〉을 그렸다.

작품에서 딸은 독일로 유학가기 위해 부모의 집을 떠나려 한다. 빨간색 모자를 쓴 짐꾼이 여행 가방을 옮기느라 분주한 가운데 세 식구는 이별의 슬픔에 잠겨 있다. 양손으로 딸의 손을 붙잡은 아버지는 금방이라도 눈물이 쏟아질 듯 코가 빨갛다. 딸을 간절하게 바라보고 있는 아버지 뒤에서 손수건에 얼굴을 묻고 흐느끼는 어머니의 모습도 보인다. 그녀는 어깨를 들썩이며 손수건으로 눈물을 훔쳐내고 있다. 깊은 슬픔에 젖어 있는 부모들 사이에서 이제 집을 나서야 하는 딸 역시 괴롭다. 미안함과 슬픔 그리고 두려움 등 수많은 감정이 교차하지만 그녀는 아무 말도 할 수가 없다. 그녀는 어떤 말도 지금 이 순간에는 필요 없다는 듯 눈을 감은 채 입을 다물고 있다.

아버지의 장례식에 참석하지 못한 바케르는 이 작품을 통해 자신의 복잡한 심정과 속죄의 마음을 보여주고 있다.

1845년 노르웨이 홀메스트란트의 부유한 가정에서 태어난 하리에트 바케르는 12살부터 미술학교를 다니며 드로잉과 회화 수업을 받았다. 이후 독일과 프랑스에서 유학하며 인상주의 화가인 모네와 시슬레로부터 많은 영향을 받았다.

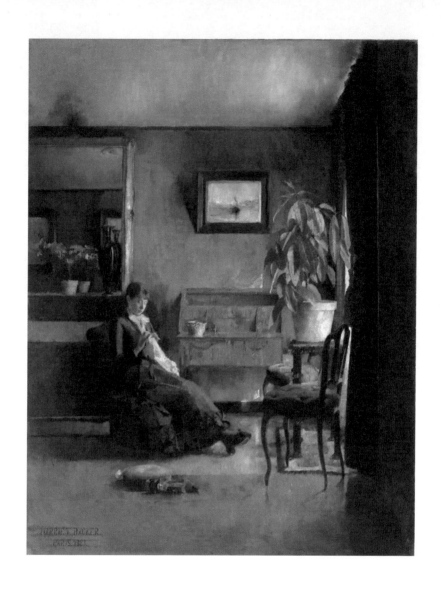

하리에트 바케르, 〈푸른 실내 풍경〉,
1883년, 84cm×66cm, 노르웨이 국립 미술관

하리에트 바케르, 〈타눔 교회에서의 세례식〉, 1892년, 109cm×142cm, 노르웨이 국립 미술관

그녀의 작품 〈푸른 실내 풍경〉을 살펴보면 빛이 환하게 들어오는 거실에서 한 여인이 바느질을 하고 있다. 창으로 들어오는 빛은 창 앞의 화분과 의자를 지나 여인의 옷 위로 고요히 물결치고 있다. 깊은 바다를 연상시키는 짙은 파란색이 실내의 천장과 벽 그리고 바닥을 물들이며 기분 좋은 오후 한때를 보여준다.

정교한 실내 풍경과 풍부한 색상 그리고 분위기 있는 빛으로 파리에서 인정받는 화가로 성장한 그녀는 고향으로 돌아와 1888년부터 노르웨이 여성을 위한 회화 학교를 운영하였다. 그리고 1889년 파리에서 열린 세계 박람회에 작품을 출품하여 은메달을 수상하였다. 세계적으로 인정받은 그녀는 1912년에는 노르웨이 국왕으로부터 공로훈장을 받았다.

　　마지막으로 1892년에 그녀가 그렸던 〈타눔 교회에서의 세례식〉이다. 작품에서 나무로 지은 오래된 교회 안으로 빛이 들어와 밝고 경쾌한 분위기를 보여주고 있다. 아이를 안은 젊은 엄마와 중년의 여인이 유아 세례를 받기 위해서 입구로 들어서고 있다. 어두운 교회 안에는 모자를 쓴 어린 소녀가 보이는데 그녀의 시선을 따라 푸르면서도 어두운 통로가 빛을 받으며 쭉 뻗어있다. 교회의 긴 통로처럼 시간이 흘러서 세례받은 아기가 어른이 되면, 엄마의 장례식보다 사회적 성공이 중요하다는 이유로 장례식에 참석하지 못할 아기의 운명을 예견하듯 소녀의 시선은 어둡고 불안하다. 인생은 그렇게 늘 행복과 불행이 함께 온다.

다른 사람을 사랑하면
신을 만나게 된다

크리스티안 크로그
Christian Krohg(1852~1925)

　　노르웨이를 대표하는 화가인 크리스티안 크로
그는 할아버지가 노르웨이 수상을 지낼 정도로 유명한 집안에서
태어났다. 그는 아버지 뜻에 따라 법학을 공부하다가 뒤늦게 소설
가이자 화가로 활동하며 여성과 빈민 그리고 소외된 사람들에게
관심을 가졌다.

　　1886년 그가 출간한 소설 《알베르티네》를 살펴보자. 가난한
여자 재봉사인 알베르티네가 부패한 경찰관 윈터에 의해 강간을
당한다. 화가 난 알베르티네가 경찰관을 고발하자 경찰은 그녀를
매춘부로 몰아붙인다. 경찰의 진료실을 방문한 후 그녀는 절망에
빠져 진짜 매춘부가 된다.

　　이 소설은 당시 큰 사회적 파장을 일으켰다. 보수적인 시민단

크리스티안 크로그, 〈알베르티네〉, 1885~1887년, 211cm×326cm, 노르웨이 국립 미술관

체는 그를 고발해 크로그는 실제 벌금형을 선고받기도 했다. 이에 흥분한 크로그는 다음 해인 1887년 알베르티네가 경찰서의 진료실을 방문하는 장면을 초대형 유화로 그려내며 당시 사회적 부조리를 널리 알렸다.

그림 〈알베르티네〉에서 경찰서를 방문한 알베르티네가 중앙에 보인다. 그녀의 주위로 수많은 매춘부가 매춘을 상징하는 화려한 드레스와 모자를 쓰고 있다. 자신의 무죄를 주장하며 검은색의 옷을 입은 알베르티네가 자신의 차례를 기다리는데 한 매춘부가 그녀에게 말을 건다. 순진한 알베르티네는 고개도 돌리지 못하고

크리스티안 크로그, 〈병든 소녀〉, 1881년, 102cm×58cm, 노르웨이 국립 미술관

곁눈질만 한 채 당황하며 어쩔 줄 몰라 하고 있다. 녹색의 벽으로 둘러싸인 실내의 다양한 모습을 한 여인들을 통해 당시의 사회상을 생생하게 느낄 수 있다.

다음으로 〈병든 소녀〉를 살펴보자. 19세기 오슬로를 휩쓸었던 폐렴으로 인하여 한 소녀가 병든 채 고통스러워하고 있다. 사진을 보는 것처럼 사실적으로 그린 이 작품에서 소녀의 눈 밑에 보이

크리스티안 크로그, 〈어머니와 아이〉, 1883년, 53cm×48cm, 노르웨이 국립 미술관

는 붉은 눈 자국은 덮고 있는 담요의 빨간 줄무늬와 들고 있는 장
미로 이어지며 큰 슬픔을 자아낸다.

　이 작품이 완성되고 되고 며칠 후 실제 모델이 된 소녀는 사망
했다고 한다. 크로그는 가난 때문에 죽어가는 소녀를 통해 당시
사회의 냉정함을 생생하게 고발하고자 했다.

　이어서 〈어머니와 아이〉를 감상하자. 요람을 흔들며 아이를 돌

보는 엄마가 잠들어 있다. 요람 속 잠든 아이의 표정은 한없이 평화롭지만 반쯤 입을 벌리고 침대에 머리를 묻은 엄마의 모습에는 피곤함의 흔적이 선명하다. 그녀는 오늘 종일 집안일을 했으며 밤에는 잠을 설치며 아기를 돌보았다. 요람을 흔들던 어머니의 손은 요람 위에 그대로 있고 자신도 모르게 잠이 들었는지 고개는 침대 모서리에 닿아있다. 가사노동에 지친 어머니의 모습에서 먹먹한 감정이 저절로 느껴진다.

마지막으로 〈생존을 위한 투쟁〉을 감상하자. 한겨울에 오슬로의 가장 번화한 거리인 칼 요한 거리에 가난한 여성과 아이들이 공짜 빵을 얻기 위해 몰려있다. 허름한 옷을 입고 빵을 담을 수 있는 바구니를 들고 있는 여인들 위로 빵을 들고 있는 손이 보인다. 제빵사가 어제 만든 빵을 가난한 사람들에게 나누어 주고 있다. 사람들은 너도나도 빵을 차지하기 위해 아우성을 친다. 모여든 무리들 중 가장 뒤쪽에는 어린아이들이 성난 눈빛으로 빵을 쳐다보고 있다. 아비규환의 쟁탈전을 벌이고 있는 절박한 사람들 뒤로 오슬로에서 가장 번화한 거리에는 매서운 추위로 아무도 보이지 않는다. 단지 두꺼운 코트와 모피 모자를 쓴 경찰관이 무심한 듯 얼음길 한복판을 따라 걸으며 딴 곳을 바라보고 있다.

이 비관적인 주제의 작품을 끝으로 크로그는 더 이상 사회 고발적인 작품을 그리지 않았다. 크로그는 다음과 같이 말했다.

크리스티안 크로그, 〈생존을 위한 투쟁〉,
1888~1989년, 300cm×225cm, 노르웨이 국립 미술관

아름다움을 알아차리고 감탄하고 경애하는 방법을 가르쳐준
건 길고 긴 새벽의 어둠이었다.
어둠을 몰랐다면
내 곁에 맴도는 빛의 축복을 알아채지 못했을 것이다.

걸으면
해결된다

한스 달
Hans Dahl(1849~1937)

　끝없이 펼쳐진 푸른 들판에는 무리를 지은 말들
과 방울을 단 소들이 뎅그렁거리며 뛰놀고 있다. 빨간색과 하얀색
꽃으로 장식한 나무집들이 옹기종기 모여 있는 마을 길을 한발
한발 걷다 보면 내딛는 걸음마다 짜릿함과 행복감이 솟구친다. 발
길에 닿는 흙과 풀의 부드러운 감촉은 여행자의 몸과 마음을 녹
이고 코발트 빛 하늘과 여기저기서 반짝이는 호수는 여행자를 무
아지경으로 몰아간다. 마을을 빠져나와 숲속 길을 걸으면 깊은 숲
속의 오래된 냄새와 야생화의 향긋한 향기가 여행자를 깊고 그윽
한 평화의 세계로 데려간다. 숲길 끝에 서면 경이로운 설산이 여
행자의 앞을 가로막는다. 귀신에게 홀리듯 만년설의 경관에 이끌
려 걷다 보면 어느덧 여행자는 대자연과 하나가 되어 도시 생활

한스 달, 〈눈부신 풍경〉, 1937~1938년, 78.7cm×119.4cm, 노르웨이 국립 미술관

에서 오는 불안이 씻은 듯이 사라진다. 설산을 바라보며 걷는 것
은 육체적인 행위 이전에 정신적인 행위이다.

한스 달의 〈눈부신 풍경〉을 통해 만년설이 쌓인 설산의 경이
로움을 느껴보자.
하얀 블라우스와 빨간 치마 그리고 다양한 무늬의 스카프 등
노르웨이의 전통 복장을 한 금발의 여인이 하던 일을 멈추고 건
너편 만년설을 바라보고 있다. 그녀가 서 있는 곳은 햇볕이 잘 드

한스 달, 〈여름 알프스를 산책하는 소녀〉, 1937~1938년, 66.7cm×99.1cm, 개인 소장

는 양지로 꽃들로 만발하지만 여인의 맞은편에 보이는 설산은 웅장한 자태를 뽐내고 있다. 설산에서 깊은 계곡을 한 구비 지나면 한여름의 푸른 산이 보이는데 그 산 아래로 만년설이 녹아 흐르는 거대한 폭포가 보인다. 쇠스랑을 세워 들고 광경을 보고 있는 여인의 뒷모습이 당당해 보인다. 그녀는 지금 자신이 이곳에 있다는 황홀감으로 시간 가는 줄 모르고 서 있다.

피오르와 주변 풍경을 주로 그린 노르웨이 화가인 한스 달은 1849년 피오르 지역에서 태어났다. 어린 시절부터 회화에 재능을 보였지만 가난한 집안 사정으로 그림 공부를 못한 그는 군 복무 후 에케르스베르크의 견습생으로 들어가 본격적인 화가의 길로 나선다.

1876년 뒤셀도르프로 유학가서 공부한 그는 여름마다 노르웨이를 여행하면서 섬세하면서 환상적인 피오르 풍경을 그렸다. 1888년 베를린으로 이주한 그는 학생들을 가르치며 낭만주의 회화를 지속적으로 추구하였지만, 당시 자연주의로 전환한 노르웨이의 화가들로부터 많은 비난을 받았다.

1893년 노르웨이로 돌아와 피오르 지역에 정착한 그는 목가적인 풍경 속에 노르웨이 민족의상을 입은 사람들의 모습을 화폭에 담으며 많은 사람들로부터 큰 인기를 끌었다.

1902년 노르웨이 왕으로부터 기사 작위를 받았던 그는 37세의 나이에 아들을 잃는 아픔을 겪기도 하였다. 지속적으로 아름다

한스 달, 〈피오르〉, 1937년, 93.3cm×146.7cm, 개인 소장

운 풍경화를 그리며 활동했던 그는 아내가 세상을 떠난 지 10년
뒤인 1937년에 발레스트란트에서 사망하였다.

환상적이며 화려한 피오르 지역의 여름 풍경을 보여주는 한스
달의 〈여름 알프스를 산책하는 소녀〉를 감상하자.

화려한 여름의 풍경을 보여주는 알프스에서 전통 복장을 입은
여인이 등짐을 메고 집으로 돌아가고 있다. 막 보람찬 일을 마쳤

는지 여인의 뺨이 불그스레하다. 시원한 알프스 바람에 휘날리는 금발과 상쾌한 미소가 그림에 생동감을 불어넣는다. 그녀가 걷고 있는 들판은 향기로운 꽃으로 만발하고 그녀 뒤로 보이는 알프스와 바다호수는 햇살을 받아 맑고 투명하게 반짝인다. 여름의 생명력이 절정에 달한 풍경 속에 일상을 살아가는 여인의 모습에서 화사한 생기가 흘러넘친다.

다음 작품 〈피오르〉를 계속해서 감상하자.

배 한가득 나무와 풀을 싣고 집으로 가는 다정한 부부의 모습이 보인다. 남자는 배를 저으며 사랑하는 아내를 보고 있고 아내는 풀 위에서 여신처럼 비스듬히 앉아서 투명한 호수와 깊은 피오르의 절경을 즐기고 있다. 햇살에 반짝이는 깊고 푸른 산과 투명한 호수 그리고 호수에 비친 두 남녀의 모습은 마치 꿈꾸는 듯 환상적이다.

대자연의
경이로움

요한 크리스티안 달
Johan Christian Dahl(1788~1857)

산봉우리가 솟아있고 골짜기가 깊어 산세가
험준하고 그윽하다. 수십 그루의 복숭아나무들 사이로 보이는
오솔길을 걷자 두 갈래 길이 나와 머뭇거리고 있는데 한 사람
이 나와 북쪽으로 가면 무릉도원이 있다고 이야기한다. 북쪽
길로 말을 채찍질하여 나아가자 깎아지른 절벽과 울창한 숲이
나오고 그 사이로 시냇물이 굽이쳐 흐른다. 굽어진 길을 따라
골짜기에 이르니 사방이 산으로 둘러싸여 있으며 구름과 안개
가 자욱한 복숭아나무 숲이 보인다. 신성함이 감도는 복숭아
나무 숲을 빠져 나오자 울창한 대나무 숲에 있는 작은 집이 나
그네의 발길을 멈추게 한다. 반쯤 열린 사립문으로 들어서니
마당은 텅 비어 있으며 집 앞으로 흐르는 시내에는 조각배 한

안견, 〈몽유도원도〉, 1447년, 38.7cm×106.5cm, 일본 덴리 대학교 중앙도서관

요한 크리스티안 달, 〈스퇴고네제 산〉, 1851년, 89.5cm×167.1cm, 노르웨이 국립 미술관

척이 물결 따라 흔들리고 있다. 그 평화로우면서 쓸쓸한 정경이 마치 신선이 사는 곳 같았다.

조선 최고의 르네상스를 상징하는 〈몽유도원도〉는 1447년 4월 20일 세종대왕의 셋째 아들인 안평대군이 무릉도원 꿈을 꾸었고, 그 내용을 안견에게 설명하자 안견이 3일 만에 그린 작품이다. 안견은 〈몽유도원도〉에서 장엄한 붓터치와 환상적인 색감으로 왼쪽 현실 세계에서 시작하여 오른쪽 도원 세계로 이어지도록 표현했다. 당시 일본이나 중국의 화가들은 이 작품을 '천하제일의 명품'이라고 찬사를 아끼지 않았다.

코펜하겐의 풍경 화가 요한 크리스티안 달의 작품 〈스퇴고네제 산〉을 보면 〈몽유도원도〉 같은 신성함이 작품 전체적으로 흐른다.

푸른 하늘에 드리워진 웅장한 먹구름이 갈라지는 순간 햇빛이 산봉우리를 비춘다. 산허리에 순록 세 마리가 보이고 산 정상에는 수많은 순록 떼가 줄지어 서 있다. 무리에서 벗어난 세 마리의 순록이 연극의 주연들이라면 언덕 위에 수많은 순록 떼는 조연들로 마치 장엄한 공연의 한 장면을 연출하는 것 같다. 그것을 증명이라도 하듯이 저 멀리 눈으로 뒤덮인 만년설이 신성함과 경이로움을 더하고 있다.

이 작품은 요한 크리스티안 달이 몸이 쇠약해진 후 고국을 마

지막으로 여행하면서 스케치한 것을 자신의 화실에서 완성한 것이다. 죽음에 임박하여 고국의 웅장한 산하를 그리는 그의 모습을 상상하면 가슴이 뭉클해진다.

1788년 노르웨이의 옛 수도인 베르겐에서 가난한 어부의 자식으로 태어난 요한 크리스티안 달은 어려서부터 힘든 견습생 생활을 한 끝에 코펜하겐 아카데미에서 정식 회화 수업을 받을 수 있었다. 그는 젊어서 두 명의 여인과 결혼하지만 병으로 모두 사망해 고통스러운 시간을 보내야 했다.

1818년 독일 드레스덴에 정착한 그는 드레스덴 미술대학의 교수로서 활동하며 독일 낭만주의 회화를 꽃피우는 제자들을 양성했다. 매년 여름이면 고국을 방문해 고국의 풍경을 그렸던 그를 사람들은 '노르웨이 풍경화의 아버지'라고 불렀다. 그의 목가적이며 영웅적인 스타일의 풍경화는 당시 기계적인 자연의 모방이라 천대받았던 풍경화를 예술의 경지로 끌어올리며 많은 사람들에게 놀라움과 감동을 주었다.

요한 크리스티안 달의 또 다른 풍경화 〈노르웨이의 산 풍경〉이다.

구름이 잔뜩 낀 하늘 아래 돌로 만들어진 두 봉우리가 마주 보고 있다. 매혹적으로 물결치는 바위산과 바위산 위로 보이는 부드러운 이끼는 만지고 싶은 유혹을 불러일으킬 정도로 사실적이면

요한 크리스티안 달, 〈노르웨이의 산 풍경〉, 1819년, 74cm×105cm, 노르웨이 국립 미술관

서 우아하다. 오른쪽 봉우리에 보이는 구름이 낮게 깔리며 빛을 차단하려 하지만 어디선가 들어선 햇빛 한 줄기가 시냇가와 들판을 비추고 있다.

 작가는 햇빛을 받아 얼룩진 바위와 반짝이는 시냇물 그리고 푸른 들판을 섬세하게 표현하며 바위산의 실제 모습보다는 신성

함을 보여주고 있다. 단순한 장면을 채택한 후 극적으로 집중된 풍부한 빛을 섬세하게 묘사한 그의 풍경화에 대해서 독일의 대문호이자 화가였던 괴테는 다음과 같이 이야기했다.

그는 사실성과 상상이 잘 조화된 풍경화의 대가다.

무위의 행복감

페더 발케
Peder Balke(1804~1887)

눈보라가 휘몰아치는 거센 바다에 증기선 한 척이 위태롭게 항해하고 있다. 하지만 어디가 바다이고 어디가 파도이며, 어느 곳에 증기선이 있는지 알 수 없을 정도로 바다는 폭풍우에 휩싸여 있다. 작품을 자세히 보면 비를 잔뜩 머금은 검은 구름과 은색의 창백한 하늘 아래 갈색의 연기가 뿜어져 나오는 증기선이 보인다. 성난 파도와 소용돌이치는 거센 바다에서 위태롭게 운행하는 증기선의 모습을 보여주는 〈눈보라〉를 통해서 터너는 심장이 멎을 듯 강렬한 인상을 사람들에게 심어주며 풍경화의 대가로 인정 받았다.

젊은 시절에 왕립 예술 아카데미의 교수로 재직하면서 큰 성공을 거둔 윌리엄 터너는 자신의 작품을 더욱 발전시키기 위해

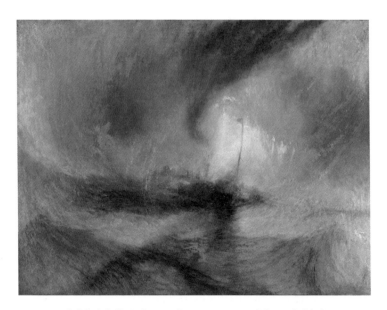

윌리엄 터너, 〈눈보라〉, 1842년, 914cm×1219cm, 테이트 모던 미술관

스스로 고립된 생활을 하였다. 단 한 명의 친구도 사귀지 않은 그는 혼자 유럽 각국을 여행하며 장엄한 풍경이 담긴 수많은 작품을 남겼다. 그의 대표작 〈눈보라〉는 그의 나이 67세에 만들어진 작품으로 그는 이 작품을 위해 폭풍우 치는 바다 위를 운행하는 증기선에 매달려 죽을 것 같은 고통을 겪으면서 느꼈던 당시의 풍경을 화폭에 담았다. 이후 그는 신화나 역사화에서 배경으로만 존재했던 풍경에 서사를 넣어 긴박함이 넘치는 화면을 연출하면서 풍경화를 회화의 한 장르로 자리 잡게 했다. 이런 윌리엄 터너의 영향을 받은 노르웨이의 풍경 화가가 페더 발케다.

페더 발케, 〈폭풍 치는 바다〉, 1862년, 12cm×16.5cm, 내셔널 갤러리

〈폭풍 치는 바다〉 속 파도는 높은 기세와 가슴을 뒤흔드는 강렬한 기운으로 바다 위에 위태롭게 떠 있는 두 척의 배를 집어삼킬 듯 달려들고 있다. 요동치는 바다 위로 무시무시한 먹구름이 하늘 위로 휘몰아치고 두려움과 불안에 떨고 있는 새 떼가 무리를 지어 하늘을 날고 있다. 화면 그 어디에도 구원의 흔적은 보이지 않는다. 자연의 무자비함만이 화면에서 흘러넘치고 있다.

1804년 노르웨이의 작은 섬 헬고야에서 태어난 페더 발케는

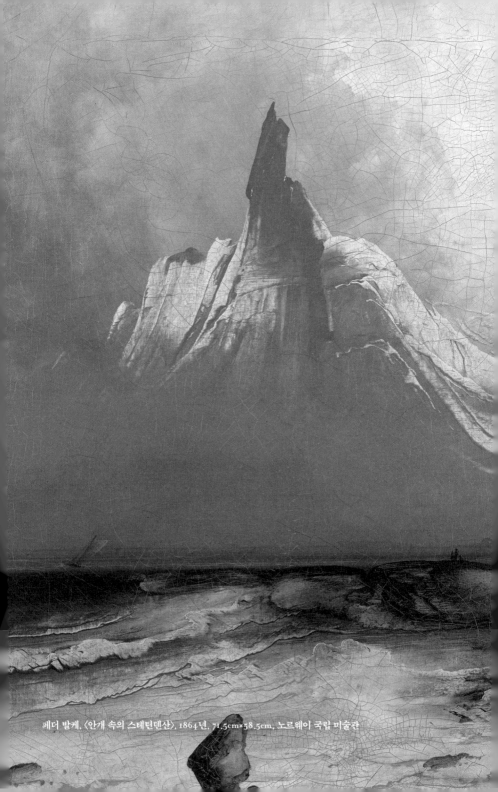

페더 발케, 〈안개 속의 스테틴덴산〉, 1864년, 71.5cm×58.5cm, 노르웨이 국립 미술관

1827년부터 조각가이자 화가인 하인리히 그루슈로부터 회화 수업을 받았다. 1830년 여름, 그는 숭고한 풍경화를 남긴 터너를 생각하며 혼자서 여행을 떠났다. 오슬로를 출발해 노르웨이의 동쪽 끝인 베르겐까지 400km가 넘는 길을 직접 걸으며 자신이 본 풍경들을 화폭에 담았다. 그리고 2년 후 그는 다시 노르웨이 북부 해안을 따라 펼쳐진 거칠고 가파른 산을 방문하며 경외감이 넘치는 풍경을 자신의 화폭에 담았다. 〈폭풍 치는 바다〉가 바로 당시에 그렸던 작품이다.

〈폭풍 치는 바다〉와 같은 해에 완성된 발케의 또다른 풍경화 〈안개 속의 스테틴덴산〉을 살펴보자.

음산한 안개 사이로 태초의 원시성을 가득 머금은 뾰족한 바위산이 웅장함을 뽐내며 우뚝 솟아 있다. 장엄한 산 밑으로 희미한 수평선이 보이고 그곳으로부터 해변으로 밀려오는 파도가 으르렁거리며 태고적 신비에 휩싸인 대지를 향해 달려들고 있다.

중세까지 대자연은 인간에게 공포와 두려움의 대상이었다. 페더 발케는 이 작품을 통하여 숭고한 대자연 앞에서 티끌 같은 인간의 존재를 각성시킨다.

언젠가 피오르 하이킹을 마치고 호텔에 모여서 소감을 이야기하는 시간을 가진 적이 있다. 차례로 한 명씩 돌아가

면서 자신의 소감을 이야기하는데 나이가 지긋하신 여성분의 차
례가 되었다. 하이킹 내내 걱정이라고는 조금도 없는 평화로운 얼
굴을 하고 계신 분이 마이크를 잡고 조용히 말씀하신다.

이 장엄한 대자연을 보고나니 인간이 얼마나 미미한 존재인
줄 알았습니다. 저는 말기암 환자입니다. 이제 죽어도 여한이
없습니다.

장엄한 대자연은 우리에게 인간 존재의 미미함과 한계를 알게
하고 자신이 가지고 있는 세상에 대한 모든 미움을 티끌처럼 만
든다. 또한 우리의 상식을 넘어서는 불공정한 세상을 부드럽게 이
해하게 만든다. 절대적인 존재 앞에 우리가 할 수 있는 일은 없다
는 무위의 행복감을 터득하게 한다.

빛이 주는
포근함

프리츠 타우로프
Fritz Thaulow(1847~1906)

따뜻한 햇볕으로 눈이 많이 녹은 오후의 한적한 길거리를 부부로 보이는 남자와 여자가 걷고 있다. 잔설이 남아 있는 길 위로 오후의 짧은 햇볕이 따스하게 비추고, 청명한 하늘은 거대한 뭉게구름과 함께 겨울의 푸르름을 시위하고 있다. 길바닥에 보이는 간헐적인 빛의 느낌 말고는 평범한 집과 가지만 남은 초라한 나무 그리고 무심히 걷고 있는 두 사람 등 별로 눈에 띄는 것이 없는 이 작품에서 포근하면서도 따스한 정서가 느껴진다. 피사로는 짧은 붓질로 바탕을 여러 번 겹쳐서 정성스럽게 완성한 후 바탕 위의 다양한 색채가 조화를 이루게 하여, 최종적으로 겨울 풍경이 전해주는 깊이와 따뜻함을 전달하고 있다.

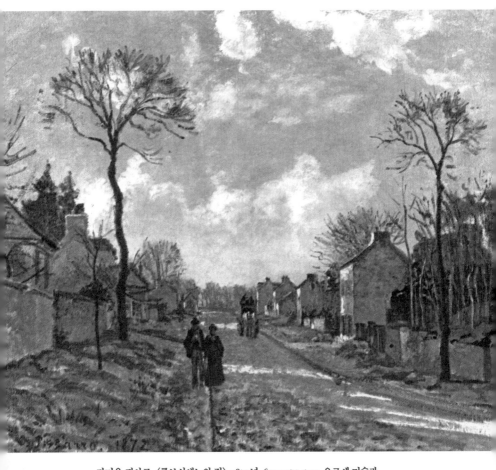

카미유 피사로, 〈루브시엔느의 길〉, 1872년, 60cm×73.5cm, 오르세 미술관

　카미유 피사로는 인상주의자 그룹의 모든 전시회에 한 번도
빠지지 않고 참석했던 유일한 화가이다. 하지만 그는 형태와 색채
를 해체하는 인상주의 화법에서 벗어나 형태와 색채의 견고함을

유지하는 풍경을 그렸다. 인상주의 기법이 없는 그의 작품에서 인상주의 작품에서 느낄 수 있는 빛의 따스한 감정이 느껴지는 이유는 정성스러운 붓질 때문이다. 그의 작품 〈루브시엔느의 길〉을 보면 섬세한 터치로 색채를 쌓음으로써 시골길의 안정감과 고요함을 적절히 표현하고 있다.

카미유 피사로에게 영향을 받은 노르웨이의 인상파 화가이자 사실주의 화가인 프리츠 타우로프의 작품 〈시모아강의 겨울〉에서도 피사로의 작품에서 볼 수 있는 겨울에 대한 작가의 진한 감정이 느껴진다.

하얀 눈이 대지를 뒤덮은 가운데 맑은 시모아강이 겨울의 한

프리츠 타우로프, 〈시모아강의 겨울〉, 1903년, 94cm×61cm, 노르웨이 국립 미술관

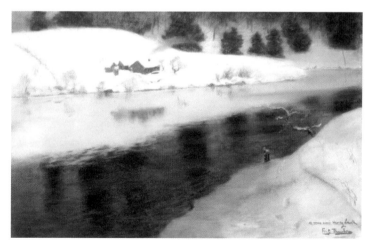

가운데를 흐르고 있다. 강 옆으로 눈 덮인 들판에 통나무집이 하나 보인다. 아침 식사를 준비하느라 통나무집의 굴뚝에서 하얀 연기가 피어오르고 있다. 강 건너 맞은 편에는 허리 굽은 여인이 새벽 강가에 서서 차가운 물로 자신의 텅 빈 마음을 씻어내고 있다. 여인 옆에 보이는 잔설이 덮인 나무가 여인의 모습을 따라 하고 있어 이 모든 것이 우주의 조화임을 보여주고 있다. 온 대지에 눈이 내려서 시꺼먼 나무들만이 듬성듬성 보이는 겨울 산속에 시퍼런 강이 신비의 소리를 내며 우리를 쩽할 정도로 맑고 청정한 세계로 데려간다.

1847년 오슬로의 부유한 약사의 아들로 태어난 타우로프는 어려서부터 해양 화가가 되려는 열망으로 코펜하겐 미술 아카데미를 다닌 후 독일 카를스루에서 회화 공부를 하였다. 하지만 해양 화가라는 전문 분야에 대한 자신의 한계를 깨달은 그는 동료 화가인 한스 프레드릭 구데의 조언을 받아 풍경화에 집중하기로 한다. 1870년부터 오랫동안 파리에 머물렀던 그는 고갱 등과 사귀면서 인상주의 작품에 동화되지 않고 사실주의 작품에 영향을 받은 작품들을 발표했다.

당시 타우로프는 인상주의의 기술 혁신을 따라잡기 위해 지속적으로 노력했지만 모네만큼 색채를 해방하지는 않았으며 사실주의와 결합된 자신만의 화풍으로 작품활동을 펼쳐나갔다. 이러한 점에서 그의 작품은 항상 형식의 완전성을 유지했던 카미유

피사로와 알프레드 시슬레와 더 많은 공통점을 가지고 있었다.

1879년 파리 생활을 마친 타우로프는 덴마크의 스카겐을 찾았다. 그곳에는 이미 스칸디나비아반도 출신 화가들이 자리를 잡고 새로운 시대의 그림을 그리고 있었다. 1880년 오슬로로 돌아온 그는 노르웨이의 진보적인 미술가들의 모임을 만든 후 1882년 제1회 노르웨이 미술 전시회를 개최하였다. 전시회에서 그는 오슬로의 거리와 공원 그리고 항구의 모습을 그린 혁신적인 작품들을 선보이며 비평가들로부터 오슬로 최고의 화가로 찬사를 받았다.

1889년, 마흔두 살이 되던 해 파리 세계 박람회의 심사위원으로 참석한 그는 3년 뒤 파리로 거처를 옮긴 후 세상을 떠날 때까지 파리 근교의 작은 도시의 풍경을 자신의 화폭에 담았다. 그는 자신이 그리는 그림의 주제가 늘 비슷한 분위기를 갖는 것을 피하기 위해 스페인과 벨기에 그리고 네덜란드로 여행을 하며 새로운 풍경을 그렸다. 여행 당시 흐르는 강물과 그 위에 다양하게 반사되는 풍경을 많이 그린 타우로프는 1년에 50점 정도의 작품을 발표했다. 말년에 프랑스와 튀니지에서는 훈장을 받은 그는 1906년 네덜란드에서 59세의 나이로 사망했다. 그는 사망하기 3년 전까지 대규모 회고전을 준비할 정도로 항상 자신의 비전에 충실한 삶을 살았다.

타우로프의 또 다른 풍경화 〈프랑스의 도르도뉴강〉을 살펴보자. 숲으로 둘러싸인 마을 위로 고즈넉하면서 투명한 노을이 하염

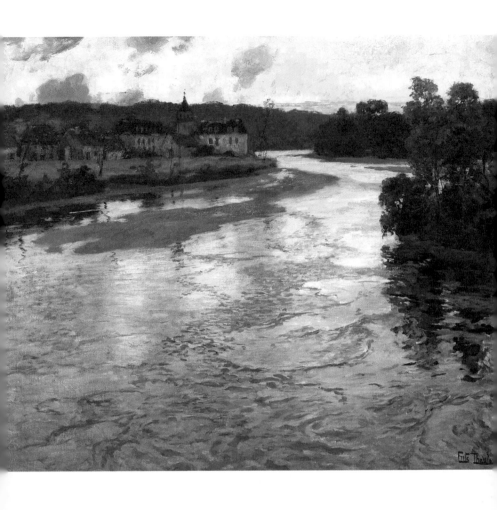

프리츠 카우로프, 〈프랑스의 도르도뉴강〉, 1903년, 44cm×53cm, 개인 소장

없이 지고 있다. 마을과 숲을 가르는 강 위로 하늘만큼 화려한 노을이 물결 위를 춤추며 지고 있다. 강 양쪽으로 보이는 마을과 숲은 이미 푸른색으로 잠기기 시작했으며 얕은 물가에는 새 한 마리가 저녁이 다가오는 소리를 들으며 한가로이 사색에 빠져 있다. 강 건너에서 바라보는 화가의 마음처럼 화면 앞까지 잔잔하게 소용돌이치며 흐르는 물은 끊임없이 변화하는 자연의 색상을 반사하며 우리를 시인의 세계로 데려간다.

신비와 낭만의
동화 세계

테오도르 세베린 키틸센
Theodor Severin Kittelsen(1857~1914)

그리스 로마 신화 외에도 유럽에는 다양한 신화
가 존재한다. 그중 토르로 대표되는 북유럽 신화에는 12명의 신이
나온다. 신 중 토르는 천둥의 신이다. 토르는 힘이 세어지는 마법
벨트를 차고 무엇이든지 부술 수 있는 쇠망치를 가지고 있어 가
장 힘이 세다. 어떤 괴물도 그 앞에서 꼼짝을 못한다.

그리스 로마 신화에서 신은 불멸의 존재이지만 북유럽 신화에
등장하는 신들은 죽음에 이른다. 그들은 자신의 목숨을 걸고 어둠
과 혼란을 상징하는 거인들과 싸운다. 토르는 두 마리 염소가 이
끄는 전차를 타고 추위와 폭풍을 몰고 다니는 거인을 물리친다.
토르가 쇠망치로 얼음산을 부수면 얼음이 녹으면서 봄이 찾아오
고 천둥과 번개를 부려 비를 내리게 하면 풍년이 온다. 그래서 북

테오도르 세베린 키틸센, 〈숲의 트롤〉, 1906년, 363cm×281cm, 노르웨이 국립 미술관

유럽의 사람들은 토르를 가장 좋아한다.

북유럽 신화에서 트롤은 요툰헤임에 사는 거인들로 토르에 참패하여 숲이나 동굴에서 숨어서 살아가는 존재이다. 그들은 몸무게가 1톤이 넘으며 300년을 산다. 야생 동물과 인간을 잡아먹는 트롤은 흉측한 얼굴에 피부는 바위처럼 딱딱하며, 튼튼한 어금니가 있는 입과 길고 예리한 발톱을 가지고 있다.

노르웨이의 국민화가인 테오도르 세베린 키틸센의 〈숲의 트롤〉을 보면 달빛이 비치는 숲이 트롤로 변신하고 있다. 트롤은 한쪽 눈에 광채를 내며 무서운 귀신처럼 보이지만 다른 한편으로는 신들에게 패해 무능력하고 불쌍한 모습도 가지고 있다.

이 작품을 그린 노르웨이의 국민화가인 테오도르 세베린 키틸센은 조그만 해안마을 크롸게르에서 상인의 아들로 태어났다. 12살 때 아버지가 돌아가시자 그는 시계공의 견습생으로 일을 하며 집안을 도왔다. 17살에 그의 재능을 알아본 후원자의 도움으로 오슬로와 뮌헨에서 공부한 그는 유학 중에도 신문사와 잡지사에서 일을 하며 생활비를 벌어야 했다. 1882년 국가 장학금으로 파리에서 유학할 수 있었던 그는 파리에서 생활을 마치고 노르웨이로 귀국한다.

고국으로 귀국한 그는 처음에는 노르웨이의 웅장한 모습을 담은 풍경화를 그렸지만 시간이 지날수록 점차 대자연 속에 담긴

테오도르 세베린 키틸센, 〈황금처럼 빛나는 멀고 먼 소리아 모리아 궁전〉,
1900년, 45cm×68.5cm, 노르웨이 국립 미술관

신화 속 트롤과 요정을 그리기 시작했다. 신비롭고 순수하며 소박
한 시선이 담겨 있는 그의 작품은 노르웨이 사람들의 이목을 집
중시키며 그가 국민화가로 성장하는데 디딤돌이 되었다. 1910년
건강 악화로 작품 활동을 그만둔 그는 1914년 가난한 화가로 사망

했다.

노르웨이의 유명한 설화인 '소리아 모리아 궁전'은 평범한 젊은이가 온갖 고난을 헤치고 궁전에 이르러 공주와 결혼하며 행복한 생활을 한다는 내용이다. 키틸센의 〈황금처럼 빛나는 멀고 먼 소리아 모리아 궁전〉에서 한 소년이 하늘과 산이 맞닿은 곳에 황금빛으로 둘러싸인 소리아 모리아 궁전을 바라보고 있다. 소리아 모리아 궁전에 이른다는 것은 행복에 이른다는 것을 상징한다. 하지만 그곳에 이르는 길은 멀고도 험하다. 그곳으로 가는 길 위로 안개가 자욱하다. 행복의 꿈을 이루기 위해 막 출발하려는 소년의 뒷모습에서 꿈을 향한 굳은 의지가 보인다.

다음으로 동화 같은 장면을 보여주는 키틸센의 〈요정 꿈〉을 감상하자.

한 남자가 반투명한 요정에게 홀려 요정을 잡으려고 한다. 초점 없는 눈빛으로 입을 반쯤 벌린 남자의 손에 요정은 잡히지 않는다. 구겨진 양복과 반쯤 접힌 상의 주머니는 그가 오랜 시간 동안 요정을 찾기 위해 헤매었음을 보여준다. 요정은 손끝에서 빛가루를 그물처럼 뿌리며 남자를 휘감고 있다. 남자는 이미 빛에 휘감겨 시야를 잃었으며 그물 같은 빛은 거미줄 치듯이 남자를 덮치고 있다. 금빛 머리를 휘날리는 요정은 더없이 신비롭고 환상적으로 보인다. 남자의 눈에 요정은 바로 눈앞에 있지만 결코 붙

테오도르 세베린 키틸센, 〈요정 꿈〉, 1909년, 1200cm×1511cm, 노르웨이 국립 미술관

잡을 수 없는 신기루이다.

우리 모두에게 꿈은 붙잡지 못할 때 신비롭고 환상적이다. 꿈
이 이루어져 현실이 되는 순간 꿈은 더 이상 매력을 가지지 못한
다. 꿈은 꿀 때 맹목적이며 환상적이다.

장엄한 풍경과
비장한 슬픔

에일리프 페테르센
Hjalmar Eilif Emanuel Peterssen(1852~1928)

검은 사제복의 신부가 하얀 드레스를 입은 백옥 같은 여인의 팔을 잡고 사형대로 인도하고 있다. 그녀의 왼쪽에는 충격을 받아서 실신한 여인이 보이고 반대편에는 날이 살아 있는 도끼를 든 사형 집행인이 여인을 지켜보고 있다. 사형을 앞둔 여인은 눈을 가린 채 서서히 고개를 숙이고 있다. 그녀의 하얀 드레스와 백옥같은 피부 그리고 어깨를 넘어 내려오는 금발 머리가 보는 이로 하여금 안타까움과 슬픔을 자아낸다.

〈제인 그레이의 처형〉 속에 나오는 제인 그레이는 자신의 의지와는 상관없이 여왕이 되었다가 9일 만에 쫓겨난 후 18세에 처형당한 비극의 인물이다. 제인에게 연민을 느낀 당시 영국의 여왕, 메리 1세는 신교도였던 그녀에게 가톨릭으로 개종하면 살려주

에일리프 페테르센, 〈토르벤 옥의 사형 선고에 서명하는 크리스티안 2세〉,
1875~1876년, 141.5cm×200cm, 내셔널 갤러리

겠다고 제안을 한다. 하지만 그녀는 이를 거절하고 죽음을 선택한
다. 숨 막힐 정도로 긴장되면서 비장한 이 작품 앞에 서면 누구든
운명의 비애에 가슴이 저리는 경험을 한다.

오슬로의 국립 박물관에도 비극적인 왕실의 역사를 보여주는

작품이 있다. 노르웨이의 화가 에일리프 페트레센의 〈토르벤 옥의 사형 선고에 서명하는 크리스티안 2세〉이다.

덴마크의 마지막 가톨릭 왕인 크리스티안 2세가 코펜하겐 성의 주지사로 임명된 토르벤의 사형 집행 영장에 서명을 하려고 한다. 1517년 왕의 정부가 갑자기 사망하자 정부의 어머니는 자신의 딸을 토르벤이 독살했다고 고소했다. 그 고소로 왕은 토르벤의 사형 집행을 명했다.

작품에서 왕 옆의 고문이 영장 서명을 위한 펜을 건네고 있으며 반대편에서는 왕의 손을 붙잡고 눈물을 글썽이며 서명을 중지해달라는 이자벨라 여왕의 모습이 보인다. 간교한 고문의 눈빛과 간절한 여왕의 눈빛이 대조를 이루는 가운데 왕은 고심을 하고 있다. 화면 끝 눈물로 범벅인 채 묵주를 돌리며 기도하는 노파는 토르벤의 어머니이다. 결국 왕은 토르벤의 사형 집행 영장에 서명했고 토르벤은 참수되었다. 토르벤의 사형 집행은 커다란 정치적 파급을 불러왔으며 크리스티안 2세는 그로 인해 몰락했다.

노르웨이에서 가장 유명한 역사화를 그린 화가인 에일리프 페테르센은 노르웨이 오슬로에서 태어났다. 1866년부터 1870년까지 오슬로에 있는 노르웨이 예술 산업 아카데미에 다녔다. 아카데미를 졸업한 그는 1871년에 덴마크 왕립 미술 아카데미에서 계속해서 공부했다.

1873년 가을 뮌헨으로 유학한 그는 초상화와 역사화를 그리며

에일리프 페테르센, 〈주시〉, 1889년, 86cm×112cm, 베르겐 국립 미술관

노르웨이 리얼리즘 운동의 선구자가 되었다. 1905년 스웨덴으로부터 노르웨이가 독립을 하자 그는 노르웨이의 국기 문장을 디자인하는 명예를 누리기도 했다. 말년에 노르웨이 전역을 여행하며 고국의 아름다운 풍경을 담은 작품들을 남긴 후 1928년에 사망했다.

그의 작품 〈주시〉를 감상하자.

흐린 오후, 노란 옷을 입은 관리자가 의자에 앉아 바다를 바라보고 있다. 그 옆으로 일용직 남자 네 명이 백사장에 엎드려 같은

에일리프 페테르센, 〈언덕 위의 게딘〉, 1896년, 44cm×52cm, 개인 소장

곳을 주시하고 있다. 만선으로 돌아올 배를 기다리고 있는 그들은 배가 도착하면 고된 노동이 시작되지만 지금은 바다를 보며 여유 있는 시간을 즐기고 있다. 하얀 파도가 치는 푸른 바다가 그들 앞에서 넘실거리며 우리를 동심의 세계로 데려간다.

계속해서 그의 작품 〈언덕 위의 게딘〉을 감상하자.

노르웨이 북쪽 해안의 거칠고 아름다운 노을이 하늘을 뒤덮고 있는 가운데 어린 소녀인 게딘이 먼 곳을 응시하며 앉아 있다. 노

을 지는 바다를 바라보는 그녀는 사색에 빠져 있다. 그녀가 앉아 있는 잿빛의 바위와 그녀 앞에 보이는 검은 색의 집은 노을의 그늘에서 묵직한 존재감을 보여준다. 빛나는 바다와 노을이 검은 바위와 대조를 이루며 대자연을 감상하는 소녀의 모습을 경건하며 장엄하게 비춘다.

뭉크의 도시, 오슬로

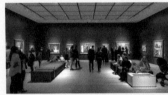

1. 노르웨이 국립 박물관 내부 전시실

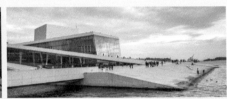

2. 오슬로 오페라하우스

3. 뭉크 미술관

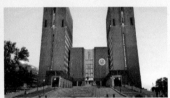

4. 오슬로 시청사

5. 비겔란 조각공원의 백미 〈신나타겐〉

6. 비겔란 조각공원의 백미 〈모노리트〉

7. 송네 피오르

8. 프라이케스톨렌

오슬로 여행의 백미는 뭉크의 '절규'를 감상한 후 오페라하우스나 아케르스후스 요새에서 보는 노을이다. 북유럽이라 밤늦게 시작되는 노을을 보고 있으면 이곳이 가진 이야기만큼 자연 역시 깊고 아름답다는 것을 알 수 있다.

1. 노르웨이 국립 박물관

8년의 공사 끝에 2022년 북유럽 최대 규모로 문을 열었다. 국립 박물관은 국립 미술관을 비롯하여 국립 장식박물관과 건축박물관 그리고 현대미술관을 모두 품으며 거대한 스케일로 지어졌다. 2층에 위치한 국립 미술관의 55개 전시실에는 표현주의 화가 뭉크의 작품을 비롯하여 노르웨이 화가들의 작품들이 전시되어 있다. 특히 뭉크 작품의 경우 세상에서 가장 유명한 그림 중 하나인 〈절규〉와 17점의 작품을 직접 볼 수 있다.

2. 오슬로 오페라하우스

우리 돈으로 7,500억 원을 투입하여 2008년에 완성한 오페라하우스는 32m의 높이에 1,364석의 규모를 갖추고 있다. 오슬로의 오페라하우스가 여행객의 이목을 끄는 이유는 그 외관에 있다. 깎아지른 빙하식 침식지형인 피오르 해안에 지어진 오페라하우스의 지붕은 스키 슬로프 형태로 완만한 경사를 이루며 바다로 떨어진다. 사선을 그리며 바다로 들어가는 지붕 위로 사람들은 자유롭게 산책을 하거나 지붕 끝에 앉아 수영을 즐기기도 한다.

3. 뭉크 미술관

오페라하우스를 지나면 2021년에 개관한 뭉크 미술관이 나온다. 60m 높이에 반투명 구멍이 뚫린 재활용 패널로 외관을 장식한 뭉크 미술관은 독특하게 기울어진 상단으로 어디서나 눈에 잘 띄는 오슬로의 랜드마크로 탄생했다. 13층으로 구성된 미

술관 안에는 관습적인 규칙을 받아들이지 않고, 언제나 반대와 맞서 싸우며, 절대 포기하지 않는 뭉크의 작품 200여 점을 전시하고 있다.

4. 오슬로 시청사

오슬로 시청사는 1931년 착공되어 2차 세계대전이 일어난 1940년부터 1945년까지 건설이 중단되었다가 이후 재개되어 1950년에 완공되었다. 화려한 벽화로 장식되어 있는 시청사의 중앙홀은 노벨 평화상을 시상하는 장소로 유명하다. 시청홀의 오른쪽 계단으로 2층에 오르면 오슬로 시민들의 결혼식장으로 사용되는 '뭉크의 방'이 나온다. 이곳에 뭉크의 작품 〈인생〉이 전시되어 있다.

5, 6. 비겔란 조각공원

노르웨이의 조각가 비겔란이 1915년부터 오슬로시의 지원으로 지은 세계 최대의 조각공원이다. 정면 입구에서 850m에 이르는 직선 축을 중심으로 청동과 화강암 그리고 연철로 조각된 비겔란의 조각 작품 212점이 전시되어 있다. 비겔란의 조각상들은 인간의 탄생에서 죽음까지의 모든 삶의 모습과 감정을 극적으로 표현한다. 특히 장난기 섞인 어린아이의 조각상 〈신나타겐〉과 인간 탑 〈모노리트〉는 놓치지 말고 감상하자.

7. 송네 피오르

노르웨이 여행의 하이라이트는 피오르다. 오슬로에서 기차로 4시간 거리에 있는 송네 피오르는 세계에서 가장 길고 깊은 피오르다. 날씨가 맑을 때도 좋지만 비가 약간 내리는 날씨에는 원시의 무시무시한 아름다움을 느낄 수 있어 좋다. 피오르는 빙하 시대에 빙하의 압력으로 깎여진 U자 협곡에 바닷물이 들어차 있어 마치 호수처럼 보인다. 빙하가 깎아낸 피오르의 수심은 수백 미터에 달해 인근 바다보다 더 깊은 곳도 있다.

8. 프라이케스톨렌

피오르를 오르기 위한 전초기지인 스타방에르에서 차를 타고 30분 정도 가면 등산 입구가 나타난다. 여기서 프라이케스톨렌의 정상까지는 왕복 7.6km로 4시간 소요 되며 세 번의 가파른 고갯길이 있다. 정상을 오르면 어느 순간 시루떡을 칼로 자른 듯한 프레이케스톨렌 바위가 눈앞에 나타난다. 604m의 완벽한 절벽 바위 위에 서면 내 발아래 가장 장엄한 피오르가 아득히 펼쳐진다. 이곳에 서 있다는 사실만으로도 가슴이 벅차오른다.

Denmark

고요히 스며드는
일상을 담다, 덴마크

4

16세기까지 덴마크의 회화는 다른 북유럽 미술사와 비슷하게 교회를 장식하는 종교화에 집중되어 있었다. 다만 다른 스칸디나비아 국가와는 달리 상대적으로 온건한 종교개혁으로 덴마크에는 중세 교회 그림과 장식품이 풍부하게 남아 있었다. 하지만 종교개혁 이후 종교화 제작이 어려워지고 왕실과 귀족들의 초상화는 네덜란드와 독일에서 온 화가들이 차지하면서 덴마크 미술은 침체기를 맞는 것을 피할 수 없었다.

　1754년 덴마크 예술 왕립 아카데미가 설립되면서 덴마크의 미술은 부흥하기 시작한다. 1813년부터 1850년까지 이어지는 덴마크 예술의 황금기에 한스 크리스티안 안데르센은 환상적인 동화를 쓰며 전 세계 아동들의 마음을 사로잡았으며 쇠렌 키르케고르는 실존주의 철학의 진리를 추구하였다. 또한 이 시기에 코펜하겐의 미술가들이 전 유럽으로부터 인정을 받는 수많은 작품을 제작했다.

　〈나폴레옹 황제 대관식〉으로 유명한 프랑스의 자크 루이스 다비드 밑에서 공부한 신고전주의 화가인 크리스토퍼 빌헬름 에케르스베르크는 수많은 초상화를 그리며 덴마크 예술의 황금기를 이끌었으며 파리에서 유학한 파울 구스타프 피셰르는 로트렉의 에로틱한 포스터와 에드가 드가의 관능적인 발레 그림에 영감을

받아 도시 생활의 풍경이나 해변에서 빛나는 여성의 모습을 그리며 덴마크 인상주의 시대를 선도했다.

19세기 후반 덴마크 최북단에 위치한 작은 어촌마을 스카겐에 덴마크를 비롯한 북유럽의 신진 화가들이 모여들었다. 파리 인상파의 영향을 받아 혁신적인 화풍을 선보이려는 그들에게 스카겐의 전원적인 분위기와 바다 마을의 풍부한 빛은 최상의 장소였다.

스카겐에 머무르며 혁신적인 화풍을 주도한 대표적인 화가는 덴마크의 국민화가로 불리는 페데르 세베린 크뢰위에르이다. 그는 평화롭고 온화한 바다 마을의 풍경과 그 속에서 사는 사람들의 일상을 담은 작품을 선보이며 덴마크 사람들에게 큰 사랑을 받았다. 당시 대부분의 가정집에 그의 작품을 모사한 그림들이 걸려 있을 정도로 그는 덴마크에서 대표 화가로 자리잡았다. 또한 스카겐에서 태어나 이곳으로 모여든 신진 화가들로부터 회화 수업을 들으며 성장한 안나 앙케는 실내에 드는 빛을 이용해 일상의 숭고함을 보여주는 작품을 선보이며 사람들로부터 인기를 얻었다. 이후 그녀는 덴마크 화폐에 자신의 모습을 담은 유일한 여성 화가가 되었다.

덴마크의 대표적인 사실주의 화가인 페데르 세베린 크뢰위에르에게는 3명의 제자가 있었다. 빌헬름 함메르쇠이와 페테르 일스테드 그리고 칼 빌헬름 홀소에이다. 그들은 진보적 미술가 모임인 '자유 전시회'를 만들어 보수적인 덴마크의 화풍에 반발하며 혁신적인 작품들을 선보였다. 당시 진보적인 프랑스의 인상파에

영향을 받은 그들은 일상과 실내에 스며드는 빛을 이용하여 농밀하면서 고요한 실내의 모습을 그리며 덴마크 상징주의 회화를 이끌었다.

20세기 초반 산업화된 농업 수출국으로 새로운 도약을 이룬 덴마크는 도시의 재건과 나라의 안정을 이루며 다시 성장하기 시작하였다. 산업화의 물결은 문화와 예술로 확대되어 미술 시장에 활기를 불어넣으면서 수많은 예술품을 생산했다. 당시 유행했던 덴마크의 건축과 도자기에 사용된 디자인은 오늘날 스칸디나비아 스타일로 자리 잡으며 세계 사람들의 마음을 사로잡고 있다.

일상의 행복을 보여주는 빛 1

빌헬름 함메르쇠이
Wilhelm Hammershøi(1864~1916)

1882년에 태어나 1967년까지 인생의 대부분을 뉴욕에서 보냈던 미국의 화가 에드워드 호퍼는 양차 세계대전 속에서 뉴욕 시민들이 느꼈던 상실감과 고독을 그렸다. 호퍼의 작품 속 빛은 적막함을 자아내면서 사람들에게 절대적인 고립을 안겨주었다. 덴마크 상징주의 화가인 빌헬름 함메르쇠이는 호퍼와는 달리 실내에 스며드는 섬세한 빛으로 고요한 일상의 행복을 전달한다.

그의 작품 〈바닥에 햇빛이 비치는 스트란트가드의 거실〉을 살펴보면 두 개의 작은 액자가 걸려 있는 흰 벽 아래에 짙은 나무색 테이블이 보인다. 테이블 앞으로 한 여인이 고개를 숙이고 무엇인

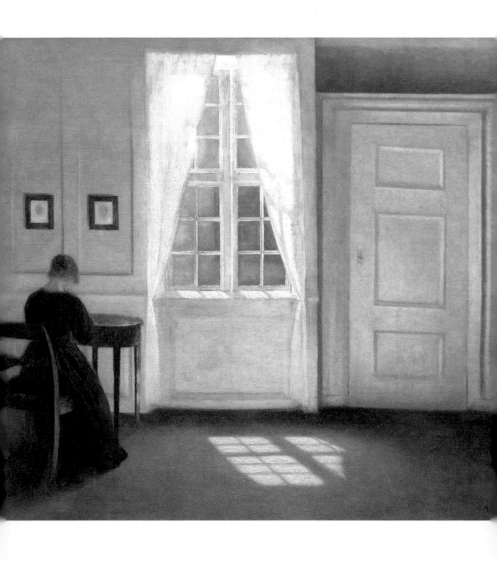

빌헬름 함메르쇠이, 〈바닥에 햇빛이 비치는 스트란트가드의 거실〉,
1901년, 46.5cm×52cm, 덴마크 국립 미술관

가에 몰두하고 있다. 검정 옷은 그녀의 무거운 묵상을 상징한다. 작품 중앙에 창과 커튼 사이로 들어오는 빛은 바닥에 뿌연 그림자를 남긴다. 빛이 지나가는 자리에 밀도 있는 대기와 먼지가 어우러져 빈공간을 꽉 채우며 고요한 일상으로 우리를 안내한다.

무채색만으로 일상 속 한순간을 신비로운 공간으로 탈바꿈시킨 이 작품이 처음 공개되었을 때 많은 사람들로부터 비판을 받았다. 비평가들은 이 작품이 당시 유행하던 인상파 회화처럼 화려한 빛의 향연을 보여주지 못할 뿐만 아니라 사실주의 회화처럼 사물의 윤곽선이 뚜렷하지도 못하다고 비판했다. 그들은 이 작품을 몽환적이며 불안한 작품이라고 평했다.

하지만 작품 전체적으로 흐르는 고요한 시적 정서가 관람자를 점차 매료시켜 나가자 많은 사람들이 이 작품 앞으로 모여들기 시작했다. 작품을 다시 찾은 사람들은 무엇을 하는지 알 수 없는 여인의 뒷모습을 보면서 무한한 상상으로 가득 찬 신비로운 일상 속으로 빠져 들었다. 그리고 우리의 일상 속 어디에서나 아름다움과 행복이 있음을 깨달았다.

1864년 코펜하겐의 부유한 상인의 아들로 태어난 빌헬름 함메르쇠이는 덴마크 왕립 예술 아카데미에서 미술 교육을 받았으며 1891년 동료 화가였던 이다와 결혼을 하였다. 그들 부부는 1898년부터 1909년까지 코펜하겐에 위치한 스트란트가드 30번지에 살면서 이곳의 실내 풍경을 그린 많은 작품들을 남겼다. 이 작

품도 그중 하나이다. 극도로 단순하고 간결하면서 엄격함이 숨어 있는 실내 풍경을 그렸던 함메르쇠이는 다음과 같이 이야기했다.

아무도, 아무것도 없는 이 공간이야말로 나에게는 완벽한 아름다움이다.

빌헬름 함메르쇠이가 파리에서 유학할 때 고갱을 비롯하여 고흐, 르누아르 등 후기 인상파 화가들이 화려한 색채로 자신들의 작품을 쏟아내고 있었다. 하지만 함메르쇠이는 그들의 작품에서 전혀 감동을 느끼지 못했다. 당시 그는 어머니에게 보낸 편지에 다음과 같이 적었다.

저녁을 먹고 시내로 산책을 나가면 파리 여성들이 온갖 치장과 짙은 화장을 한 채 돌아다닙니다. 정말 끔찍한 광경입니다.

함메르쇠이와 같은 시기 파리로 유학온 반 고흐는 인상파 화가들의 빛의 색채에 매료되어 전에 비해 화풍이 비교할 수 없을 정도로 화려하고 밝아졌다. 하지만 함메르쇠이는 검정과 흰색 그리고 회색과 갈색으로 자신만의 시적인 화풍을 완성시켰다. 당시 함메르쇠이가 사용한 팔레트를 보면 흰색과 검정색의 조합으로 40가지가 넘는 다양한 종류의 회색을 발견했음을 알 수 있다.

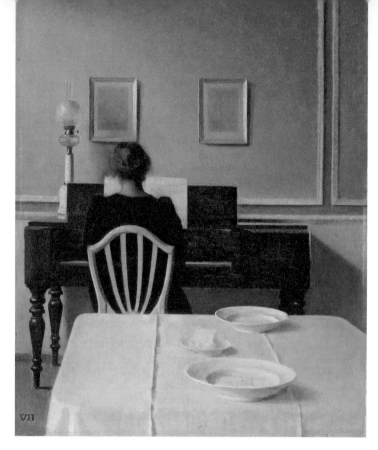

빌헬름 함메르쇠이, 〈클라비어를 연주하는 소녀가 있는 실내〉,
1901년, 55.9cm×44.8cm, 개인 소장

　　〈클라비어를 연주하는 소녀가 있는 실내〉를 살펴보면 빛에 의
해 펼쳐지는 다양한 흰색의 향연을 감상할 수 있다. 작품 속 모델
은 아내다. 아내는 여유가 넘치는 오후의 시간에 다과를 준비하며
클라비어를 연주하고 있다. 식탁에는 빈 접시가 보인다. 보이지는
않지만 왼쪽 창에서 들어오는 오후의 환한 빛은 피아노 위 벽과

전등 그리고 식탁을 비추며 일상의 행복을 관람자들에게 선사하고 있다.

생전에 유명한 화가였던 함메르쇠이는 사후에 다른 많은 상징주의 미술가들과 함께 잊혀졌다. 하지만 20세기 후반에 이르러 상징주의 회화에 대한 관심이 커지면서 함메르쇠이의 작품은 재조명되기 시작했다. 이후 그의 작품으로 런던, 파리, 뉴욕, 도쿄에서 연 전시회가 성공하며 덴마크를 대표하는 세계적인 화가가 되었다.

함메르쇠이가 21세기에 부활한 것은 단지 상징주의 미술에 대한 관심과 전 세계적으로 유행하는 북유럽풍의 미니멀리즘 인테리어 때문만은 아니다. 고요한 일상에서 내밀한 평화를 보여주는 그의 작품들이 정보와 물질의 과잉으로 언제나 불안을 안고 사는 현대인에게 고독한 행복을 선물하기 때문이다.

일상의 행복을
보여주는 빛 2

칼 빌헬름 홀소에
Carl Vilhelm Holsøe(1863~1935)

　　덴마크의 대표적인 사실주의 화가인 페데르 세
베린 크뢰우에르에게는 3명의 제자가 있었다. 빌헬름 함메르쇠이
와 페테르 빌헬름 일스테드 그리고 칼 빌헬름 홀소에다. 그들은
진보적 미술가 모임인 '자유 전시회'를 만들어 보수적인 덴마크
의 화풍에 반발하는 혁신적인 작품 활동들을 펼쳐나갔다. 당시 진
보적인 프랑스의 인상파에 영향을 받은 그들은 빛을 일상과 실내
에 적용하며 농밀하면서 고요한 실내의 모습을 그려 나갔다. 하지
만 세 사람의 화풍은 미세한 차이를 보였다. 함메르쇠이가 검은색
과 흰색만으로 빛을 시적으로 표현했다면 칼 홀소에는 연한 파스
텔풍의 색조로 빛을 예술적으로 표현했다. 일스테드는 시기에 따
라 때로는 함메르쇠이와 같이 무채색을, 때로는 홀소에처럼 부드

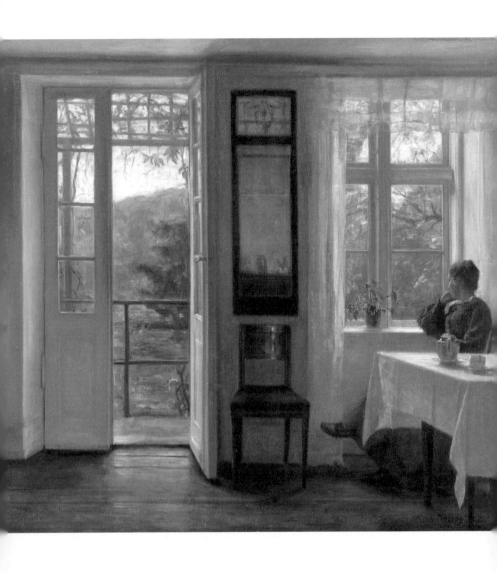

칼 빌헬름 홀소에, 〈창가에서〉, 1898년, 90.2cm×81.9cm, 개인 소장

러운 유채색을 사용하여 빛을 표현한 작품을 선보였다.

칼 빌헬름 홀소에의 작품 〈창가에서〉를 보면 화려한 색조로 꽉 차 있는 프랑스 인상파에서 볼 수 없는 부드러운 파스텔풍의 색이 빛을 받아 은은하게 퍼지는 실내 공간을 만날 수 있다. 작품에서 해 질 녘 은은한 저녁 빛이 실내로 스며드는 가운데 화가의 아내는 창가에 앉아 턱을 괴고 창밖을 보고 있다. 하루의 집안일을 마친 후라 아내의 모습은 느긋하고 여유롭다. 저녁이 되자 한낮의 쨍한 빛이 한풀 꺾이어 연한 톤의 빛으로 변장한 채 실내로 들어와 하얀 문과 창문 그리고 테이블과 나무 바닥을 부드럽게 감싼다. 쓸쓸하지만 아늑하고 평화로우면서 깊은 침묵이 흐르는 파스텔 톤의 실내는 우리를 편안한 사색의 세계로 데려간다.

1863년 덴마크 코펜하겐에서 태어난 칼 빌헬름 홀소에는 어려서부터 건축가였던 아버지로부터 예술적 재능을 물려받았다. 1882년 코펜하겐의 왕립 학교에서 공부한 그는 졸업 후 자연주의 화가인 크뢰위에르에게 사사 받았으며 30년 동안 파리와 런던 그리고 뮌헨에서 전시회를 가졌다. 그는 엑커스베르 상을 포함해 세계 각국에서 33개의 상을 수상하였다. 1935년 그는 생을 마감했지만 그의 명성은 오늘도 이어지고 있다.

칼 빌헬름 홀소에의 작품 〈실내 풍경 속 소녀〉이다. 빛이 잘 드

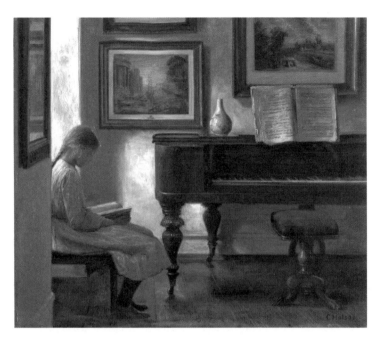

칼 빌헬름 홀소에, 〈실내 풍경 속 소녀〉, 1900년, 47cm×55cm, 개인 소장

는 창가의 자리에서 한 소녀가 책을 읽고 있다. 창으로 들어오는 빛은 피아노와 도자기 그리고 악보를 비추며 사실적인 실재감을 부여하며 어느새 관람자에게 작품 속 공간으로 들어간 듯한 착각을 일으킨다. 소녀 앞에 있는 오랜 세월의 흔적이 보이는 피아노와 중국식 도자기 그리고 베니스 풍경이 들어있는 액자가 집주인의 취향을 보여준다. 우아한 장식으로 꾸며진 실내에서 책을 읽고 있는 소녀의 모습에서 서정적인 고요와 평화가 느껴진다.

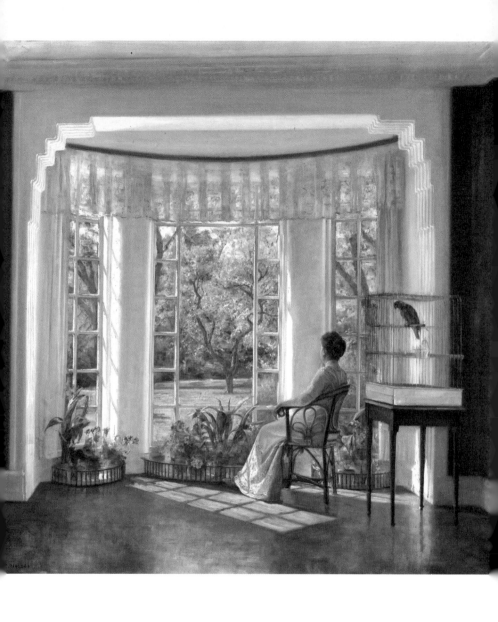

칼 빌헬름 홀소에, 〈반추〉, 미상, 95.6cm×90.9cm, 개인 소장

마지막으로 〈반추〉를 감상하자. 거실 전면에 보이는 커다란 창으로 푸르른 정원이 펼쳐져 있다. 푸른 정원에서 들어오는 푸른빛이 감도는 화사한 거실에서 한 여인이 편안한 자세로 앉아서 여유를 즐기고 있다. 거실 창 앞, 조그마한 화단에는 꽃들이 만발했다. 한가로운 오후 평온한 일상을 즐기고 있는 여인의 치마와 여인 아래 보이는 마루바닥 위에 따스한 햇살이 가득하다. 여인과 함께 고즈넉한 오후를 보내고 있는 앵무새는 새장에서 꾸벅꾸벅 졸고 있다. 가벼운 붓터치로 한가로운 오후의 고요를 보여주는 작가의 작품에서 여유와 행복이 넘친다.

일상의 행복을
보여주는 빛 3

페테르 빌헬름 일스테드
Peter Vilhelm Ilsted(1861~1933)

　　세계적으로 유명한 일본인 건축가 안도 타다오
가 러시아 횡단열차에 몸을 싣고 긴 시베리아 벌판을 가로지른
이유는 동북부 지방에 있는 롱샹성당을 보기 위해서였다. 큰 배
같기도 하고 네덜란드 신부의 모자 같기도 한 롱샹성당의 외관은
유럽의 거대한 성당에서 느끼는 장중함은 없다. 하지만 성당의 어
두운 실내로 입장하면 수많은 창으로 쏟아지는 빛들의 축복에 누
구라도 압도당한다. 거칠고 두꺼운 벽들 사이에 보이는 크고 작은
창에서 들이치는 여러 갈래의 빛들이 성당의 묵직한 어둠을 뚫고
와서 여행자의 영혼을 감싼다. 아무런 실내 장치 없이 오직 공간
과 빛으로 절대자의 음성을 보여주는 롱샹성당은 모든 건축가들
이 경배하는 현대 건축의 파르테논이 되었다.

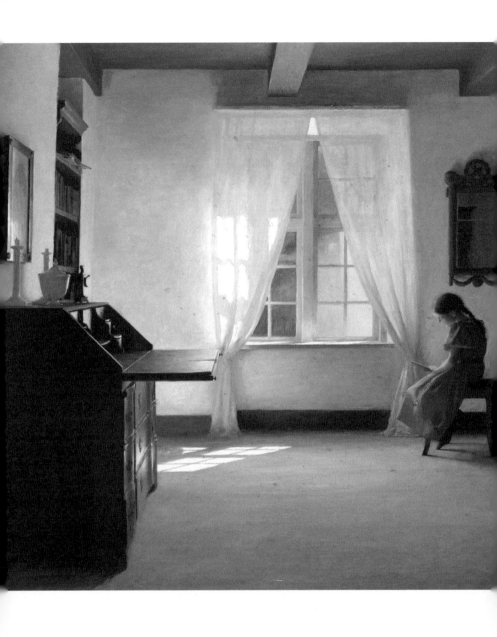

페테르 빌헬름 일스테드, 〈책 읽는 소녀가 있는 실내 풍경〉,
1901년, 27.9cm×31.9cm, 개인 소장

덴마크의 화가 페테르 빌헬름 일스테드의 〈책 읽는 소녀가 있는 실내 풍경〉에서도 롱샹성당에서 보았던 영혼의 빛을 느낄 수 있다.

작품에서 하얀 커튼이 내려진 창으로 스며드는 빛이 실내를 감싸고 있다. 한 소녀가 적막하지만 따스한 거실에서 책을 읽고 있다. 중산층의 집임을 보여주는 정리 정돈된 가구와 의자 그리고 벽에 걸린 거울에는 은은한 어둠이 드리워져 있다. 창으로 들어오는 따뜻한 햇볕 한줌이 우리들의 불안을 잠재우며 평온의 세상으로 데려간다.

실내를 감싸는 신비스러운 빛을 표현하는 덴마크의 상징파 화가 3인방 중 한 명인 페테르 빌헬름 일스테드는 덴마크의 팔스터에서 태어났다. 1878년 그가 18세가 되던 해에 덴마크 왕립 미술관에서 공부한 후 덴마크 상징주의 화가 3인방에 속해 자연주의 화가인 크뢰위에르에게 사사를 받았다. 그리고 그들과 함께 '자유 전시회'를 만들어 혁신적인 작품을 선보이며 덴마크 화단을 이끌었다. 프랑스와 이탈리아 그리고 이집트를 여행하며 다양한 빛을 연구한 그는 1898년 파리 세계 박람회에 큐피드와 프시케를 주제로 한 작품으로 대상을 수상하였다. 1893년부터 왕립 예술 아카데미 교수로 재직한 그는 다양한 작품을 출품하며 수많은 상과 표창을 받았다. 이후 유럽 각지에서 전시회를 열며 왕성한 활동을 한 그는 1933년 코펜하겐에서 사망했다.

페테르 빌헬름 일스테드, 〈뜨개질하는 여인〉, 1902년, 67.3cm×59.7cm, 개인 소장

페테르 빌헬름 일스테드, 〈책을 읽고 있는 소녀〉, 1910년, 53cm×53cm, 개인 소장

페테르 빌헬름 일스테드의 〈뜨개질하는 여인〉이다. 잠 못 이루는 깊은 밤에 한 여인이 창가에 앉아서 뜨개질하고 있다. 여인 위로 켜진 조명은 여인이 하는 뜨개질에 집중되어 있어 여인의 등 뒤는 오히려 적막감과 외로움이 감돈다. 뜨개질에 집중하며 외로움을 잊으려는 여인 앞에 활짝 핀 두 송이의 꽃이 여인을 위로한다. 실내에 정돈된 가구와 여인의 검은 색 옷에 흐르는 빛과 어둠은 우리에게 깊고 고요한 일상의 행복을 선사한다.

마지막으로 페테르 빌헬름 일스테드의 〈책을 읽고 있는 소녀〉를 살펴보자. 햇빛이 쏟아지는 어두운 실내에서 한 소녀가 의자에 걸터앉아 책을 읽고 있다. 그녀의 맞은편 창으로 쏟아지는 햇빛은 부드럽게 하얀 문을 비춘 후 바닥으로 내려와 앉아 있다. 유리 거울과 탁자 외에 아무것도 없는 소박하고 텅 빈 실내지만 오후의 빛이 감돌며 포근하게 실내를 감싸고 있다. 유일하게 실내를 장식하고 있는 화분의 나무와 잎은 빛을 받아 반짝거리며 실내에 생동감을 불어넣는다. 고요함과 따뜻한 생동감이 절묘하게 어우러진 실내에서 책을 읽고 있는 소녀의 모습은 우리가 늘 꿈꾸는 평화의 세계이다.

운명의
두 그림자

페데르 세베린 크뢰위에르

Peder Severin Krøyer(1851~1909)

파리 세느강이 보이는 한 식당에서 르누아르는 친구들과 함께 점심을 먹고 있다. 햇볕을 가려주는 차양 아래로 밀짚모자를 쓰고 턱수염이 있는 남자와 테라스 난간에 팔을 올리고 턱을 괴고 있는 여인이 보인다. 그들 아래로 밀짚모자를 쓴 사람은 인상파 화가인 카이유 보트이며 그와 담소를 즐기고 있는 여인은 당시 유명한 여배우이다. 여배우 쪽으로 몸을 숙이고 강아지와 눈을 마주치고 있는 여인은 르누아르의 아내이자 모델이었던 알리느 샤르고이다. 르누아르는 〈뱃놀이에서의 점심〉에서 여인들의 엷은 미소와 발그스레하게 상기된 두 뺨을 통해 행복을 보여준다. 행복한 빛들로 가득한 일상을 그린 르누아르는 다음과 같이 이야기했다.

피에르 오귀스트 르누아르, 〈뱃놀이에서의 점심〉,
1881년, 129.5cm×173cm, 워싱턴 필립스 컬렉션

삶은 끊임없는 파티다.

그리고 나는 세상이 웃는 모습을 알았다.

프랑스의 인상파 화가들에게 영향을 받는 덴마크의 국민화가
페데르 세베린 크뢰위에르가 그린 〈힙 힙 만세〉에서도 르누아르
의 행복한 빛의 반짝거림을 그대로 느낄 수 있다.

나뭇잎 사이로 내려오는 빛이 숲속에 마련된 탁자의 모서리
를 환하게 비추는 가운데 양복을 차려입은 남자들이 건배하고 있

페데르 세베린 크뢰위에르, 〈힙 힙 만세〉, 1888년, 134.5cm×165.5cm, 예테보리 미술관

다. 건배하는 남자들 앞으로 부인들이 남편들을 흐뭇하게 바라보고 있다. 테이블 한구석에는 엄마에게 몸을 기울이며 응석을 부리는 소녀가 보인다. 소녀의 분홍색 옷과 소녀 앞에 보이는 하얀 식탁보 위로 한낮의 사랑스러운 빛이 충만하게 내려서 있다. 햇빛이 주는 기분 좋은 빛과 그늘에서 한껏 취한 남자들이 있는 테이블에 빈 술병과 잔들이 늘어져 있다. 이들은 파티를 오랫동안 즐기고 있는 중이다.

이 작품을 완성한 크뢰위에르는 1851년 노르웨이의 스타방에르에서 태어났다. 어려서부터 어머니가 정신병으로 그를 돌보지 못하자 그는 양부모를 따라 코펜하겐으로 왔다. 코펜하겐에서 자상한 양부모 아래에서 좋은 미술 교육을 받은 그는 국민 훈장을 받을 정도로 유명한 화가로 성장하였다. 예술학교의 교수가 된 그는 함메르쉐이 등 장차 덴마크를 이끌어갈 화가 3명을 개인적으로 교육시키기도 하였다.

예술학교 교수 시절 16세 연하의 학생이자 화가였던 마리의 미모에 반한 그는 끈질긴 구애 끝에 결혼에 성공하였다. 이 부부의 신혼 생활은 행복했다. 크뢰위에르는 마리에게, 마리는 남편에게 서로 영감을 주며 창작활동에 몰두하였다.

프랑스 유학 시절 인상파의 빛에 영향을 받은 그는 빛이 풍부한 덴마크의 스카겐으로 와서 작품 활동을 이어갔다. 〈힙 힙 만세〉는 이곳에 정착해서 그려진 초기 작품으로 빛을 찾아 스카겐

페테르 세베린 크뢰위에르, 〈스카겐에서의 산책〉, 1892년, 206cm×123cm, 스카겐스 박물관

으로 몰려온 동료 화가들과 즐거운 시간을 보내는 모습이다.

행복했던 스카겐 시절 초기 모습을 보여주는 〈스카겐에서의
산책〉에서 여름밤 아내 마리가 반려견과 해변을 산책하고 있다.
푸른 바다 위로 떨어지는 햇빛이 수평선에서 모래사장까지 밀려
와 서정적인 분위기를 자아낸다. 여름 저녁의 빛을 받으며 서로
같은 곳을 바라보는 아내와 반려견은 대자연과 하나 되어 경이로
운 아름다움을 보여주고 있다.

스카겐에 정착한 크뢰위에르와 마리 부부의 행복한 시간은 길
지 않았다. 크뢰위에르에게 어머니가 앓았던 정신병이 나타나기
시작했기 때문이다. 그가 노래를 부르기 시작하면 누구도 말리지
못했으며 정신병이 심할 때는 아내에게 그림에 재능이 없는 시시
한 창녀 같은 여자라고 폭언을 했다.

당시 이혼은 여성에게 사회적 죽음을 의미했기 때문에 쉽게
헤어지지 못하던 마리에게 결정적인 사건이 일어났다. 어느 날 외
출하고 집으로 돌아 온 마리는 딸 비베케 입에 죽은 비둘기를 물
려 네발로 기게 하는 크뢰위에르의 경악스러운 행동을 목격하였
다. 마리는 딸을 데리고 스웨덴으로 도망쳤다. 그곳에서 작곡가
후고 에일 알프펜을 만나 사랑에 빠진다. 하지만 크뢰위에르의 정
신병을 모르는 많은 사람들로부터 국가 훈장까지 받은 남편을 버
리고 외도를 저지른 부도덕한 여자라고 손가락질을 받았다. 그녀

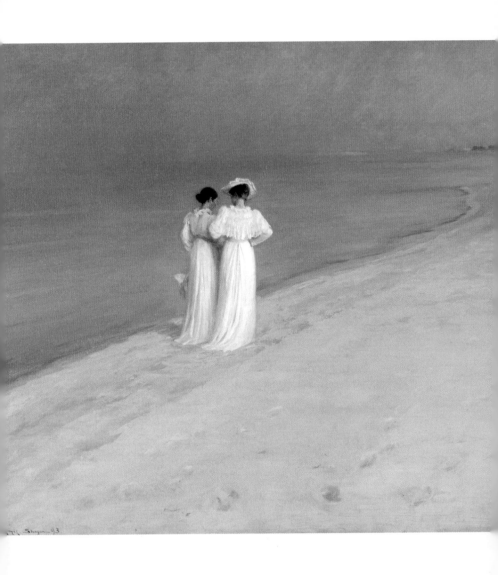

페데르 세베린 크뢰위에르, 〈스카겐 해변의 여름 저녁〉,
1893년, 100cm×150cm, 스카겐스 박물관

는 오랜 소송 끝에 이혼은 했지만 딸의 양육권은 빼앗긴다. 후고와의 사이에서 임신을 하지만 후고는 자신은 자유가 필요한 예술가라며 그녀를 떠난다. 이후 그녀는 죽을 때까지 자신의 선택이 가져온 결과를 담담하게 견디며 살았다.

결혼 16년 만에 마리와 이혼한 크뢰위에르는 시력이 완전히 사라질 때까지 붓을 들고 그림을 그리다가 4년 뒤 세상을 떠났다. 그가 사망하자 평화롭고 온화한 바다 풍경과 그 속에서 사는 사람들의 모습을 담은 그의 작품은 더욱 유명해졌다. 당시 대부분의 가정집에 크뢰위에르의 작품을 모사한 그림들이 걸려 있을 정도로 그는 북유럽에서 가장 사랑받는 화가가 되었다.

마지막으로 그가 스카겐에 머물면서 제작한 〈스카겐 해변의 여름 저녁〉을 감상하면 한순간의 선택으로 운명이 바뀐 여인들의 쓸쓸한 모습을 엿볼 수 있다.

하얀 드레스를 입은 두 여성이 스카겐 해변을 걸으며 이야기하고 있다. 해변으로

밀려오는 잔잔한 파도 소리가 여인들의 발에 밟히는 사각거리는 모래 소리와 함께 부드러우면서 편안한 여름 밤의 정경을 떠올리게 한다. 저 멀리 보이는 산과 희미한 수평선 위로 한여름을 뜨겁게 달구었지만 지금은 부드럽게 변한 태양의 잔상이 보인다. 비스듬하게 화면을 가르는 긴 해변과 하얀 드레스의 굴곡진 주름은 관람자로 하여금 애잔한 추억을 불러 일으킨다.

작품에서 아내 마리와 함께 걷고 있는 여인은 안나 앙케이다. 스카겐에서 태어난 그녀는 여학생을 받아주는 미술학교를 찾아 코펜하겐으로 갔다. 코펜하겐에서 스승이자 화가였던 미카엘 앙케와 결혼을 한 그녀는 결혼을 하려면 학교를 떠나라는 청천벽력과 같은 소식을 듣게 된다. 하지만 안나 앙케는 그림도 결혼도 포기하지 않았다. 결혼을 한 그녀는 고향 스카겐으로 돌아와 평생 작품 활동을 이어갔으며 남편과 함께 덴마크 화폐에 얼굴을 올릴 정도로 덴마크의 대표적인 화가가 되었다. 화가의 꿈을 포기한 여인과 화가의 꿈을 끝까지 지킨 두 여인의 모습에서 삶의 굴곡이 느껴진다.

빛에 어우러진
일상의 행복

비고 요한센
Viggo Johansen(1851~1935)

덴마크 최북단에 위치한 작은 어촌마을 스카겐. 인근에 거대한 사막까지 있는 외떨어진 이곳에 19세기가 되자 덴마크를 비롯하여 젊은 북유럽의 예술가들이 모여들었다. 파리 인상파의 영향을 받아 혁신적인 화풍을 선보이려는 화가들에게 스카겐의 전원적인 분위기와 바다 마을 특유의 풍부한 빛은 엄청난 영감을 주었다. 우리가 익히 알고 있는 동화작가 안데르센은 스카겐의 아름다움에 매료되어 코펜하겐으로 돌아가서 다음과 같은 글을 신문에 실었다.

아프리카의 사막과 폼페이의 잿빛 화산언덕 그리고 해안가의 모래 위를 가득 채운 새 떼 등 다양한 풍경화의 소재를 한 번

에 만날 수 있는 스카겐이 여러분을 기다리고 있습니다.

덴마크의 매서운 추위를 뚫고 스카겐에 머무르는 화가들이 한 자리에 모였다. 〈작가들의 모임〉이다. 혁신적인 화풍을 주도하는 이들은 서로를 응원하며 우정을 나눈다. 격식 있는 정장을 입은 화가들 속에는 덴마크 조각가인 토발드 빈데스뷜(그림에서 왼쪽 첫 번째)을 비롯하여 그 옆으로 덴마크를 대표하는 화가 빌헬름 함메르쇠이가 와인을 마시고 있다. 그리고 앉아 있는 사람들 중 유일한 여성은 이 작품을 그린 비고 요한센의 아내 마르타 뷜레르이며 배경에는 비고 요한센과 세 명의 자녀가 서 있다.

스카겐 화파로 불리는 이들은 보수적이며 고전적인 기존 예술을 거부하고 새롭고 혁신적인 인상주의와 낭만주의 작품을 선보이며 북유럽 근대 회화를 이끌었다. 그들이 이야기하는 새로운 시대, 새로운 작품의 상징으로 자리잡은 빛이 테이블과 예술가들의 얼굴을 비추며 테이블 위로 풍부하면서 부드러운 그림자를 만들어 낸다.

〈작가들의 모임〉을 그린 비고 요한센은 1868년부터 1875년까지 코펜하겐 왕립 미술 아카데미에서 인물화를 전공하였지만 졸업 시험에 통과하지 못하여 중퇴했다. 자신에 대한 자책과 원망으로 방황하던 그는 같이 공부했던 미카엘 앙케의 권유로 스카겐으로 오게 되었다. 스카겐에서 미카엘의 사촌이었던 마르타 뷜레르

비고 요한센, 〈작가들의 모임〉, 1903년, 148cm×222cm, 스웨덴 국립 미술관

비고 요한센, 〈봄꽃을 그리는 아이들〉, 1894년, 47cm×56.2cm, 스카겐스 박물관

를 만나 결혼을 한 그는 화가의 길을 포기 하지 않고 1885년에 파리로 간다. 그곳에서 파리 인상파 회화의 영향을 받으며 자신의 작품 활동에 몰입한 결과 서서히 인정을 받기 시작했다. 파리에서 돌아온 비고 요한센은 아내와 여섯 아이들의 행복한 일상을 빛을 이용해 화폭에 채운다. 이후 1906년부터 1920년까지 그가 졸업하지 못한 코펜하겐 왕립 미술 아카데미에서 교수로 재직하였다.

그의 작품 〈봄꽃을 그리는 아이들〉을 보면 탁자 위에 있는 화병에 화려한 꽃들이 담겨 있다. 아이들은 탁자 주위에 둘러앉아 꽃을 관찰하면서 그림을 그리고 있다. 나이 차이는 있어 보이지만 자매들이 꽃을 그리는 모습은 한결같이 진지하다. 특히 정면에 보이는 여자아이의 눈빛은 몰입으로 빛이 난다. 그림 오른쪽에 보이는 고개 숙인 막내는 작은 붓으로 섬세하게 색칠을 하는데 집중하고 있다. 막내 옆으로 보이는 아이는 자신의 작품을 손으로 들어 올려 감상하고 있다.
꽃이 새겨진 식탁보에서 꽃 같은 아이들이 꽃을 그리는 꽃처럼 아름다운 모습이 우리를 동심의 세계로 데려간다.

다음으로 가족의 소중함과 따뜻함을 보여주는 요한센의 〈고요한 밤〉을 감상하자.
가족들이 커다란 크리스마스 트리를 화려하게 꾸민 후 트리를 중심으로 둘러서서 손을 잡고 노래를 부르고 있다. 트리에 켜진

비고 요한센, 〈고요한 밤〉, 1891년, 127.2cm×158.5cm, 개인 소장

조명이 어두운 실내를 밝히고 있는 가운데 아이들은 다양한 포즈로 트리를 바라보고 있다. 그림에서 등진 어머니는 뒷모습만으로도 아이들을 향한 사랑이 느껴진다. 그런 어머니와 손을 맞잡은 아이들의 얼굴은 행복이 넘친다. 보는 것만으로도 마음 가득 따뜻한 사랑으로 충만해진다.

일상의 숭고함

안나 앙케

Anna Ancher(1859~1935)

아침 햇살이 쏟아지는 부엌에서 하얀 수건을 머리에 쓴 여인이 우유를 따르고 있다. 그녀는 한 방울의 우유도 흘리지 않으려는 듯 우유 따르는 일에 집중하고 있다. 왼쪽 창으로 흘러 들어오는 빛은 하얀 벽과 여인의 노란 옷을 지나 흘러내리는 한 줄기 우유를 비추며 장엄한 일상을 비춘다. 시간이 멈춘 듯, 일상에 몰입하는 여성의 모습을 보여주는 요하네스 베르메르의 〈우유를 따르는 여인〉은 우리에게 매일 반복되는 일상의 순간들이 얼마나 소중하고 숭고할 수 있는지를 보여준다.

네덜란드에 빛을 통해 일상의 숭고함을 보여주는 베르메르가 있다면 덴마크에는 안나 앙케가 있다.

안나 앙케, 〈부엌에 있는 여인〉, 1902년, 87.7cm×68.5cm, 덴마크 국립 미술관

안나 앙케의 〈부엌에 있는 여인〉을 살펴보면 검은 상의와 빨간 치마를 입은 여인이 부엌일에 집중하고 있다.

선반 위의 그릇에 무엇인가를 따르고 있는 그녀의 앞에는 커다란 창이 보인다. 한낮의 여름 햇빛이 창으로 밀려와 노란 커튼을 물들이자 부엌은 서늘하면서 은은한 분위기를 연출한다. 일하고 있는 여인의 검은 머리와 상의 그리고 바닥의 기분 좋은 그림자는 창과 문으로 쏟아지는 빛과 조화를 이루며 평범한 일상에 침묵과 평화 그리고 숭고한 아름다움을 창조하고 있다.

안나 앙케는 덴마크 북쪽의 어촌 스카겐에서 여인숙과 잡화점을 운영하는 부모님의 첫째 딸로 태어났다. 1870년대 말부터 빛을 찾아 스카겐으로 모여든 화가들 중 크리스티안 크로그와 미카엘 앙케로부터 미술 교육을 받았다.

1875년 여성에게도 미술 교육 기회를 준 코펜하겐의 빌헬름 킨 학교에 입학한 그녀는 미술학교에서 두각을 나타내며 그 재능을 인정받았다. 하지만 그녀가 어릴 적 미술을 배웠던 스승 미카엘 앙케와 결혼을 선언하자 미술학교로부터 퇴출되는 운명을 맞이한다. 당시 보수적인 미술학교 선생님들은 여성이 결혼을 하면 가정주부로서의 일에 전념해야 하며 화가로서의 길은 갈 수 없다고 단언했다.

앙케는 화가로서의 길을 단념하지 않았다. 남편과 함께 고향으로 돌아온 그녀는 프랑스 인상주의 작품처럼 야외에서 자연에

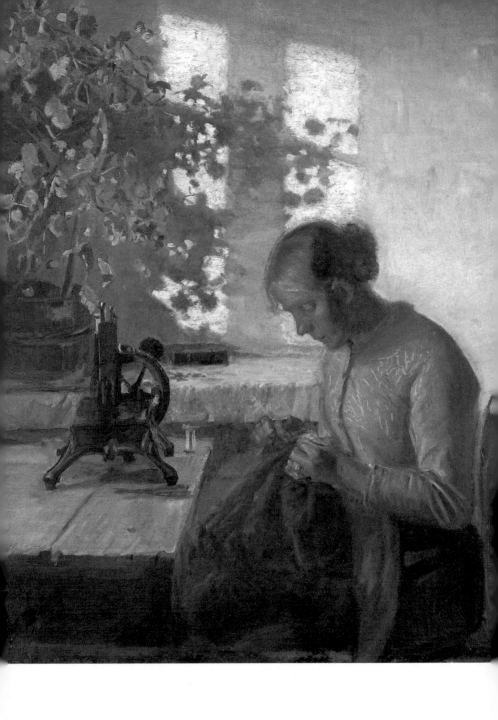

안나 앙케, 〈바느질을 하는 어부의 아내〉, 1890년, 59cm×48cm, 랜더스 미술관

비친 빛을 그리는 대신 실내에 비치는 은은한 빛을 그리며 독자적인 화풍을 개척하기 시작했다. 이후 그녀는 실내로 스며든 화려한 빛이 만들어 내는 경이로운 일상의 모습을 보여주면서 덴마크를 대표하는 화가가 되었다.

안나 앙케의 〈바느질을 하는 어부의 아내〉를 살펴보면 재봉질을 막 끝내고 바느질로 마무리를 하는 어부의 아내 모습에서 일상의 아름다움이 보인다.

작품에서 어부의 아내는 바느질을 하고 있다. 그녀 앞으로 테이블이 보이고 테이블 위에 재봉틀이 보인다. 테이블 위에 보이는 단상에는 녹색 잎들 사이로 빨간 꽃이 피어 있는 화분이 놓여 있다. 녹색의 잎에서 봄날의 화려한 꽃을 피운 나무는 창으로 쏟아져 들어오는 빛의 아름다움에 무력하다. 노란 벽을 더욱 노랗게 물들이며 실내로 쏟아지는 빛은 테이블과 바느질하는 여인의 얼굴을 비추며 일상의 경이로움을 보여준다.

불안에 대한 위로와 희망

크리스텐 쾌브케
Christen Schiellerup Købke(1810~1848)

　　물결치는 구름과 파란 하늘을 배경으로 건초더미를 실은 수레가 시냇물을 건너고 있다. 수레 옆에 보이는 한 남성은 낚싯대를 들고 낚시를 하고 있으며 다른 남성은 건초더미를 정리하고 있다. 무거운 수레를 끌고 가는 검은색 말은 물을 마시기 위해 고개를 숙이고 시냇가 집 앞에는 한 여성이 빨래를 하고 있다. 풍요로운 자연 속에 살아가는 시골 사람들의 일상을 그린 존 컨스터블의 〈건초마차〉는 산업혁명의 시대를 살았던 사람들에게 고향 마을의 향수를 불러일으키며 많은 위로를 주었다.

　　컨스터블의 고향인 영국 이스트버골트는 원래 그림처럼 평화로웠지만 화가가 이 작품을 그릴 당시에는 산업혁명과 나폴레옹과의 전쟁으로 황폐해 있었다. 그래서 컨스터블은 이 작품을 그릴

존 컨스터블, 〈건초마차〉, 1821년, 130cm×185cm, 내셔널 갤러리

때 실제 풍경이 아니라 자신이 어렸을 때의 기억과 추억을 회상
하며 완성하였다고 했다.

덴마크 최고의 풍경 화가인 크리스텐 쾌브케 역시 실제 풍경
이 아니라 자신의 기억과 추억에 의존해 〈도세링엔에서 바라본
풍경〉을 완성했다.

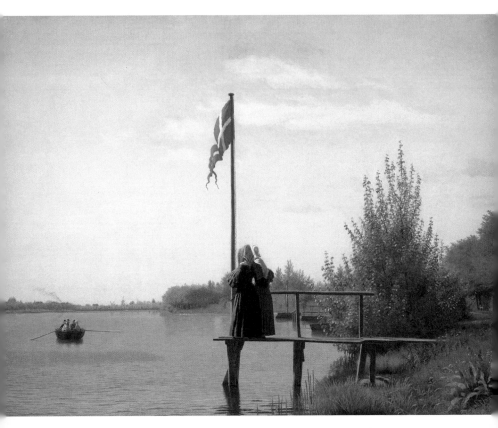

크리스텐 쾌브케, 〈도세링엔에서 바라본 풍경〉, 1838년, 530cm×715cm, 덴마크 국립 미술관

화면 대부분을 차지하지만 눈에 띄지 않는 하늘은 저녁의 부
드러운 빛을 머금은 채 은은하게 번져 있다. 작은 공간을 차지하
지만 하늘 아래 매혹적이면서 신비스러운 분홍의 바다가 펼쳐져
있다. 애잔한 그리움을 불러일으키는 하늘과 바다를 배경으로 작

은 선착장이 보이고 선착장 위에서 두 여인이 하염없이 바다를 바라보며 서 있다. 두 손을 가슴에 모으며 누군가가 돌아오길 애타게 기다리는 두 여인 위로 붉은 덴마크 국기가 휘날린다. 멀리서 들어오는 배는 그녀들이 기다리는 배는 아닌 듯 여인들의 모습에는 조그마한 미동도 없이 지극히 고요하다.

크리스텐 쾌브케는 이 작품을 통해 자신이 살았던 덴마크의 황금시대에 유행했던 이상적인 아름다움을 보여준다. 화가가 그림을 그릴 당시 덴마크는 목가적이지도 낭만적이지도 않았다. 경제는 나락에 빠졌고 국가는 파산했으며, 엄청난 빈곤과 전쟁 등으로 덴마크 전역이 황폐했다. 하지만 작가는 자신의 추억을 살려 자연과 조화를 이루며 살아가는 사람들의 아름다운 모습을 보여주며 실의에 빠진 덴마크 사람들을 위로했다. 이 작품이 오늘날까지 덴마크 사람들의 마음을 사로잡는 이유는 작품에서 보이는 덴마크의 국기와 붉고 황홀한 빛 때문만은 아니다. 황홀한 빛 속에 하루하루 일상을 살아가는 덴마크 사람들의 아름다운 영혼이 부르는 노래를 담고 있기 때문이다.

일상의 숨은 신비를 보여주는 화가 크리스틴 쾌브케는 제빵사의 아들로 태어나 젊은 시절 이탈리아에서 유학했다. 하지만 성공한 덴마크 화가들이 이탈리아에서 공부할 필요가 없다는 민족주의 비평가 호엔의 영향을 받아서 코펜하겐으로 돌아왔다. 고향으로 돌아온 그는 평생 코펜하겐 근교에서 매일 반복되는 경이로운

크리스텐 쾌브케, 〈시타델 북문 밖에서〉,
1890년, 790cm×930cm, 뉘 칼스버그 클립토텍 미술관

일상을 그렸다. 당시는 민족주의 시대로 애국심을 고취하는 풍경화를 그리는 것이 유행하였지만 그는 이를 거부하였다. 평범한 일상을 그리는데 전념한 그의 작품은 덴마크 황금기 최고 작품으로 인정받았다.

크리스텐 쾌브케의 또 다른 작품인 〈시타델 북문 밖에서〉를 감상하자. 작품 속 다리 끝에 한 사관생도는 한가롭게 서 있다. 다리 중앙에는 젊은 행상인과 동네의 가난한 아이들이 낚시를 하면서 한낮의 햇살을 즐기고 있다. 시타델 북문 위로 드리워진 황금빛 햇살과 그 아래로 펼쳐진 서늘한 그늘은 극적인 대비를 이루며 불안한 현실을 살아가는 우리들에게 깊은 위로와 내적인 평화를 선사한다.

북구의 파리
코펜하겐의 일상

파울 구스타프 피셰르
Paul Gustave Fischer(1860~1934)

19세기 말, 파리는 정치적 예술적 혁명기를 지나고 있었다. 프랑스 혁명을 기점으로 당시 국가의 주인이었던 왕과 귀족들이 몰락하고 혁명 주체인 시민이 새로운 시대의 주인이되었다. 당시 화가들은 더 이상 왕과 귀족을 위하여 그림을 그리지 않았다. 그들은 새 시대의 주인인 시민과 자신을 위하여 그림을 그렸다. 그들은 왕과 귀족의 지배를 합리화해주는 영원하고 변하지 않는 신화나 역사화 대신 새 시대 주인이 된 시민의 일상과자연을 그렸다. 당시 보들레르는 다음과 같이 이야기했다.

현대의 예술은 왕과 귀족 중심의 영원하고 변하지 않는 것에서 벗어나 일상 시민들이 누리는 일시적이며 덧없는 것 그리

고 우연적인 것에서 태어난다.

영원성이나 절대성보다 현재의 순간에 더 높은 의미와 가치가 있다는 보들레르의 주장은 당시 새로운 사조인 사실주의와 인상주의 화가들에게 큰 영향을 주었다. 그들은 지금 바로 내 눈앞에 펼쳐진 일상과 풍경을 그리며 고전적인 예술과 멀어졌다.

이런 분위기 속 파리에서 사실주의와 인상주의를 공부한 덴마크 화가 파울 구스타프 피셰르는 코펜하겐으로 돌아와 코펜하겐의 일상을 그렸다.

그의 작품 〈코펜하겐의 수산시장〉을 보면 대기는 무겁게 회색으로 도시를 누르고 있지만 좌판을 펼치고 생선을 사가라고 외치는 상인들의 모습에서는 활력이 넘쳐나고 있다. 좌판 앞으로 비가 막 그친 뒤라 번들거리는 거리 위를 하얀 모자를 쓰고 정장을 입은 여인이 또각거리는 구두 소리를 내며 걸어가고 있다. 정장 차림의 여인 앞으로 열띤 토의를 하며 걸어오는 두 남자가 보인다. 좌판을 펴고 장사하는 여인들 뒤로 두 행상이 진지하게 서로의 정보를 교환하고 있으며 그 옆에서 한쪽 다리를 난간에 올린 채 무엇인가를 읽고 있는 사람도 보인다. 코펜하겐의 전형적인 주택들과 뿌연 하늘, 갈매기를 배경으로 지금 현재를 살아가는 코펜하겐 시민들의 일상에서 잔잔한 평화가 흐른다.

파울 구스타프 피셰르, 〈코펜하겐의 수산시장〉, 1923년, 50cm×58cm, 개인 소장

피셰르는 폴란드에서 온 유대인 집안의 4대 자손으로 코펜하겐에서 태어났다. 화가였던 아버지가 그림을 포기하고 페인트와 옻칠 제조 사업을 하면서 큰돈을 벌어들인 덕분에 피셰르는 부유하게 자랐다.

어린 시절부터 화가였던 아버지에게 그림을 배운 그는 코펜하겐에 있는 왕립 미술 아카데미에 다녔다. 아카데미를 졸업한 그는 잡지사에 취직하여 삽화를 그렸다. 따분한 잡지사를 그만두고 1891년부터 1895년까지 파리에서 유학한 그는 덴마크로 돌아와 코펜하겐의 일상과 사람을 그리며 명성을 얻었다.

그의 작품 〈코펜하겐 콩겐스 광장의 겨울날〉을 감상해 보자.

많은 사람들이 바쁘게 지나가고 있는 광장 중앙에 보이는 조그만 동상에 눈이 수북이 쌓여 있다. 하얀색 유니폼과 검은 모자를 쓴 남자들이 광장의 왼편에 보인다. 화면에서 잘렸지만 그들 뒤로 마차를 모는 말이 보이는 것으로 보아 그들은 손님을 기다리는 마부들이다. 광장 주변의 지붕과 바닥 그리고 바싹 마른 나뭇가지 위로 하얀 눈들이 쌓여 있어 아름다운 겨울 풍경들이 펼쳐지는 광장에서 클로즈업 된 한 여인이 우리를 쳐다보고 있다. 겨울 풍경 가운데 있는 그녀는 우리에게 다음과 같이 이야기한다.

찰나 같은 현재의 순간들이 모여서 우리의 일상이 되고 그 일상들에 집중해야 진정한 행복이 온다.

파울 구스타프 피셰르, 〈코펜하겐 콩겐스 광장의 겨울날〉, 1888년, 80cm×105.4cm, 개인 소장

　마지막으로 여름 풍경을 보여주는 〈대화〉를 감상하자.

　구름조차 화창한 여름날, 두 여인이 바다가 보이는 녹색의 풀밭에서 이야기 삼매경에 빠져 있다. 하늘빛을 머금은 바다 위에 요새가 있는 작은 섬과 그 섬을 육지와 이어주는 다리가 희미하게 보인다. 섬에 보이는 견고한 요새에 빨갛고 하얀 국기가 이곳이 덴마크의 요새임을 알려 준다. 바다 건너 은밀한 이야기에 빠진 여인들의 발밑으로 푸른 잔디들이 바람에 날리며 관람자에게 금방이라도 푸른 싱그러움을 던져 줄 것 같다. 두 여인들이 쓰고

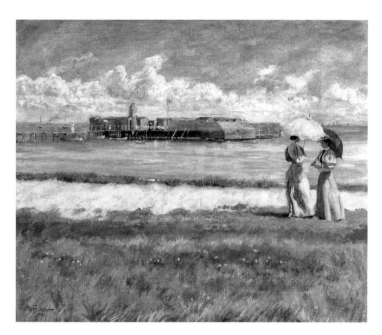

파울 구스타프 피셰르, 〈대화〉, 1896년, 50.2cm×62cm, 개인 소장

있는 빨갛고 하얀 우산 위에 일상의 푸른빛이 쏟아진다.

빛의 아우라

베르타 베그만
Bertha Wegmann(1847~1926)

피아노 치는 두 소녀가 화면 앞으로 바짝 다가와 있어 화면 밖으로 피아노 소리와 소녀들의 숨소리가 들릴 듯하다. 소녀들 뒤로 보이는 커튼의 빨강과 초록은 침대 위 벽과 액자로 이어지고 이는 다시 서 있는 언니의 옷과 동생이 앉아 있는 의자로 연결되어 전체적으로 따뜻한 분위기를 나타낸다. 동생의 금발 머리에 매여 있는 파란 리본과 동생이 입고 있는 흰 드레스에 묶여 있는 파란 허리띠 그리고 피아노 위의 파란 꽃병 등이 연못 위에 돌을 던지듯 작품 전체에 경쾌함을 불어넣고 있다.

르누아르는 말년에 선이 아닌 색채를 이용해 윤곽선을 대신하는 특유의 양식을 개발하였다. 소녀들의 얼굴이나 팔 그리고 뒤로 보이는 커튼이나 의자 등을 보면 뚜렷한 윤곽선 없이 색채에 의

베르타 베그만, 〈정원에서 아이를 안고 있는 젊은 어머니〉,
1918년, 134cm×83cm, 스웨덴 국립 미술관

해 실재감을 가지며 부드럽게 주위와 조화를 이루고 있다. 르누아
르의 〈피아노 앞의 소녀들〉은 봄빛같이 따스한 질감과 사랑스러
운 분위기로 관람자의 마음을 사로잡는다.

스웨덴의 국립 미술관에 있는 베르타 베그만의 작품 〈정원에서 아이를 안고 있는 젊은 어머니〉에서도 따스한 봄 빛 아래 사랑스러우면서 행복한 모녀의 모습을 만날 수 있다.

따스한 봄 햇살이 만연한 가운데 젊은 엄마가 아기를 안고 있다. 정원을 가로지르는 좁은 길 양쪽으로 봄꽃들이 봄 햇살을 맞으며 아우성치고, 봄꽃들 아래에 보이는 시원한 그늘은 봄의 향기를 더욱 진하게 만든다. 파란 줄무늬 드레스와 하얀 스카프를 두른 엄마의 얼굴에는 세상을 다 가진 듯 미소가 감돌고, 엄마의 품에 안긴 사랑스러운 아기의 얼굴에는 해맑은 웃음이 가득하다. 엄마와 아기의 팔과 등 그리고 머리 위에 쏟아지는 빛들이 모녀의 모습을 따스하면서 사랑스러운 질감으로 가득 채운다.

1846년 스위스에서 태어난 베르타 베그만은 그녀가 5살 되던 해에 가족 전체가 덴마크로 이주해서 살았다. 베르타는 상인이자 화가인 아버지의 도움으로 그림 공부를 시작하지만, 10살 되던 해 학업과 어머니를 대신한 가사 일로 미술 공부를 중단한다. 이후 19세가 되어서야 본격적인 회화 공부를 할 수 있었던 그녀는 1867년 아버지의 지원을 받아 뮌헨으로 유학을 간다.

뮌헨에서 그녀는 영혼의 단짝인 제나 바우크를 만난다. 그들은 1881년 파리로 함께 이주하여 작품 활동을 하였다. 파리에서 그녀들은 가부장적 세계관이 지배하는 남성 위주의 세상을 뒤흔들 혁신적인 초상화를 발표하면서 여성 예술가의 지위를 격상시

베르타 베그만, 〈제나 바우크의 초상화〉, 1881년, 106cm×85cm, 스웨덴 국립 미술관

컸다. 이때 베르타 베그만이 그린 〈제나 바우크의 초상화〉를 보면 당시 보수적이며 고전적인 절제된 선과 엄격한 색 사용에서 벗어나 자유로운 붓터치와 빛을 이용한 아우라 표현 등 패기 넘치는

젊은 시절의 모습을 엿볼 수 있다. 1882년 베르타 베그만은 덴마크로 돌아가 견고한 유리천장을 깨고 덴마크 왕립 미술원장까지 지낸다. 참고로 제나 바우크는 뮌헨으로 돌아가 여성 예술가들을 위한 회화 학교를 설립한다.

작품에서 제나 바우크는 왼손에 조금 전까지도 읽고 있었던 책을 덮어 쥐고 웃고 있다. 그녀의 뒤로 보이는 창에는 지붕이 희미하게 보인다. 제나와 베르타가 한창 청춘의 열정을 불태우던 파리다. 작업실의 창을 통해 쏟아지는 햇빛은 젊고 자신감 넘치는 청년 제나의 금발머리와 얼굴 그리고 어깨를 비추며 카리스마적인 아우라를 선사한다. 그녀 옆에 보이는 붓과 팔레트는 그녀가 화가임을, 산뜻하면서 편안한 복장과 반짝거리는 목걸이는 그녀가 자유롭고 독립적인 신여성임을 보여준다.

다음은 〈화가의 작업실에서 차를 마시고 있는 두 친구〉라는 작품을 살펴보자.

화가의 작업실에 오랜 친구가 찾아왔다. 친구와 오붓한 대화를 나누는 듯 테이블 위에는 찻잔이 보인다. 배경에 보이는 선반 위 붓통과 작업실 곳곳에 보이는 작품들이 이곳이 화가의 작업실임을 말해준다. 단단하게 허리를 조여 멋을 낸 드레스를 입은 화가의 친구가 편안한 자세로 이야기를 하고 있다. 그녀는 검은색 모자와 하얀색 스카프 그리고 커다란 리본이 달린 노란색 드레스

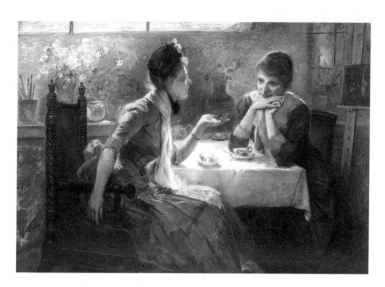

베르타 베그만, 〈화가의 작업실에서 차를 마시고 있는 두 친구〉,
1885~1925년, 133cm×189cm, 개인 소장

로 멋을 낸 모습이다. 무슨 이야기를 하는 것일까? 화가를 향해
한껏 기울여 이야기에 집중하고 있는 친구의 모습에 보는 사람마
저 흥미롭게 빠져든다. 두 손을 모으고 친구의 이야기를 경청하는
화가는 소박한 차림이지만 신뢰감과 기품이 넘친다. 어떤 비밀이
야기라도 마음껏 털어 놓을 수 있을 것 같다. 환한 햇살이 드는 화
실에서 알록달록 핀 봄꽃들이 형형색색 빛나며 두 친구의 우정을
따스하고 아름답게 보여주고 있다.

영원한 아름다움

라우릿스 안데르센 링
Laurits Andersen Ring(1854~1933)

노란 꽃들이 만발한 창밖에서 밀려오는 빛들로 노랗게 물든 식당에 한 소녀가 앉아 있다. 화사한 분홍색 옷을 입고 이제 막 따온 복숭아를 만지고 있는 소녀의 홍조 띤 얼굴에 복숭아만큼 상큼한 신선함이 감돌고 있다. 러시아 인상주의 거장인 발렌틴 세로프는 자신의 작품 〈소녀와 복숭아〉를 완성하고 다음과 같이 이야기하였다.

내가 달성한 것은 신선함이다. 나는 항상 실물에서 느낄 수 있었지만 그림에서는 볼 수 없는 신선함을 표현하고 싶었다. 한 달 이상을 그리면서 모델인 소녀는 녹초가 되었지만 그림이 완성되었을 때 그 신선함은 그대로 유지되고 있었다.

스웨덴 국립 미술관에 있는 라우릿스 안데르센 링의 〈아침식사〉에서도 여름의 신선함과 싱그러움이 넘친다.

어느 늦여름 아침, 실내를 상쾌하게 바꿔줄 신선한 공기를 맞기 위해 창을 활짝 연다. 새벽 이슬향이 남은 기분 좋은 아침의 기운과 은은한 빛이 실내로 스며든다. 식구들은 아직 내려오지 않은 시간. 아내는 식탁에서 조간신문을 읽으며 차 한 잔의 여유를 즐기고 있다. 창밖의 나무들의 짙푸른 녹음이 수그러든 것으로 보아 시간은 여름을 지나 가을로 가고 있다. 부엌 한쪽 구석에 보이는 장식장에는 청록색 도자기와 아기자기한 그릇들이 안주인의 취향을 고스란히 보여준다. 테이블 위에는 식구들이 내려오면 바로 식사를 할 수 있도록 준비한 싱싱한 과일과 달콤한 파이도 눈에 띈다. 느긋하고 한가로운 분위기가 어쩌면 급할 것 없는 일요일 아침 같기도 하다. 푸른 정원을 뚫고 부엌으로 비치는 아침 햇살은 여인이 읽고 있는 신문과 식탁보를 밝게 비추며 고요하면서 신선한 아침의 분위기를 만들고 있다.

라우릿스 안데르센 링은 이른 아침 고요한 식당에서 혼자 신문을 읽으며 자기만의 시간에 흠뻑 빠진 아내의 모습에서 화가 자신의 모습을 투영했다. 조용히 신문을 읽고 있는 아내의 모습에서 젊은 시절 도전정신으로 자신만의 독자적인 세계를 추구한 끝에 긴 무명 시절을 견뎌야 했던 자신의 삶을 위로한다. 또한 앞으로도 어떠한 어려움 속에서도 묵묵히 자신의 길을 가겠다는 의지

라우릿스 안데르센 링, 〈아침식사〉, 1898년, 52cm×40.5cm, 스웨덴 국립 미술관

를 보여준다. 사실주의와 상징주의 회화를 동시에 추구한 그는 이 작품을 두고 다음과 같이 말했다.

스냅사진처럼 일상의 한순간을 보여주는 이 작품에서 고요한 거실과 신문으로 상징되는 외부세계와 아무런 방해도 없이 혼자 자신만의 시간을 가지며 사색에 빠진 인물로 상징되는 내부세계가 아슬아슬한 경계를 이루며 절묘한 아름다움을 보여주고 있다.

라우릿스는 뉴질랜드 남부의 링이라는 마을에서 태어났다. 1873년 코펜하겐으로 유학 온 그는 덴마크 예술 아카데미에 입학하여 덴마크 국민화가 화가 페데르 세베린 크뢰위에르와 함께 공부했다. 그는 보수적인 아카데미에 반발하며 자유로운 회화를 추구한 끝에 유럽 문화의 변두리 같았던 덴마크 화단에 상징주의와 사실주의 회화를 도입했다.

섬세하면서 날카로운 시선과 자유분방하면서 도전정신이 강한 그의 작품은 덴마크의 많은 비평가들로부터 비난을 받았다. 하지만 1900년 파리 세계 박람회에서 동메달을 받으면서 그의 작품은 점차 인정받기 시작했다. 평생 평범하고 소박한 사람들의 일상을 그리며 그 속에 진정한 아름다움을 보여주려 했던 그가 1933년 9월 사망하자 덴마크 작가 페테르 헤르츠는 다음과 같은 말을 남겼다.

라우릿스 안데르센 링, 〈6월 안에서〉, 1899년, 88cm×123.5cm, 스웨텐 국립 미술관

심오한 깊이의 잔잔한 물처럼 그의 작품은 우리 삶의 본질적 아름다움을 보여준다.

1900년 파리 세계 박람회에서 동메달을 수상했던 그의 작품 〈6월 안에서〉를 살펴보자.

한 소녀가 농장이 보이는 울타리에 등을 대고 앉아 있다. 황금 빛 들판 위에 검은 옷을 입는 소녀는 민들레를 불어 홀씨를 푸른 하늘 위로 날리려고 한다. 소녀의 발 아래로 군데군데 피어 있는 분홍 꽃들과 부드럽게 휘날리는 하얀 민들레가 보인다. 소녀의 갸

름한 얼굴과 손목은 분홍빛으로 빛나고 그녀의 금발 섞인 머리는 단정하게 묶인 채 등 뒤로 내려와 있다.

작품 속 소녀의 모습은 시간이 멈춘 듯 정적이며 사색적이다. 화면 가득히 흐르는 시적인 정서와 이를 표현한 섬세한 붓터치가 일상에 숨겨진 영원한 아름다움을 보여준다.

달콤한 게으름

페테르 한센
Peter Hansen(1868~1928)

1786년 9월 틀에 박힌 궁정 생활에서 도피하여 이탈리아를 여행하며 《이탈리아 기행》을 펴낸 독일의 대문호 괴테는 일만하는 독일 사람들과는 달리 인생을 즐기며 사는 이탈리아 사람들을 보며 그의 기행문에 다음과 같이 적었다.

이탈리아 사람들은 일 속에서도 즐거움을 찾는다.

먹고 즐기는 것이 삶의 목적인 이탈리아 사람들은 영욕의 로마제국 시대를 살아내면서 인생을 사는 이유는 즐거움에 있다는 사실을 몸으로 체득했다. 그래서 이탈리아 사람들이라면 누구나 다음의 말을 가슴에 담고 일상을 즐긴다.

돌체 파 니엔테 Dolce Far Niente (달콤한 게으름)

덴마크의 화가 페테르 한센의 작품 〈엥하베 광장에서 노는 아이들〉을 살펴보면 이탈리아 사람들처럼 인생의 즐거움이 넘쳐난다.

작품에서 놀이에 전념하며 즐거워하는 아이들의 모습이 보인다. 붉은 벽돌의 건물이 둘러싼 엥하베 광장의 나무 위로 노랑과 초록의 빛이 쏟아진다. 손에 손을 잡고 깔깔거리며 놀이의 무아지경에 빠진 아이들 머리와 얼굴 위로 찬란한 빛들이 반짝이며 아이들의 기쁨과 행복을 축복하고 있다.

덴마크에서 두 번째로 큰 섬인 퓐섬에서 태어난 페테르 한센은 코펜하겐으로 와서 덴마크의 보수적인 왕립 미술 아카데미에 저항하며 설립한 대안학교인 '예술가들의 자유학교'에서 회화 공부를 시작했다. 자유학교를 졸업한 그는 네덜란드와 이탈리아에서 유학하며 르네상스 미술을 공부하였지만 프랑스에서 접한 인상파에 매료되었다. 1905년 덴마크로 돌아온 그는 여름에는 따뜻한 고향 풍경을, 겨울과 봄에는 코펜하겐의 거리 풍경을 그렸다. 이 작품은 그가 코펜하겐에서 머물던 숙소 근처에 위치한 엥하베 광장의 일상을 그린 것이다. 이 작품을 완성한 다음 해인 1909년 7월에 바르셀로나 총파업을 이끌었던 장남 다비드가 군에 의해서 살해당했다는 비보가 작가에게 전해졌다. 이 소식이 덴마크 전역에 알려지자 이 작품이 잃어버린 자식에 대한 즐거운 추억을 불러일으킨다는 이유로 더욱 유명해졌다. 아들을 잃은 이후로 한센

페테르 한센, 〈엥하베 광장에서 노는 아이들〉, 1907년,
109.5cm×151.5cm, 덴마크 국립 미술관

페테르 한센, 〈포보르 교회에서 스케이트를 타는 아이들〉,
1901년, 102cm×164cm, 스테이튼스 박물관

의 작품에서는 더 이상 밝은 빛을 볼 수가 없었다.

그의 또 다른 작품인 〈포보르 교회에서 스케이트를 타는 아이
들〉을 살펴보자.

한겨울 빙판에서 아이들이 정신없이 놀고 있다. 작품의 위쪽
에 보이는 집들의 굴뚝에서 모락모락 피어나는 연기는 저녁을 먹

으러 집에 갈 시간이 다 되었음을 보여준다. 하지만 빙판 위 아이들은 시간 가는 줄 모르고 스케이트 놀이에 빠져 있다.

화면 오른쪽으로 귀여운 꼬마를 태운 썰매가 보이는가 하면 서로 밀고 당기며 술래잡기를 하는 아이들의 모습도 눈에 띈다. 그들 뒤로 열을 지어 썰매를 타는 아이들 앞에 유독 한 소녀만이 두 손을 배에 모으고 그냥 서 있다.

모두 즐거운 이때 웃지 않고 즐기지 않는 소녀는 아들을 잃고 한때 행복했던 순간을 회상하는 화가 자신의 모습을 투영한 것일까? 아니면 늘 일에 취해 삶을 즐길 줄 모르는 일개미가 즐거움에 취해 살아가는 베짱이를 부러워하고 있는 우리들의 모습을 투영한 것일까?

관점을 바꾸면
일상이 달라진다

크리스토퍼 빌헬름 에케르스베르크
Christoffer Wilhelm Eckersberg(1783~1853)

전 세계 화가들이 선정한 역사상 최고의 화가로 선정된 벨라스케스의 〈시녀들〉을 보면 작품 왼쪽에 그림을 그리고 있는 벨라스케스가 보인다. 벨라스케스 옆으로 시녀들에 둘러싸인 공주와 오른쪽에 공주에게 즐거움을 주기 위해 고용된 두 명의 난쟁이도 보인다. 그 뒤로 서 있는 두 사람은 왕비의 시녀와 수행원이다. 화면 중앙에 보이는 거울 속에는 국왕 펠리페 4세와 마리아나 왕비가 희미하게 보인다. 그들은 현재 벨라스케스가 그리는 모델로 자세를 취하고 있다. 공주가 국왕 부부를 발견하고 다가가려고 하자 시녀가 공주의 시선을 딴 곳으로 돌리기 위해 붉은 테라코타 병으로 만든 향수를 건네고 있다.

따스한 궁중의 일상을 그리고 있는 이 작품에서 화가는 국왕

디에고 벨라스케스, 〈시녀들〉, 1656년, 318cm×276cm, 마드리드 프라도 미술관

부부를 그리고 있는 것인지 공주와 시녀들을 그리고 있는 것인지 알 수가 없다. 분명 화가는 화면 안에서 거울에 비친 국왕 부부를 그리고 있는데 우리가 보는 작품 속에는 공주와 시녀들이 그려져 있다. 그래서 작품 앞에 서면 우리가 작품을 보고 있는 것인지 작품 속 인물들이 우리를 보고 있는 것인지 헷갈린다. 그리고 어느덧 우리는 국왕 부부의 위치에 서서 작품 속 생생한 궁중의 일상으로 들어가게 된다. 이 작품을 보고 클림트는 다음과 같이 이야기했다.

이 세상에 화가는 두 명만 있다.
벨라스케스와 나다.

덴마크 회화의 아버지인 크리스토퍼 빌헬름 에케르스베르크의 작품 〈떠나는 연인에게 이야기 중인 선원〉의 스케치와 채색화를 함께 보면 작품 속 인물들의 포즈가 다르다. 이는 관람자로 하여금 다양하고 풍부한 상상력을 불러일으킨다.

먼저 그린 스케치에서 선원은 여인에게 웃음을 던지며 이별을 하고 있다. 여인 역시 무심한 듯 흔쾌히 손을 건네며 이별의 악수를 하고 있다. 두 연인 앞으로 개 두 마리 장난치며 달리는 모습에서 두 연인의 다정했던 한때를 보여준다.

경쾌함이 흐르는 스케치와는 달리 채색화에서는 이별을 앞둔 두 연인의 모습이 진지해 보인다. 선원은 이별을 못 받아들이겠다

크리스토퍼 빌헬름 에케르스베르크,　　　　　크리스토퍼 빌헬름 에케르스베르크,
〈떠나는 연인에게 이야기 중인 선원〉,　　　　〈떠나는 연인에게 이야기 중인 선원〉,
1838~1840년, 18.7cm×13.7cm,　　　　　　1840년, 34.5cm×26cm,
스테이튼스 박물관　　　　　　　　　　　　　리베 미술관

는 애절한 표정으로 여인의 손을 자신 앞으로 당기고 있으며 여인은 이를 무시한 채 고개를 숙이고 자신의 길을 가고자 한 발을 앞으로 내밀고 있다. 스케치에서 보았던 유쾌한 강아지는 보이지 않고 길바닥과 벽에 보이는 정확한 사각형들이 단절된 연인의 관계를 상징하고 있다. 대신 벽 위로 보이는 나무가 실재감을 가지면서 두 연인의 푸르렀던 과거를 상징한다.

　　스케치화가 선원이 꿈꾸었던 이별 장면이라면 채색화는 실제 현실에서 일어난 아프고 쓰린 이별의 장면이다.

덴마크 예술 황금기를 이끌었던 크리스토퍼 빌헬름 에케르스베르크는 덴마크 왕립 예술 아카데미에 재학 중일 때 파리와 로마에서 유학을 하며 신고전주의 양식을 공부했다. 파리에서는 우리에게 잘 알려진 〈나폴레옹 황제 대관식〉를 그린 다비드에게 그림을 배웠으며 로마에서는 수많은 역사적 건축물과 르네상스 작품들을 접하며 신고전주의 양식을 터득했다.

로마 유학 당시 그렸던 〈로마 콜로세움 3층에서 세 개의 아치를 통해 본 로마 풍경〉에서 장엄한 콜로세움 아치가 화면의 전면에 우뚝 서 있다. 사진처럼 매우 세밀하게 표현된 아치는 바닥에 보이는 풀잎들과 함께 손에 만져질 듯 실재감을 가지고 있다. 아치가 주인공이고 그 뒤로 보이는 로마 시내가 배경이지만 에케르스베르크는 배경 역시 공들여서 세밀하게 그렸다. 특히 빛을 받아 빛나는 하늘과 새하얀 구름은 생생한 아름다움을 보여준다.

파리와 로마에서 다양한 경험과 화풍을 접한 에케르스베르크는 덴마크로 돌아와 왕립 예술 아카데미에서 교수로 재직하며 덴마크 미술 황금기를 이끌었던 수많은 제자들을 배출하였다. 노년에 시력을 잃은 그는 일기에 다음과 같이 적었다.

오늘은 31일 금요일이다. 시력이 나쁘다. 딸들과 소소한 산책을 한 후 여러 가지 필수품을 구입했다. 상반기에는 안경을 쓸

크리스토퍼 빌헬름 에케르스베르크, 〈로마 콜로세움 3층에서 세 개의 아치를 통해 본 로마 풍경〉,
1815~1816년, 32cm×49.5cm, 덴마크 국립 미술관

수 있었지만 몸이 약해지고 보행 능력이 떨어지면서 오른쪽
시력이 저하되었다. 그래서 나는 거의 맹인 상태로 70년을 마
감했다.

에케르스베르크의 〈거울 앞에 서 있는 여인〉을 보면 한 여인

크리스토퍼 빌헬름 에케르스베르크, 〈거울 앞에 서 있는 여인〉, 1841년,
33.5cm×26cm, 덴마크 국립 미술관

이 여러 가지 톤으로 신비감을 자아내는 녹색 벽에 걸린 거울 앞에 서 있다. 목욕을 위해 상의를 벗은 그녀는 고개를 숙이고 머리를 만지고 있다. 그녀의 뒷모습에서 그녀의 눈은 자신 앞에 놓인 보석 상자를 향해 있지만 거울 속에 비친 그녀는 지그시 눈을 감고 회상에 잠겨 있다.

그녀는 분명 아름다운 귀걸이를 하고 있지만 거울 속에는 귀걸이가 교묘하게 보이지 않는다. 여러 가지 장치로 신비한 분위기를 내는 이 작품에서 주인공인 모델의 밝고 풍부한 몸보다는 비어 있는 보석 상자와 사라진 귀걸이 그리고 신비스러운 벽의 색깔이 관람자로 하여금 무한한 상상의 세계로 빠져들게 한다.

진짜와 가짜

CN 헤이스브레흐트
Cornelis Norbertus Gijsbrechts(1625/1629~1675)

고대 그리스의 수도 아테네에서 제욱시스와 파라시오스가 최고의 화가라는 명성을 두고 실력을 겨루고 있었다. 먼저 제욱시스가 탐스러운 포도를 그리자 날아가던 새가 이를 진짜로 착각해 쪼아 먹으려 했다. 승리감에 도취한 제욱시스는 파라시오스에게 천으로 가린 작품을 빨리 보여 달라고 요구했다. 파라오시스가 묵묵히 가만히 서 있자 화가 난 제욱시스는 경쟁자의 작품 앞으로 다가가 천을 열려고 하였는데 열리지 않았다. 천이 바로 그림이었기 때문이다. 파라시오스는 새를 속인 화가를 속이며 경쟁에서 승리하며 최고의 화가가 되었다.

덴마크 국립 미술관에 가면 파라시오스와 같이 사람을 속이는

CN 헤이스브레호트, 〈그림의 뒷면〉, 1668~1672년, 66.4cm×87cm, 스테이튼스 박물관

특이한 그림 한 점을 만날 수 있다. 뒤로 돌려놓은 이 작품의 앞면을 본 사람은 아무도 없다. 항상 뒷면만 전시해서 보여주기 때문이다. 작품 앞으로 가면 이 작품이 액자의 뒷면을 그렸다는 점을 깨닫게 된다. 작가는 사실적이며 생생한 액자의 뒷면을 보여주면서 우리가 가진 눈과 인식의 한계를 깨닫게 한다. 그림 밖의 현실을 작품 안에 생생하게 재현한 화가는 우리에게 일상에서 보고 믿고 것들이 정말 진짜인지에 대한 물음을 던지고 있다.

현대미술품 같은 이 작품을 그린 사람은 지금으로부터 350년 전에 플랑드로 지방에서 태어난 코르넬리스 노르베르투스 헤이

CN 헤이스브레흐트, 〈편지꽂이와 악보가 있는 판자 칸막이〉,
1664년, 101.9cm×83.4cm, 겐트 미술관

스브레흐트다. 그는 덴마크의 궁중화가로 일하면서 일상에서 보기 힘든 희귀한 물건이나 예술품들을 모아놓은 '경이로운 방'을 꾸미기 위해 22점의 눈속임 그림을 그렸다고 한다. 그는 평소 정물화나 편지꽂이 또는 화구나 악기가 걸려있는 벽면 등을 그렸지만 그가 가장 정성스럽게 그렸던 작품이 바로 이 〈그림의 뒷면〉이다. 4년 만에 완성한 이 작품을 보고 왕은 탄성을 지르며 놀랐다고 한다.

국립박물관에 있는 헤이스브레흐트의 작품 〈편지꽂이와 악보가 있는 판자 칸막이〉을 보면 금방 걷은 커튼 뒤로 여러 가지 편지와 펜들이 편지꽂이에 꽂혀 있다. 작품 앞에서면 당장이라도 커튼을 벗긴 후 편지들을 빼고 싶을 정도로 작품 속 사물들은 사실적인 실재감을 가지고 있다.

그의 또 다른 작품인 〈작업실 벽과 바니타스 정물화〉를 살펴보면 실재감이 느껴지는 원목의 벽에 금방이라도 벗겨질 듯한 그림이 붙여진 액자가 보인다. 그림에는 해골과 촛대 그리고 악기와 글이 적힌 문서가 보인다. 액자 아래 사실적으로 보이는 작은 선반에는 지팡이와 팔레트 그리고 매달린 물감통이 보인다. 액자와 작은 선반 사이에 보이는 하얀 쪽지에는 '항상 죽음을 생각하는 자의 눈에는 세상의 모든 것이 헛되다.'라는 문장이 적혀 있다.

CN 헤이스브레흐트, 〈작업실 벽과 바니타스 정물화〉,
1668년, 152cm×118cm, 덴마크 국립 미술관

16~17세기의 네덜란드와 플랑드르 지역에서 유행했던 바니타스는 세상에서 가장 큰 권력을 상징하는 갑옷과 즐거움을 나타내는 악기와 악보 그리고 부를 나타내는 금은 장신구들을 죽음을 상징하는 해골과 함께 보여주며 '죽음 앞에서 모든 것이 헛되다.'라는 메시지를 전달한다.

　작가는 이 작품을 통해 우리가 살아가며 추구하는 모든 것이 죽음 앞에서 가짜라는 사실을 보여준다. 그는 가짜가 아닌 진짜 자신의 삶을 살아야 한다고 작품을 통해 말하고 있다.

스칸디나비아의 심장, 코펜하겐

1. 덴마크 국립 미술관

2. 티볼리 공원

3. 코펜하겐 시청사

4. 왕립 도서관 블랙 다이아몬드

5. 블랙 다이아몬드 내부

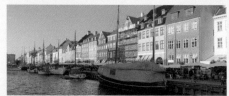
6. 뉘하운

7. 인어공주 청동상

8. 루지애나 미술관

9. 크론보르성

덴마크의 디자인과 건축부터 세계적으로 유명한 루지애나 미술관과 크론보르성 그리고 다양한 궁전과 아름다운 공원까지 코펜하겐에는 모든 관광객들을 만족시킬 다양한 볼거리가 가득하다. 특히 뉘하운에 펼쳐지는 형형색색의 집들과 운하의 조화로운 풍광은 영원히 잊지 못할 낭만을 선사한다.

1. 덴마크 국립 미술관
덴마크 미술의 아버지인 페데르 세베린 크뢰위에르를 비롯해 빌헬름 함메르쇠이, 크리스티안 쾌브케, 안나 앙케 등 덴마크 대표 예술가의 작품을 감상할 수 있다. 또한 1928년 덴마크 엔지니어이자 정치가였던 요하네스 럼프가 자신이 평생 모은 인상파 작품 215점을 미술관에 기증하면서 마티스 콜렉션으로 세계적인 작품을 전시하는 미술관이 되었다. 프랑스 전시실에서 마티스와 몬드리안의 작품도 놓치지 말고 감상하자.

2. 티볼리 공원
'상인의 항구'라는 뜻을 지닌 티볼리 공원은 코펜하겐의 중앙역의 바로 맞은편에 위치한다. 이 곳은 전 세계 놀이공원의 원조로 170년의 전통을 자랑한다. 할아버지부터 손자까지 모두 이곳에서의 추억을 공유할 만큼 덴마크 국민의 사랑을 받고 있다. 놀이공원에 흥미가 있는 여행자라면 이곳으로 입장하여 세상에서 가장 높은 회전목마와 세상에서 가장 오래된 롤러코스터를 타며 즐거운 시간을 보낼 수 있다.

3. 코펜하겐 시청사
1903년에 세워진 후 지금까지 코펜하겐의 랜드마크로 활약하고 있다. 100m가 넘는 시계탑이 우뚝 솟은 것이 상징이다. 205개의 시계탑 계단을 올라 정상에 서면 바다를 배경으로 신성한 빛을 내는 코펜하겐의 시내를 한눈에 담을 수 있다.

4, 5. 블랙 다이아몬드

1996년에 공사를 시작해서 1999년 완공된 왕립 도서관. 외관이 검은색을 띠고 있고 운하로 쏠려있는 마름모꼴이라 '블랙 다이아몬드'로 불린다. 층마다 물결 모양의 발코니가 뻥 뚫린 유리 천장을 향하여 용솟음친다. 신관 2층으로 가서 구관으로 이어지는 통로를 지나면 〈해리포터〉에서나 볼 수 있는 고전적인 양식의 열람실을 만난다. 과거와 현재가 연결되는 이 통로를 통해 시간여행을 해보는 것이 도서관 관람의 하이라이트다.

6. 뉘하운

'새로운 항구'라는 뜻을 지닌 뉘하운은 서민적 분위기의 운하이자 항구이다. 1637년에 이곳을 처음 항구로 만들었을 때는 어부들과 부두 노동자를 위한 선술집과 작은 집들이 늘어서 있었지만 지금은 관광객을 위한 다양한 카페와 식당들이 늘어서 있다. 바다의 모습을 낭만적으로 만들어주는 요트와 선박들을 배경으로 색색의 집들이 북유럽 특유의 아기자기한 귀여움을 선사한다. 관광객이 사랑하는 포토 스폿이다.

7. 인어공주 청동상

덴마크의 대표 작가 안데르센의 동화 〈인어공주〉의 흔적을 느낄 수 있다. 1913년 양조업자 야콥슨이 〈인어공주〉 공연을 보고 감명을 받아 조각가 에릭슨에게 부탁하여 완성된 동상이다. 한때 인어공주의 목과 팔이 잘리는 수난을 받기도 했지만 지금은 관광객은 물론 덴마크인에게도 사랑 받는다. 바위에서 어딘가 처연하게 바라보는 인어공주 상은 그녀의 가슴 아픈 사랑 이야기를 떠올리게 한다.

8. 루지애나 미술관

세계적인 여행작가 패트리샤 슐츠의 《죽기 전에 가봐야 할 1000곳》(1000 Places to

See Before You Die)에서도 소개한 곳이다. 특히 이 책에서 소개한 1000곳 중 상위 10% 내에 드는 이곳의 매력은 미술관 정원에 있다. 미술관 정원으로 들어서면 파란 하늘과 푸른 바다를 배경으로 인간이 만든 조각품이 초록빛 정원에 드리워져 있다. 정원에 앉아 자연과 예술이 빚어내는 하모니를 즐기다 보면 행복한 감정이 저절로 생겨난다.

9. 크론보르성

코펜하겐에서 기차로 1시간 거리에 있는 크론보르성은 셰익스피어의 4대 비극 중 하나인 〈햄릿〉의 배경이 되었던 곳이다. 덴마크의 프레데리크 2세 국왕에 의해 1585년에 완성했다. 크론보르성 내부로 입장하면 대규모의 연회장과 금박으로 장식된 예배당, 왕실 가족들이 거주하던 화려한 방을 감상할 수 있다. 이 성의 망루에서는 세상에서 가장 유명한 문장 '죽느냐 사느냐 그것이 문제다'라며 고민하던 햄릿의 모습을 떠올릴 수 있다.

Finland

단순하지만 분명한
행복을 담다, 핀란드

5

15세기 100개가 넘는 석조 교회를 건축하고 장식하면서 화려한 중세를 지나온 핀란드 예술은 근세에 들어와 스웨덴과 러시아의 식민지로 있으면서 독자적인 영역을 구축하지 못했다. 1707년에 와서야 가장 오래된 도시인 투르쿠에 핀란드 왕립 아카데미를 세우면서 핀란드 예술은 첫걸음을 뗀다. 그리고 1824년 핀란드 왕립 아카데미가 러시아의 알렉산더 2세에 의해 설립된 헬싱키의 미술대학으로 이전하고, 1845년 가을, 최초의 핀란드 미술 전시회가 헬싱키에서 열리면서 본격적인 핀란드 근대 미술의 역사가 펼쳐진다.

1880년부터 시작된 핀란드 미술의 황금시대는 1917년 핀란드가 러시아로부터 독립하면서 꽃을 피우기 시작한다. 독립을 맞은 핀란드 화가들은 핀란드의 아름다운 자연과 전통적인 삶의 방식 그리고 역사적 사건을 그리면서 민족의식을 드높이는 데 앞장섰다. 그 선두에 악셀리 갈렌 칼렐라과 휴고 심베리가 있었다. 악셀리 갈렌 칼렐라는 핀란드의 민족 서사시인 〈칼레발라Kalevala〉를 주제로 한 연작을 탄생시키면서 핀란드 국민들에게 민족적 자부심을 심어주었다. 또한 휴고 심베리는 그의 걸작 〈부상당한 천사〉를 통해 오랜 식민지로 많은 고통과 상처를 받은 국민들에게 위로와 희망을 선사했다.

19세기 말이 되자 예술의 중심지인 파리를 유학하는 화가가 늘기 시작하면서 핀란드에도 인상주의 작가들은 물론 상징주의 화가들이 탄생하기 시작했다. '핀란드의 빛'이라는 불리는 알베르트 에델펠트는 물가에서 노는 아이들과 일몰의 태양 아래 빛나는 풍경들을 그리며 빛으로 생명을 가진 인물들과 사물들을 진실하게 표현하였다. 고갱의 영향을 받은 핀란드 상징주의 화가인 페카 할로넨은 원시적인 색감과 상징적인 묘사로 평화로운 느낌의 작품을 발표하며 핀란드 예술계 리더로 떠올랐다.

1890년 파리에서 유학하며 친구가 된 헬렌 쉐르벡과 헬레나 베스테르마르크는 핀란드로 돌아와 '화가 자매회'라는 모임을 결성, 여성 화가의 지위를 향상하는 활동을 전개하며 많은 작품을 남겼다. 특히 어린 시절 생긴 사고로 평생 장애와 편견 그리고 가난에 시달리면서도 끝까지 그림을 포기하지 않았던 헬렌은 50세가 넘어서야 개인 전시회를 열 수 있었다. 핀란드는 2004년부터 그녀의 생일인 7월 10일을 '미술의 날'로 지정해 그녀를 기념하고 있다.

20세기가 넘어서면서 시작된 핀란드 현대 미술은 핀란드 디자인의 역사에 커다란 영향을 주었다. 핀란드 화폐에 얼굴이 새겨질 정도로 핀란드에서 사랑받는 디자이너 알바 알토는 건축뿐 아니라 유리공예와 가구 그리고 조명 등의 디자인으로 많은 업적을 남겼다. 주재료로 나무를 사용하며 형태는 자유로운 곡선을 사용한 그의 가구 디자인은 자연을 연상케 한다. 그는 늘 다음과 같이

말했다.

"늘 우리는 단순하고 훌륭하며 장식 없는 것을 만들기 위해 노력해야 한다."

일상의
행복한 친구

알베르트 에델펠트
Albert Edelfelt(1854~1905)

　　나일강에서 네바문은 가족과 함께 즐거운 시간을 보내고 있다. 그가 사냥을 하는 동안 향신료를 담은 머리 장신구를 한 아내와 딸은 강가에서 연꽃을 꺾으며 행복한 시간을 보내고 있다. 네바문의 앞으로 길쭉한 막대 모양의 파피루스와 새를 잡는 고양이가 보인다. 도금된 고양의의 눈은 빛과 질서를 상징하는 태양신을 형상화하였다. 고양이 밑에 있는 오리는 바람과 공기의 신인 아문 신이 신성시하는 동물이다. 그 아래 물속에 보이는 물고기는 부활을 상징한다. 벽화의 중앙에 우뚝 서 있는 네바문의 두 다리는 영원한 행복과 젊음을 상징하고 있다. 네바문의 머리 뒤쪽 상형문자에는 다음과 같이 써 있다.

알베르트 에델펠트, 〈해변에서 노는 아이들〉, 1884년, 107.5cm×90cm, 핀란드 국립 미술관

사냥을 즐기며 영원한 세계에서 아름다움을 즐기고 있다.

런던에 있는 대영박물관 이집트관에 있는 네바문의 무덤 벽화 주인공인 네바문은 서기로 왕과 제사장 다음으로 높은 신분이었다. 곡식과 무기 관리 등 모든 나라의 살림을 기록했던 그가 죽자 바위 동굴에 그의 무덤을 만들었다. 그리고 시신 옆에 그가 살았을 때 가장 행복한 순간을 보여주는 벽화를 그렸다. 이 벽화를 통해 고대 이집트인들이 가고 싶은 내세는 천국이 아니라 살아있을 때의 가장 행복한 시간임을 보여준다.

알베르트 에델펠트의 〈해변에서 노는 아이들〉은 네바문의 벽화와 같이 살아 있을 때 가장 행복했던 순간이 우리를 영원한 아름다움의 세상으로 데려간다는 사실을 알려준다.

작품에서 셔츠만 입거나 바짓단을 무릎 위까지 접어 올린 세 명의 소년이 범선 모형의 장난감을 가지고 놀고 있다. 오후의 행복한 햇살이 하늘과 바다는 물론 놀이에 몰입해 있는 소년들의 얼굴과 몸을 물들이고 있다. 물에 막 들어가려는 소년의 바지는 지금까지 신나게 뒹굴며 놀았던 흔적인 흙과 먼지로 뒤범벅이 되어있다. 윗옷을 벗고 범선을 작대기로 조정하는 소년 뒤에 하얀 셔츠를 입은 소년이 자신의 범선을 들고 차례를 기다리고 있다. 소년들의 얼굴에는 기쁨과 설렘이 넘치고 먼바다에 보이는 작은 섬들과 숲 앞으로 진짜 범선이 지나가고 있다.

2013년 기준 행복 지수 1위의 핀란드 사람들이 투표를 통해 최고의 걸작으로 선정한 것이 바로 이 작품 〈해변에서 노는 아이들〉이다. 이 작품이 그려질 당시 핀란드는 러시아의 지배 아래 있었다. 그전에는 수백 년간 스웨덴의 지배를 받았다. 오랜 시간 식민 국가의 설움에서 살았던 핀란드 사람들은 행복한 일상 속에서 뛰어노는 아이들의 모습에서 희망찬 미래를 꿈꾸었다. 또한 그들은 아이들이 띄운 배에 조국의 자유와 독립에 대한 희망을 투영했다.

핀란드 남부 포르보에서 몰락한 귀족 가문의 후계자로 태어난 알베르트 에델펠트는 어머니의 도움으로 파리에서 미술공부를 하며 초상화가이자 풍경 화가로 성장했다. 파리에서 인상파의 영향을 받은 그는 아름다운 자연의 빛과 순간의 감각을 포착한 작품들을 수차례 발표한 결과 1889년 파리 세계 박람회에서 금메달을 수상하였다. 그가 그린 초상화 중에 가장 유명한 작품은 〈파스퇴르의 초상〉이다.

실험을 하는 파스퇴르의 모습이 햇살을 받아 빛난다. 프랑스 미생물학자이자 면역학의 창시자인 파스퇴르 주위로 빛나는 그의 업적을 보여주는 과학 실험 도구들과 책이 눈에 띈다.

이 작품은 에델펠트가 파스퇴르의 과학적 업적에 매료되어 그의 실험실을 몇 달 동안 관찰한 끝에 완성했다. 그는 이 작품으로

알베르트 에델펠트, 〈파스퇴르의 초상〉, 1885년, 154cm×126cm, 오르세 미술관

러시아까지 알려져 1896년에는 러시아의 황제 니콜라스 3세의 초상화를 그리는 영광을 누리기도 했다.

알베르트는 초상화는 물론 핀란드의 아름다운 풍경과 일상도

알베르트 에델펠트, 〈좋은 친구들〉, 1881년, 41cm×31.5cm, 에르미타주 미술관

자주 그렸다. 그는 안타깝게 1905년 51세의 나이에 심부전으로 갑자기 사망했다. 그의 탄생 150주년을 기념하여 핀란드는 100유로 기념주화에 그의 모습을 새겨 넣었다.

문을 열어 놓은 창으로 기분 좋은 봄바람이 들어오는 가운데 빨간 타이즈에 분홍색 드레스를 입은 소녀가 책을 보고 있다. 외출에서 돌아온 소녀는 구두도 벗지 않은 채 그대로 침대에 털썩 앉아 빨간 표지의 책에 빠져 있다. 소녀 옆으로 귀여운 강아지가 습관처럼 소녀와 같이 책에 시선을 고정하고 있다. 침대 아래로는 외출에서 돌아와 벗어 던진 모자가 널부러져 있다.

에델펠트의 〈좋은 친구들〉이다. 이 작품의 주인공 소녀는 화가의 어린 여동생이다. 그는 여동생이 읽고 있는 흥미로운 책과 반려견, 안락한 침대와 쿠션 그리고 창밖으로 보이는 푸른 자연이 모두 어린 소녀의 행복한 친구들라 생각했다.

나는 나로서
행복하다

엘린 다니엘손 감보기
Elin Danielson-Gambogi(1861~1919)

한 여인이 발밑에 책을 둔 채 파란색 침대에 비
스듬히 누워 담배를 피우고 있다. 짙은 눈썹과 다부진 입술 그리
고 정면을 똑바로 바라보는 눈빛 등 그녀는 남성들의 눈에 아름
다운 여성이 아니다. 힘든 세상을 잘 버티며 살아온 강인한 여인
의 모습이다. 강인한 여성을 그린 작품에서 부드러운 붓질도 섬세
한 색감도 보이지 않는다. 거친 붓질과 강렬한 색상만이 눈에 띈
다. 프랑스 여성화가 수잔 발라동의 〈푸른 방〉이다. 발라동은 자
신의 초상화를 통해서 날씬하지도 육감적이지도 않은 자신의 모
습을 있는 그대로 보여준다. 그리고 여자의 몸은 그냥 몸일 뿐이
라고 이야기하며 나에게는 여성으로서가 아니라 인간으로서의
내가 가장 자연스러우며 아름답다고 이야기한다.

수잔 발라동, 〈푸른 방〉, 1923년, 90cm×116cm, 퐁피두 센터

1865년 프랑스 시골에서 미혼모의 자식으로 태어난 그녀는 세탁소에서 일하는 어머니와 함께 가난한 어린 시절을 보냈다. 돈을 벌기 위해 파리로 온 수잔은 식당 종업원과 가정부 등 닥치는 대로 일을 하다가 서커스단에 입단하여 곡예사가 되었다. 하지만 얼마 지나지 않아 추락하는 사고를 당하면서 15세의 어린 나이에 다시 거리로 쫓겨났다. 친구의 소개로 모델 활동을 시작한 그녀는 모델을 하면서 터득한 회화 실력으로 자신의 그림을 그리기 시작하였으며 마침내 프랑스 국립미술협회에 등록되는 입지전적인 화가가 되었다.

핀란드의 여성화가 엘린 다니엘손 감보기의 작품 〈아침 식사 후〉에서도 수잔 발라동의 〈푸른 방〉에서 느꼈던 일상을 살아가는 여성의 자연스러운 아름다움을 느낄 수 있다.

작품에서 아침 식사를 준비하기 위해 머리를 단정히 올리고 멍한 얼굴을 한 여인이 식탁에 기대어 앉아 있다. 식탁에는 도자기로 된 주전자와 찻잔이 보이고 그 앞으로 먹다 남은 삶은 달걀 두 개와 버터 바른 빵 조각들이 너저분하게 어질러져 있다. 금방 식사를 마친 여인은 식탁을 치우지도 않은 채 담배 한 대를 피우고 있다. 엉클어진 냅킨 등 식탁 위의 흔적으로 보아 적어도 다른 식구 한 명과 방금까지 식사를 했었다는 것을 알 수 있다. 그녀는 밥 먹고 다들 나갔으니 이제 내 시간이라는 듯 여유 있게 담배를 피고 있다.

엘린 다니엘손 감보기, 〈아침 식사 후〉, 1880년, 67cm×94cm, 개인 소장

 그녀는 매일 반복되는 일상을 벗어나서 자신이 하고 싶거나, 가고 싶은 일을 떠올리고 있는지 모른다. 이 작품에서 감보기는 웅장한 신화나 역사화 속의 매력적인 여성의 몸을 보여주는 기존의 전통적인 틀에서 벗어나 일상을 살아가는 당당한 여성을 보여준다.

 핀란드의 누르마르쿠에서 태어난 엘린 다니엘손 감보기는 헬싱키에서 미술 공부를 시작했으며 학교를 졸업하고 파리로 유학을 갔다가 다시 고향으로 돌아와 개인 작업실을 열고 학생들을

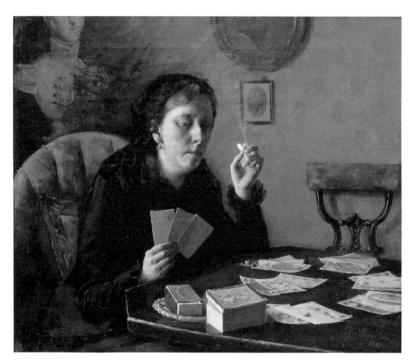

엘린 다니엘손 감보기, 〈발다 숙모의 오락〉, 1886년, 44cm×53cm, 개인 소장

가르쳤다. 제도적 미술 교육을 받은 핀란드의 1세대 여성 화가인 그녀가 활동하던 시기는 핀란드 미술의 황금기였다. 1919년 폐렴으로 죽을 때까지 핀란드와 프랑스 그리고 이탈리아에서 활동한 그녀는 사후에 거의 잊혀졌으나 현대에 들어와서 다시 주목받기 시작했다.

그녀의 또 다른 작품인 〈발다 숙모의 오락〉을 감상해보자.

카드가 펼쳐진 테이블을 골똘히 바라보는 발다 숙모의 오른손
에는 세 장의 카드가 들려 있다. 숙모의 왼손에는 금방 피다 만 담
배가 들려 있어 연기가 모락모락 피어나고 있다. 숙모 뒤로 보이
는 석고상과 노란 장식의 거울로 보아서 그녀는 중산층으로 보인
다. 작품에서 아이를 돌보거나 집안일을 하는 모습이 아니라 당시
에는 상상하기조차 힘들었던 담배 피며 카드놀이를 하는 여성의
모습을 보여주며 작가는 여성도 당당히 스스로 즐거울 권리가 있
다고 선언하고 있다.

　　마지막으로 그녀의 작품 〈리브리뇨의 안타니뇨 해변〉을 감상
하자. 엄마와 세 명의 자녀들이 해변으로 소풍을 나와 음식들을 먹
으며 즐거운 시간을 보내고 있다. 화면 앞 바구니에서 음식을 꺼내

엘린 다니엘손 감보기, 〈리브리뇨의 안타니뇨 해변〉, 1904년, 102cm×157cm, 개인 소장

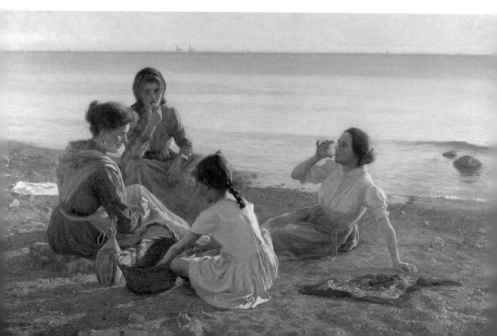

는 막내딸을 노란 스카프를 두른 어머니가 사랑스럽게 쳐다보고 있다. 어머니 옆으로 붉은 색 옷을 입은 둘째가 음식을 입에 막 넣으려고 한다. 건너편 하얀 옷을 입은 가장 큰 언니는 알록달록한 스카프를 모래사장에 아무렇게나 펼쳐두고 편안한 자세로 투명한 유리잔에 담긴 술을 마시고 있다. 어머니 옆으로 포장된 파란 술병이 보인다. 파스텔톤의 옅은 파란색을 띤 바다와 하늘은 가족들을 편안하고 부드럽게 감싸고 멀리서 밀려오는 은은한 햇살은 가족들의 얼굴에 스며들며 자유로움과 흥겨움을 더하고 있다.

현재를
사랑하라

휴고 심베리
Hugo Simberg(1873~1917)

눈에 상처를 입고 날개가 꺾인 천사가 마을 근처 시냇가에 쓰러져 있다. 물가에서 놀던 두 아이가 천사를 발견하고 치료하려고 들것에 태워 마을로 데려간다. 하지만 부상당한 천사를 본 마을 어른들은 천사는 부상당할 수 없다며 아이들이 데려온 건 천사로 변장한 마녀라고 주장하며 불태워 죽이려 한다. 그때 천사는 슬퍼하며 하늘로 올라간다. 당시 천사의 눈에서 흘러 떨어진 피는 영원히 시들지 않는 꽃인 아마란스가 되었다.

핀란드의 대표적인 상징주의 화가인 휴고 심베리의 〈부상당한 천사〉는 예부터 내려오는 아마란스의 전설을 담고 있다. 작품에서 두 소년이 부상당한 천사를 들것에 실어 옮기고 있다. 천사의

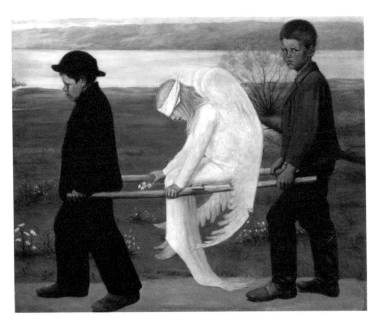

휴고 심베리, 〈부상당한 천사〉, 1903년, 127cm×154cm, 핀란드 국립 미술관

두 눈엔 붕대가 감겨 있고 날개에선 피가 흐른다. 천사는 아픈 와
중에도 하얀 꽃 뭉치를 손에 움켜쥐고 있다. 들것을 들고 있는 두
소년은 머리부터 발끝까지 모두 어두운 색이다. 앞의 소년은 무엇
인가 불만에 찬 표정이고 뒤의 소년은 심각한 표정으로 화면 밖
의 관객을 노려보고 있다.

　도대체 천사는 왜 다쳤고 아이들은 어디로 가는 것일까? 휴고
심베리는 이 작품에 대해 어떤 설명도 하지 않았다. 누군가가 물
으면 각자의 방식대로 해석하라고 대답한다. 이후 많은 전문가들

이 다양한 해석을 내놓았다.

제목으로 보아 천사는 부상을 입은 상태여서 혼자서는 움직일 수가 없다. 또한 고결한 천사는 더럽고 약한 인간에게 도움을 받았다는 사실에 크게 자존심이 상해 있다. 그래서 눈을 가리고 있다. 하지만 천사를 돕고 있는 아이들은 천사가 인간으로부터 도움을 받는 것이 부끄러워 눈을 가린 것에 대해 불만이 많다. 그래서 심통 맞은 표정을 짓고 있다.

이 그림을 그렸던 화가 심베리는 수막염으로 수개월간 병원에서 지냈다. 그래서 희망의 꽃을 쥔 천사는 병마와 싸웠던 화가 자신의 모습을 투영하고 있다고 추측하기도 한다.

하지만 다음과 같은 해석으로 이 작품은 핀란드를 대표하는 국화가 되었다.

작품에 보이는 배경은 헬싱키의 동물원과 인근 강가로 동물원에는 양로원과 병원이 있었다. 그렇다면 아이들은 지금 천사의 치료를 위해 동물원의 병원으로 향하는 길이다. 멀리 보이는 산에는 아직 눈이 녹지 않았으며 황량한 들판에는 드문드문 봄꽃이 피어있다. 천사는 아픈 와중에도 희망의 상징인 하얀 꽃 뭉치를 손에 쥐고 있다. 이른 봄에 피는 하얀 꽃은 치유와 부활 그리고 희망을 상징한다.

핀란드는 수세기동안 스웨덴과 러시아의 지배를 받았으며 오

휴고 심베리, 〈저녁으로〉, 1913년, 162cm×95cm, 핀란드 국립 미술관

랜 전쟁으로 많은 국민들은 큰 상처를 받았다. 작품에서 천사는 온갖 고난과 박해를 받은 핀란드인들의 영혼을 상징한다. 또한 천사가 손에 꼭 쥔 하얀 꽃은 고난의 세월 속에 핀란드인들이 꿈꾸어 왔던 독립에 대한 희망을 상징한다.

휴고 심베리의 또 다른 작품인 〈저녁으로〉이다. 이 작품은 심베리가 인간을 주제로 10년 이상 그렸던 일련의 대형 작품 중 마지막 작품이다. 작품에서 화가는 그의 어린 아들 톰과 함께 여름 별장이 있는 니에맨라우터의 강가를 산책하고 있다. 그런데 아버지와 어린 아들이 함께 산책하는 모습치고는 너무 진지하고 숙연하다. 인생을 보여주려는 작가의 의도가 담겨 있기 때문이다.

작품을 자세히 살펴보면 강물과 하늘이 노인의 지나간 세월을 상징하듯 한 몸처럼 물들어 가고 있다. 막 한 걸음을 떼려는 어린 아이와 손을 잡고 가는 노인 역시 한 몸처럼 연결되어 있다. 이는 자연과 인간 그리고 아버지와 아들이 모두 하나로 연결되는 작가의 이상적인 세상을 보여준다. 경건하면서 깊이 있는 이 작품의 완성도를 높이기 위해 작가는 자신이 직접 그림을 전시할 나무 액자를 만들었다고 한다. 현재 이 작품은 2015년 아테네움이 인수한 것 중 가장 중요한 작품이 되었다.

마지막으로 휴고 심베리의 〈죽음의 가든〉을 감상하자. 고전적인 검은 옷을 입은 저승사자들이 꽃들이 만발한 정원에서 꽃들을

휴고 심베리, 〈죽음의 가든〉, 1896년, 16cm×17cm, 핀란드 국립 미술관

보살피며 물을 주고 있다. 저승사자들이 얼마나 열심인지 왼쪽 나
뭇가지에 땀을 닦는 하얀 수건이 보인다. 전통적으로 죽음을 상징
하는 저승사자가 생명과 탄생을 의미하는 정원을 가꾸는 모습에
서 죽음을 친구처럼 생각하는 심베리의 유머러스한 생각을 읽을
수 있다.

심베리는 이 작품을 통해 죽어야 할 운명을 타고난 사람이 왜 열심히 현실을 살아야 하는지에 대한 답을 주고 있다. 죽음은 탄생하는 생명과 연결되어 있고 생명은 다시 죽음으로 귀결된다. 죽음과 탄생은 삶의 한 조각이다. 심베리는 오늘 하루를 사는 것이 영원한 삶을 사는 것임을 말하고 있다.

영혼의 동반자

헬레나 베스테르마르크
Helena Westermarck(1857~1938)

어려서부터 아버지를 잃은 중년의 여인이 식탁에서 늙은 어머니와 앉아 식사를 하고 있다. 그릇에 담긴 비스킷 조각을 먹던 어머니는 딸에게 집안일을 하라고 엄하게 이야기한다. "또 시작이다."라고 탄식하지만 딸은 걸레를 들고 바닥을 훔치기 시작한다. 어릴 적부터 고기 반찬은 오빠 차지였다. 지금도 그녀가 그림을 그려 돈을 벌어오면 어머니는 그 돈을 오빠에게 준다. 그러면서도 어머니는 돈 안 되는 그림은 그만 그리고 돈이 되는 러그 디자인을 하라고 다그친다. 너무 화가 난 딸은 어머니를 오빠에게 보내지만 얼마 되지 않아 돌아오고 만다. 그녀는 요양병원에서 어머니와 마지막 삶을 함께한다. 어머니는 죽어가면서도 바로 눈앞에 있는 딸 대신 오빠를 찾았지만 그

헬레나 베스테르마르크, 〈아이러니: 중요한 질문〉, 1883년, 125cm×89cm, 개인 소장

오빠는 오지 않았다.

100년 전 가부장적인 핀란드 사회의 단면을 보여주는 영화 〈헬렌: 내 영혼의 자화상〉의 한 장면이며 주인공은 핀란드 화가 헬렌 쉐르벡이다. 영화 속에서 헬렌의 유일무이한 친구이자 동료 화가인 헬레나 베스테르마르크는 헬렌이 심장 발작을 일으켜 입원했을 때에 유일하게 병실을 지키며 그녀를 돌보았다. 이후 두 여인은 '화가 자매회'라는 모임을 결성하여 여성 화가들의 활동을 조직화하고 후원한다.

헬렌의 든든한 인생의 동반자이자 진보적인 핀란드 여성을 대표하는 헬레나 베스테르마르크의 〈아이러니: 중요한 질문〉이라는 작품을 감상해보자.

작품에서 다림질하는 여인들이 일을 하다가 잠시 휴식을 취하고 있다. 두 여인 사이에 다리미판과 다리미가 보인다. 전기 다리미가 발명되기 전 뜨거운 숯을 넣어 사용하던 다리미다.

비스듬히 기댄 여인이 꽃잎을 따고 있고 맞은편에서 다른 여인이 이 모습을 지켜보고 있다. 서 있는 여인이 몸에 두르고 있는 하얀 천이 창에서 들어오는 빛으로 화사하게 빛나며 오후의 여유를 보여준다.

꽃잎을 따고 있는 여인은 요즘 사귀고 있는 남자를 떠올리며, '그는 나를 사랑한다, 사랑하지 않는다'를 반복하면서 꽃잎을 따

는 것에 집중하고 있다. 물론 마지막 꽃잎이 자신의 소원대로 '사랑한다'가 되기를 바라면서. 그녀는 원하는 답이 나오지 않을 것을 대비하며 다리미 옆에 두 개의 꽃을 더 준비했다. 이를 지켜보는 파란색 옷을 입고 서 있는 여인은 결과를 이미 알고 있다는듯 미소 짓고 있다.

1857년 헬싱키에서 태어난 헬레나 베스테르마르크는 화가이자 저술가로도 유명한 인물이다. 1874년에서 1877년 핀란드 미술협회 회화 학교에서 공부한 그녀는 졸업 후 파리에서 유학을 하였으며 그때 만난 헬렌 쉐르벡과 함께 의기투합하여 여성화가의 지위를 향상시키는 활동을 전개했다. 1889년 파리 세계 박람회에서 입선을 한 그녀는 결핵으로 그림을 포기하고, 비평가이자 여성화가들의 전기 작가로서 활발한 활동을 펼친다. 1892년부터 여성동맹 연합에서 활동하던 그녀는 1938년 사망했다.

헬렌은 힘든 일이 있을 때마다 헬레나에게 편지를 보냈다.

국립 미술관에서 내 그림을 안 걸어 준다고 해. 예술기금 1,000마르크를 내겠다고 하여도 안 된대. 최대한 빨리 나를 보러와줘. 너와 이야기하고 싶어.

편지를 받은 헬레나는 다음과 같이 답장을 했다.

다른 사람으로부터 인정받으려고 애쓰지 말고 자신이 하고 싶은 일을 자유롭게 하는 것이 너의 진짜 모습이야. 너무 애쓰지 말았으면 좋겠다.

며칠 뒤 헬렌의 집에 온 헬레나에게 헬렌은 자신의 작품을 보여준다. 헬레나는 작품을 보고 깜짝 놀라면서 여성동맹연합기금으로 작품을 사고 싶다고 이야기한다. 둘은 테이블에 앉아 청어를 안주 삼아 술을 먹으며 밤새도록 웃고 떠들며 시간을 보낸다. 다음 날 사랑하는 사람으로부터 다른 여자와 약혼을 한다는 통지를 받은 헬렌이 울면서 편지를 보여주자 헬레나는 다음과 같이 말한다.

마음껏 슬퍼해.
그리고 다시 일어설 때는 담금질한 쇠처럼 더 단단해지길 바라.

빨간색과 노란색이 필요한 이유

헬렌 쉐르벡
Helene Schjerfbeck(1862~1946)

19세기 후반, 파리의 유일한 언덕인 몽마르트르에는 저렴한 임대료 때문에 고흐와 피카소 등 외국에서 유학온 가난한 화가들이 모여 살았다. 19세기 말부터 1차 세계대전 발발 전까지 파리는 전쟁 없는 평화와 산업혁명으로 경제적 발전을 이루며 가장 윤택한 '벨에포크 시대'를 맞이하고 있었다.

당시 몽마르트르에는 활기찬 술집과 소란스러운 카바레 그리고 사창가들이 들어서면서 날로 번성했다. 이중 몽마르트르에서 가장 유명한 물랭루주를 찾은 여자 손님들은 화려한 모자와 옷으로 한껏 멋을 부려 치장하였고 남자들은 멋진 중절모에 고급 정장 차림을 한 채 향락의 시간을 보냈다. 물랭루주의 구석진 자리에 앉은 로트렉은 술을 마시며 이 순간들을 자신의 화폭에 담았다.

어려서부터 유전병으로 불구가 되어 평생 불운한 삶을 살았던 로트렉은 물랭루주의 화려한 모습보다는 무대 뒤에서 일하는 무용수와 청소부 등 가난하고 소외된 여인들의 삶을 자신의 작품에 담았다. 당시 로트렉의 불운한 삶의 이력을 공유했던 여인들은 그의 작품 속 주인공이 되는 것에 불만이 없었다. 로트렉은 물랭루주에서 일하는 여인들의 삶이 자신의 삶과 닮아 있으며 그것은 인간이라면 누구도 피할 수 없는 숙명적인 소외와 아픔이라고 생각하였다. 그는 다음과 같이 이야기하였다.

삶은 충분히 슬프다.
그래서 사랑스럽고 화려하게 그려야 한다.
이것이 빨간색과 파란색이 필요한 이유다.

핀란드에도 로트렉처럼 장애를 가진 채 슬픈 삶을 그림으로 승화시킨 화가, 헬렌 쉐르벡이 있다.

핀란드의 뭉크라고도 불리는 헬렌 쉐르벡의 〈검은 배경의 자화상〉을 보면 그녀의 턱에 보이는 선명한 선 이외에는 작품 어디에도 윤곽선이 보이지 않는다. 그녀는 자신의 모습을 검은 배경과 구분이 되지 않을 정도로 희미하게 그리며 점차 검은 배경 속으로 자신의 모습이 사라지는 작품을 그렸다. 어려서부터 병약했던 그녀는 독특한 색감과 화풍으로, 시간이 흘러감에 따라 변해가는 자화상을 죽을 때까지 여러 장 그렸다. 50년 동안 단 하루도 건강

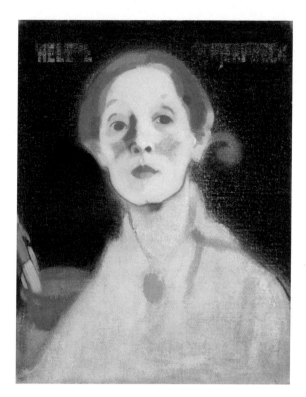

헬렌 쉐르벡, 〈검은 배경의 자화상〉, 1915년, 45.5cm×36cm, 핀란드 국립 미술관

하지 못했던 그녀는 자신의 자화상에 대해서 다음과 같이 이야기
하였다.

자화상을 그리는 것은 무척 힘들다.
별이 무수히 반짝이는 하늘을 그리는 것과 같다.
추한 자화상 속에서도 내 영혼은 아름답게 빛난다.

헬렌 쉐르벡은 1862년 7월 10일 핀란드의 수도인 헬싱키에서 태어났다. 그녀는 4살 때 계단에서 굴러 평생 절뚝거리며 살아야 했다. 어릴 때부터 미술에 재능을 보인 그녀는 1873년 11살의 나이에 핀란드 미술학교에 입학하여 화가의 길을 걷기 시작했다. 1876년 2월 결핵으로 아버지가 사망하면서 집안이 어려워져 간신히 학교를 졸업할 수 있었다. 졸업 후 그녀는 핀란드 협회에서 주최하는 미술대회에서 3등을 하며 1880년 국가 장학금으로 파리로 유학을 갈 수 있었다. 파리에서 계속되는 재정적 어려움과 여성 화가라는 사회적 편견으로 자신의 예술성을 제대로 펼치지 못하던 헬렌는 1883년 스웨덴 화가인 오토와 사랑에 빠지며 위안을 얻지만 그녀의 장애가 밝혀지면서 결혼까지 이르지 못한다.

1890년에 핀란드로 돌아온 그녀는 핀란드의 미술 아카데미에서 드로잉을 가르치지만 그녀의 고질적인 장애로 이마저도 그만두게 된다. 요양원으로 들어간 그녀는 그곳에서 고령의 어머니와 자신을 돌보면서도 그림을 포기하지 않았다. 그 결과 1913년 처음으로 핀란드 협회가 주최하는 대회에서 대상을 타고 50세가 넘어서야 개인 전시회를 열 수 있었다. 당시 그의 작품과 더불어 장애와 편견 그리고 가난에도 굴하지 않고 끝까지 화가의 길을 간 그녀의 삶이 알려지면서 그녀는 핀란드에서 가장 유명하고 사랑받는 화가가 되었다.

그녀의 작품인 〈회복기〉를 감상하자.

헬렌 쉐르벡, 〈회복기〉, 1888년, 92cm×107cm, 핀란드 국립 미술관

헬렌 쉐르벡, 〈헬레나 베스테르마르크의 초상〉,
1884년, 37.5cm×22.5cm, 세를라키우스 미술관

그림 속의 아이는 6살로 몸에 시트를 둘둘 말고 있는 모습이 병이 완전히 낫지는 않아 보인다. 하지만 장난기가 가득한 얼굴로 거대한 의자 가장자리에 앉아 있다. 아이의 장난이 너무 심해 감당이 안 되는 어른이 자리를 비운 상태이지만 아이는 아무런 상관이 없다는 듯이 컵에 꽂힌 가시가 많은 꽃줄기 하나를 움켜잡으며 여전히 장난을 치고 있다. 아이의 유난히 밝은 눈과 열로 인하여 붉게 물든 뺨 그리고 유쾌하게 헝크러진 머리카락은 천진난만함을 그대로 보여주며 관람들의 사랑을 독차지한다. 작품에서 아이가 잡고 있는 가냘픈 꽃은 회복을 상징한다.

이 작품은 영국 콘월의 세인트 아이브스에서 그린 작품으로 헬렌의 가장 유명한 작품 중 하나이다. 1880년 후반 헬렌은 이 작품을 그리기 위해서 이곳을 두 번 방문했다.

헬렌이 활동할 당시에는 아픈 아이가 미술의 대중적인 주제였다. 당시 뭉크는 아픈 아이를 통해 인간의 실존을 보여주었지만 헬렌은 인상주의를 연상시키는 활기찬 붓놀림과 빛의 처리로 병든 아이의 회복과 활력을 밝게 그려내고 있다.

이 작품이 파리에서 처음 선보였을 때는 많은 사람들로부터 찬사를 받았으나 고국에서는 아픈 아이의 모습 치고는 지나치게 밝다는 이유로 외면을 받았다. 하지만 핀란드 미술 학회는 이 작품을 구입하기로 결정했으며 그 이후로 지금까지 아테네움에 전시되고 있다.

또 그녀는 그녀의 단짝인 헬레나 베스테르마르크의 초상화를

남겼다. 그녀가 그린 〈헬레나 베스테르마르크의 초상〉을 보면 당시 헬렌의 머릿속에 있던 영원한 단짝의 모습을 짐작할 수 있다.

그림에서 헬레나는 머리를 묶어서 뒤로 바싹 올리고 다리가 없는 안경을 낀 모습이다. 그녀의 모습에서 화가이자 여성운동가로서의 지적인 이미지가 드러난다. 또한 배경 없이 거칠고 두터운 붓칠로 그린 그녀의 모습은 힘든 세상을 헤쳐갈 수 있는 굳건한 의지와 지혜가 가득해 보인다.

그림을 보며 서로 가장 잘 이해해주고 의지가 되어준 두 예술가의 우정을 감히 상상해 본다.

허위와
진짜의 아름다움

에로 예르네펠트
Eero Nikolai Järnefelt (1863~1937)

　　파리에서 조금 떨어진 마을 바르비종에는 이상
적인 신화 속 장면을 그리는 신고전주의를 거부하고 아름다운 자
연과 그 속에서 일하는 농부들의 모습을 그린 화가들이 모여 살
았다. 바르비종파의 수장인 밀레는 자신의 그림에 대한 고집 때문
에 갈수록 어려워지는 가족의 생계를 모른 채 할 수 없었다. 그는
자신의 작품 두 점을 들고 파리 화랑을 돌아다니지만 어느 곳도
그의 작품을 받아주지 않았다. 화랑 주인들은 그리스 신화에서 나
오는 비너스를 그린 신고전주의 작품 말고는 팔리지 않는다고 말
했다. 그들은 자연은 배경일 뿐이고 작품 속 농부는 천박하고 쓸
모없는 대상으로 여겼다. 모든 것을 포기하고 기차역으로 가는 중
에 화랑을 경영하는 옛 친구를 만난다. 친구는 그의 초라한 모습

을 보며 안타까운 마음에 그의 그림을 뺏어서 어떻게든 팔아보겠다고 가져간다. 그 작품이 〈만종〉이다.

19세기 초 영국을 비롯하여 네덜란드 벨기에 등 유럽의 사람들은 자유와 부를 찾아 미국으로 건너갔다. 그들이 동부에서 서부로 인디언을 쫓아내며 지금의 미국을 만들었다. 그리고 서부에서 나오는 석유와 금으로 거부가 된 사람들은 파리로 건너와 자신의 부와 교양을 상징하는 미술 작품과 가구를 사서 미국으로 돌아가는 것이 유행이었다.

밀레의 작품을 가져간 친구는 이상미가 넘치는 신고전주의 작품들을 경매에 붙이며 경매 중간에 슬쩍 〈만종〉을 선보였다. 사람들이 웅성거렸지만 미국에서 건너온 거부의 눈에 밀레의 〈만종〉은 자신들의 모습이었다. 미국으로 건너가 오로지 종교에 의지하며 동부에서 서부까지 개척하던 자신들의 삶이 그대로 담겨있었다. 이 거부가 사들인 〈만종〉은 미국으로 건너가 서부와 동부를 돌면서 미국인들의 열광적인 인기를 얻으며 최고의 작품이 되었다.

이후 산업화를 겪은 프랑스는 시골에서 도시로 온 소시민들에게 고향의 풍경과 부모와 같은 농부들의 모습은 커다란 위로가 된다는 사실을 깨달았다. 프랑스는 〈만종〉을 미국으로부터 다시 사들여 지금까지 오르세 미술관에 전시하고 있다.

밀레로 대표되는 프랑스 사실주의에 영향을 받은 핀란드 사실

프랑수아 밀레, 〈만종〉, 1857~1859년, 55.5cm×66cm, 오르세 미술관

주의 화가인 에로 예르네펠트는 밀레의 〈만종〉에 나오는 농부들의 모습이 사실적이지 않다고 생각했다. 아름다운 영화배우가 잠시 농부의 옷을 입고 화보를 촬영한 것처럼 허위라고 생각했다. 그래서 그는 눈에 보이는 대로 자신의 작품 〈장작 태우기〉를 완성했다.

작품은 비옥한 토양을 만들기 위해 장작을 태우는 농부들의

에로 예르네펠트, 〈장작 태우기〉, 1893년, 131cm×164cm, 핀란드 국립 미술관

모습을 담고 있다. 모든 농부들이 장작을 태우며 열심히 일하고 있는 가운데 유독 중앙에 보이는 소녀가 일손을 멈추고 우리를 강렬하게 응시하고 있다. 극도로 지친 모습을 보이는 소녀의 퀭한 눈은 밭이 개간되지 않아서 농작물이 자라지 않으면 가족이 겨울을 견뎌낼 식량을 갖지 못할 것이라는 공포와 세상에 대한 원망이 담겨 있다.

소녀의 앞에는 다 떨어진 옷을 입고 장작 태우기에 몰입하고 있는 아버지의 모습이 보이고 소녀의 뒤쪽으로 일손을 돕고 있는 할아버지의 모습이 보인다. 그리고 저 멀리 엄마와 오빠 그리고 언니도 열심히 일손을 돕고 있다. 숲과 장작을 태우고 개간하는 일은 모든 가족이 힘을 합해서 해야 하는 생존의 전선이다. 붉고 허연 연기가 불타오르는 황무지 너머로 넓고 깊은 평야와 산 그리고 하늘이 보이지만 고군분투하고 있는 가족들에게는 어떤 평온함이나 아름다움을 주지 못한다.

산업화 이전의 핀란드 농가의 모든 사람들은 가장 어린 아이부터 노인까지 배고픔을 이겨내기 위해 아침부터 저녁까지 노동을 했다. 에로 예르네펠트는 서유럽의 사실주의 영향을 받아 이전에 아름다운 자연이나 이상적인 농부의 모습보다는 가난과 고통으로 힘들게 살아가는 사람들의 모습을 있는 그대로 묘사하였다.

이 작품을 발표하자 사회적 논란이 벌어졌고, 농민들에 대한 인권을 보장해야 한다는 사회적 합의로 이어졌다. 이후 이 작품은 예르네펠트의 가장 유명한 작품이 되었으며 핀란드 예술의 황금시대를 상징하는 아이콘이 되었다.

1863년 핀란드의 예술가 집안에서 태어난 에로 예르네펠트는 1874년부터 1878년까지 헬싱키의 왕립 미술 아카데미를 다닌 후 파리로 가서 사실주의 풍경화에 몰입했다. 파리에서 유학 중 그는 같은 핀란드 출신 화가인 악셀리 갈렌 칼레라를 만나서 자연

에로 예르네펠트, 〈초원 위의 새미〉, 1892년, 70cm×100cm, 예르벤패 미술관

주의와 사실주의에 바탕을 둔 핀란드 미술을 위해 서로 위로하며 노력했다. 1902년 헬싱키 대학에서 그림을 가르쳤던 그는 1912년 핀란드 미술 아카데미의 회장을 역임하다가 72세의 나이에 세상을 떠났다.

　26세에 배우인 새미 스완과 결혼한 예르네펠트는 1892년 콜

린 지역으로 여행을 하며 자신의 아내를 모델로 많은 작품을 남겼다. 그 중 〈초원 위의 새미〉를 감상하자.

경사진 초원에 누운 아내 새미가 모네의 〈양산을 쓴 여인〉에서 볼 수 있는 생동감 넘치는 푸른 하늘과 구름 아래에서 잠들어 있다. 따가운 햇볕을 가려주는 뭉게구름들이 떠가는 가운데 언덕 넘어 불어오는 바람으로 나무와 꽃들이 하늘거리고 있다. 평화롭고 시원한 자연의 품에서 어느새 잠든 아내 새미는 들판에 핀 꽃들과 함께 또 하나의 꽃이 되었다.

나를
사랑하는 순간

페카 할로넨
Pekka Halonen(1865~1933)

이른 아침 천은사를 한 바퀴 돌고 나오자 정문 옆에 호수처럼 크고 깊은 저수지를 배경으로 전통찻집이 보였다. 안으로 들어가려니 문이 잠겨 있어 뒤돌아서는데 저쪽 밭에서 일하던 주인이 인기척을 듣고 뛰어온다. 주인의 안내에 따라 실내를 지나 저수지를 앞에 둔 야외 테이블에 앉아 차를 주문했다. 넓은 저수지 뒤로 낮은 산이 병풍처럼 둘러싸고 있어 그 고요함과 깨끗함으로 온 마음이 정화되었다. 마침 보슬비가 내려 운치를 더하니 더할 나위가 없었다.

맑은 차를 곁에 두고 시간 가는 줄 모르고 앉아서 찻집 주인이 틀어 놓은 조지 윈스턴 〈사계〉를 듣고 있었다. 한참 후 음악이 끊겼다. 밭에서 일하던 주인이 뛰어와 다시 음악을 걸어준다. 다시

〈사계〉의 봄이 가고 여름이 올 때 즈음 천은사 스님 한 분이 오셔서 테라스에 서서 함께 음악을 즐겼다. 그리고 가을이 끝나자 스님은 가버렸다. 혼자서 겨울을 듣고 있는데 갑자기 눈물이 쏟아졌다. 소리 내어 엉엉 우는 내내 머릿속에는 힘든 대학 생활과 취업 그리고 부모로부터 독립하여 결혼하고 자식을 낳고 회사를 운영하며 살아온 세월이 쏜살같이 지나갔다. 그리고 어느새 그 힘든 시간을 버텨온 나를 토닥거리며 위로하고 있었다. 여행은 낯선 일상에서 나를 만나 위로하고 사랑하는 작업이다.

핀란드 국립 미술관에 있는 페카 할로넨의 작품을 보면서 혼자 울었던 기억이 떠올랐다. 그의 작품 〈보트를 타고 있는 여인〉을 감상하자.

초록의 숲이 그대로 담겨 있는 호수에서 한 여인이 보트를 타고 있다. 벌겋게 상기된 채 울고 있는 그녀는 하얀 수건으로 눈물을 훔쳐낸다. 그녀는 불안하거나 슬퍼 보이지 않는다. 고요한 정적 속에 자신을 만나고 있기 때문이다. 울고 있는 여인의 얼굴은 자세히 보이지 않는다. 하지만 힘든 과거를 살아온 그녀의 모습이 호수에 빠져 있다. 자신을 만난 그녀는 자신과 사랑에 빠져 있다. 자연과 여인 그리고 사물인 배가 하나로 어우러진 작품은 고요와 푸름 그리고 자기에 대한 연민과 사랑을 노래하고 있다.

1865년 핀란드에서 태어난 페카 할로넨은 어려서부터 화가였

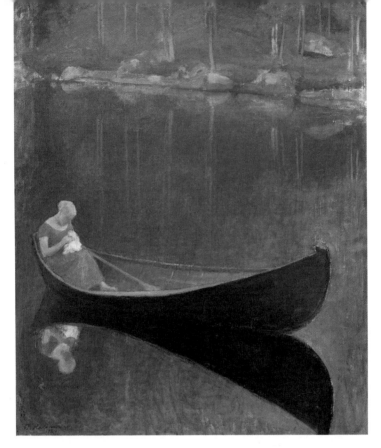

페카 할로넨, 〈보트를 타고 있는 연인〉, 1924년, 92cm×73cm, 핀란드 국립 미술관

던 아버지와 함께 그림 여행을 하며 화가가 되었다. 어려서부터 인근 교회 장식화를 그렸던 그는 헬싱키에 있는 소사이어티 드로잉 스쿨에서 4년을 공부한 후 1890년에 파리로 유학갔다. 상징주의에 관심이 많았던 그는 파리에서 고갱에게 회화를 배우며 고갱의 원시적인 색감과 상징적인 묘사에 집중했다. 일상 주변의 단순

한 장면을 상징적으로 그린 그는 늘 말했다.

예술은 사포처럼 신경을 거슬리게 해서는 안 되며, 평화로운 느낌을 주어야 한다.

1895년에 음악가였던 마야와 결혼을 한 후 아름다운 호수가 있는 투술라에서 정착하며 살았던 그는 투술라의 아름다운 자연을 많이 그렸다. 1898년에 파리 세계 박람회 핀란드관에 작품을 출품하는 영광을 누린 그는 투술라로 돌아와 왕성한 작품 활동을 이어가다가 1933년 사망하였다. 그의 무덤은 투술라 교회에 있으며 그가 살았던 집은 지금 세계적인 관광지가 되었다.

핀란드 국립 미술관에 있는 페카 할로넨의 〈지름길〉이다.
푸른 초원을 가로 지르는 작은 시냇물이 보이고 시냇물 위에는 널빤지로 이어진 다리가 놓여 있다. 임시방편으로 만든 다리라 위험해 보이지만 빨간 옷을 입은 여인이 무심하게 다리를 건넌다. 그 뒤로 흰 비닐 포장을 든 여인이 다리를 건너기 전에 뒤를 보며 무엇인가 말하려는 모습을 하고 있다. 뒤따라오는 자녀들에게 위험한 다리를 건너야 하니 조심하라고 말하려는 걸까? 하늘은 흐리지만 포근한 빛으로 둘러싸인 녹색과 황색의 들판과 푸른빛이 감도는 시냇물은 일상에서 일어나는 평화로움을 보여준다.

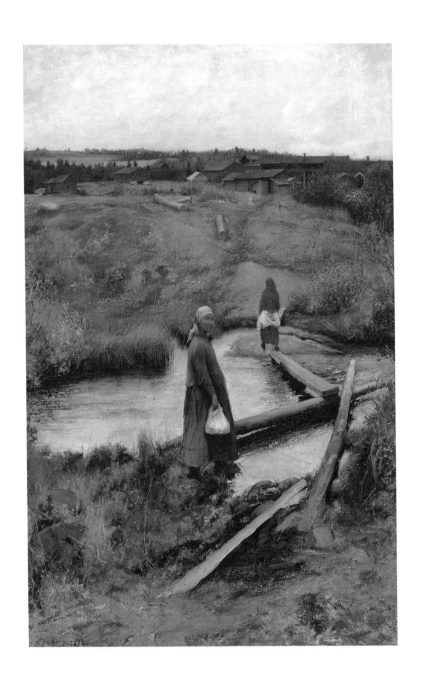

페카 할로넨, 〈지름길〉, 1892년, 145cm×92cm, 핀란드 국립 미술관

자연으로부터
받은 진실

빅토르 베스터홀름
Victor Axel Westerholm(1860~1919)

 프랑스 혁명이 지나면서 프랑스의 예술 역시 혁명적인 변화를 맞이한다. 웅장한 역사화나 신화를 재현하는 신고전주의에 반발해 내 눈앞에 보이는 풍경이나 시민의 삶들을 그리는 사실주의 화가들이 나타났다. 화려한 도시에서 살아가는 시민들의 모습을 그린 도시형 사실주의 화가들이 있었는가 하면 자연과 농촌 풍경을 그리겠다며 파리 근교에 있는 바르비종에 모여 풍경화를 그리는 농촌형 사실주의자들도 있었다. 농촌형 사실주의자들로 구성된 바르비종파는 이전의 회화에서 단지 배경으로 사용되었던 풍경을 작품의 주제로 내세웠다. 그리고 이 풍경만으로도 사람들에게 감동을 줄 수 있다고 주장하며 혁신적인 회화작품을 선보였다. 그 선두에 카미유 코로가 있었다.

장 밥티스트 카미유 코로, 〈모르트 퐁텐의 기억〉, 1864년, 65.2cm×89cm, 루브르 박물관

그의 대표적인 작품 〈모르트 퐁텐의 기억〉을 살펴보면 호수가 있는 숲속에서 두 아이와 어머니가 꽃들을 관찰하며 오후의 한 때를 보내고 있다. 하지만 작품에서 인물은 강조되지 않고 희뿌연 대기 위로 펼쳐진 푸른 나무와 자연을 반사하고 있는 호수 그리고 꽃들로 가득한 숲으로 화면을 채우고 있다. 시적인 정서와 환

상적인 풍경은 보는 이로 하여금 꿈결 같은 아름다움을 선사한다. 코로는 다음과 같이 이야기했다.

예술에 있어서 아름다움이란 자연에서 받은 느낌으로 가득 찬 진실이다.

파리에서 유학 중 바르비종파의 영향을 받는 핀란드의 사실주의 화가 빅토르 베스터홀름의 〈올란드 풍경〉은 북유럽 특유의 거친 색채로 고향마을인 올란드의 풍경을 환상적으로 표현하고 있다.

작품에서 인상파 특유의 빛이 하늘의 구름을 부드럽게 어루만지고 있으며 그 아래 빽빽한 나무들은 화면 앞까지 그 장엄함 모습을 펼치고 있다. 화면 앞에 클로즈업 되어 있는 바위들은 태고적부터 흘러온 세월을 보여주듯 육중하며 엄숙하게 보인다. 반짝거리며 빛나는 하늘과 땅으로 꺼질 듯 중력의 무게를 보여주는 바위 그리고 거친 핀란드의 숲들은 올란드가 아니면 보여줄 수 없는 경이로운 아름다움을 선사하고 있다.

헬싱키에서 차로 두 시간 거리에 있는 바닷가 마을, 투르쿠에서 1860년에 태어난 베스터홀름은 선장인 아버지 밑에서 유복하게 자랐다. 투르쿠에 있는 드로잉 학교에서 회화 공부를 시작한 그는 1878년부터 뒤셀도르프에서 유학을 하였으며, 1890년에는 파리로 이동하며 당시 파리에서 유행하던 사실주의 화풍과 인상

빅토르 베스터홀름, 〈올란드 풍경〉, 1879년, 136.5cm×200cm, 핀란드 국립 미술관

주의 화풍의 영향을 받았다. 고향으로 돌아
온 그는 투르쿠의 미술학교에서 교편을 잡
으며 왕성한 작품 활동을 하였으며 말년에
는 투르쿠 미술관의 관장을 역임하였다.

그는 젊은 시절 핀란드와 스웨덴 사이에
있는 외닝게비에서 별장을 마련하고 여름
을 보내곤 했는데, 그곳 풍경에 매료되어 여
러 화가들을 그곳으로 불러들여 예술가 마
을을 만들어 운영하였다. 이후 이곳에 모여
풍경화를 그린 핀란드와 스웨덴 화가들을
'외닝게비파'라 불렀는데 여성 화가들도 많
았다.

당시 베스터홀름이 그렸던 〈물개 사냥〉
을 감상하자,

작품에서 꽁꽁 얼어붙은 바다 위에서 두
사람이 물개 사냥을 하고 있다. 하얀 위장복
을 입고 총을 맨 사람은 망원경으로 사냥할
물개를 찾고 있다. 망원경을 보는 남자 옆으
로 끝이 뾰족한 지팡이를 바닥에 고정한 채
상념에 빠진 남자가 보인다. 푸른 하늘과 얼
어붙은 바다의 경계선이 모호한 설원 위에

빅토르 베스터홀름, 〈물개 사냥〉, 1900년, 53.5cm×81.5cm, 세랄치우스 미술관

하얀 옷을 입고 물개 사냥을 하는 두 사람의 모습에서 가장 핀란
드적인 일상과 광활한 풍경을 엿볼 수 있다.

생생하고
풍부한 일상

군나르 베르트손
Gunnar Berndtson(1854~1895)

화려한 빛 아래 하얀 발레복을 입은 발레리나
가 우아한 곡선을 그리며 춤을 추고 있다. 백조가 깃털을 가지런
히 하기 위해 목을 둥글게 돌리는 모습과 날갯짓하는 가슴 그리
고 날개 끝이 파르르 떨리는 섬세한 움직임 등 어린 무희들의 몸
짓에서 한순간도 눈을 뗄 수가 없다. 연습이 계속되면서 백조가
다리의 물방울을 톡톡 털어내는 모습과 호수 위를 나를 때의 그
빛과 선이 주는 아름다움은 어디서도 볼 수 없는 장면이다. 하지
만 이를 지켜보는 다른 발레리나는 오랜 연습에 하품을 하고 목
을 늘어뜨린다. 심지어 가장 왼쪽에 있는 어린 발레리나들의 모습
은 반밖에 보이지 않는다. 드가의 〈무대 위 발레 리허설〉이다.
　19세기 프랑스 인상파 화가들 중 파리의 일상이나 발레리나의

에드가 드가, 〈무대 위 발레 리허설〉, 1874년, 54.3cm×73cm, 뉴욕 메트로폴리탄 미술관

모습을 그린 드가는 당시 발명된 카메라의 영향으로 스냅 사진을 찍듯 작품을 그렸다. 그는 작품 속 인물들을 화면 앞으로 바싹 당겨 풍부한 인물의 표정과 모습을 담았다. 또한 화면 바로 앞에서 반쯤 잘려진 인물들을 통해 생생한 현장의 모습들을 보여주는 작품들을 남겼다.

드가의 작품에 영향을 받은 핀란드의 군나르 베르트손의 작품 〈신부의 노래〉를 보면 노래를 부르는 신부보다 화면 바로 앞에서 인상을 쓰고 코를 풀고 있는 노신사가 가장 눈에 띈다.

군나르 베르트손, 〈신부의 노래〉, 1981년, 66cm×82.5cm, 핀란드 국립 미술관

　　작품에서 주인공인 어린 신부가 잔을 들고 축배를 한 후 노래
를 부르고 있다. 모두들 그녀의 모습을 바라보며 흥겨워한다. 창
으로 들어오는 빛은 어린 신부에게 축복을 내리듯 신부의 옷과

테이블을 환하게 비추고 있다. 또한 노래를 부르고 있는 신부를 바라보는 하객들은 이미 한두 잔의 축배를 든 후인지 얼굴에 홍조를 띤 채 파티의 흥겨움에 취해 있다. 화면 바로 앞으로 바싹 당겨진 한 노인이 인상을 쓰며 재채기를 하는 모습이 강조되어 있어 생생한 파티의 모습을 재현하고 있다.

1854년 유명한 작가인 아버지와 귀족 가문의 어머니 사이에서 태어나 군나르 베르트손은 어린 시절부터 부유하게 자랐다. 1876년 22살의 나이에 화가가 되기로 결심한 그는 파리로 가서 프랑스 최고 미술 교육기관인 '에콜 드 보자르'에서 미술 교육을 받았다. 졸업 후 파리의 살롱전에 여러 번 입상을 한 그는 핀란드로 돌아와 1898년에 열린 미술대회에서 초상화 부분에서 국가상을 받았다. 이후 이집트와 파리 그리고 헬싱키를 오가며 부유한 귀족들의 여유 있는 일상을 담은 작품들을 그린 그는 1895년 퇴행성 질환으로 40살의 나이로 사망하였다. 그는 사망하기 전까지 헬싱키 미술 아카데미 교수를 지냈다.

베르트손의 〈루브르의 예술 애호가〉이다. 화려하게 장식된 루브르 궁전에서 호화로운 옷을 입은 귀족들이 자신들이 살 작품을 이젤에 걸어놓고 감상하고 있다. 세 명의 귀족이 뒤에서 느긋하게 작품을 바라보고 있는 반면 한 귀족은 작품 앞에서 세심하게 작품을 살펴보고 있다. 1879년 파리 전시회에 출품된 이 작품이 핀

군나르 베르트손, 〈루브르의 예술 애호가〉, 1879년, 33cm×24.5cm, 세라치우스 미술관

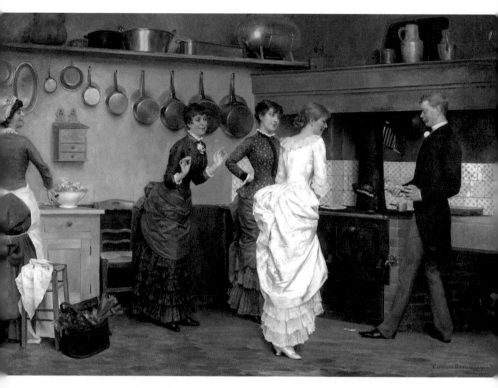

군나르 베르트손, 〈기름진 화요일〉, 1893년, 43cm×55cm, 시네브리호프 미술관

란드에서 전시되자 이 그림을 사려는 사람이 줄을 서서 기다렸다고 한다. 당시 핀란드 협회에서 이 작품을 구입하려 했지만, 러시아 황제의 총애를 받고 있던 핀란드의 총리가 먼저 구입하였다고 한다. 그래서 이 작품은 현재 핀란드 국립 미술관인 아테네움이 아닌 세라치우스 미술관이 소장하고 있다.

다음으로 베르트손의 작품 〈기름진 화요일〉을 감상하자.

잘 차려입은 남자 귀족이 부엌에서 직접 달걀 요리를 하고 있다. 잘 차려진 옷을 입은 여성 귀족들이 그의 요리 과정을 흥미롭게 지켜보고 있다. 부엌의 벽에 윤기가 나는 다양한 프라이팬이 걸려 있는 것을 보면 이 집은 대식구가 있는 부유한 귀족의 집임을 알 수 있다. 그림 왼쪽에는 이제 막 장을 보고 온 하녀가 바구니를 내려 두고 미소를 머금은 채 귀족들을 지켜보고 있다.

기독교에서 부활절을 앞둔 40일간을 사순절이라고 한다. 부활절을 경건하게 맞이하기 위해 사순절에는 금식이나 특별기도 등을 하며 조용히 지내는 것이 기독교인의 의무이다. 그래서 기독교인들은 사순절이 시작하기 전 충분히 잘 먹고 잘 지내는 시간을 가진다. 특히 사순절이 시작되는 전 주의 화요일에는 기름진 음식을 먹으며 축제를 연다. 축제를 열며 먹는 기름진 음식 중 가장 인기 있는 음식이 달걀 요리였다고 한다.

이 작품은 참회의 화요일에 잘 차려입은 남자 귀족이 달걀 요리를 하면서 가족과 함께 즐거운 시간을 가지는 모습을 그려 핀란드 귀족들의 이상적인 생활 모습을 보여주고 있다.

마지막으로 베르트손의 〈여름〉을 감상하자.

화창한 여름 어느 날 다리에 앉은 여인이 책을 읽다가 뒤를 돌아보고 있다. 여인의 뒤로는 맑은 강이 펼쳐지고 그 강 위에서 어린 소년이 배를 타며 즐거운 오후의 시간을 가지고 있다. 화사한

군나르 베르트손, 〈여름〉, 1893년, 61cm×44cm, 투르쿠 미술관

빛으로 여인과 소년의 얼굴은 보이지 않지만 목가적이며 낭만적
인 분위기가 그림을 꽉 채운다. 특히 맑은 물속에 비치는 바위와
아련하게 강 위로 비치는 여름 햇볕은 우리를 고요한 평화의 세
상으로 데려간다.

슬픈 영혼에
대한 위로

악셀리 갈렌 칼렐라
Akseli Gallen-Kallela(1865~1931)

　　　황금 빛 들판 사이로 턱시도를 멋지게 차려입
은 신사가 걸어온다. 한 손에 검은 우산을 쥔 신사의 뒤로 강아지
가 쫓아온다. 들판의 끝에 서 있는 푸른 나무 위로 파란 하늘이 보
이고 파란 하늘에는 흰 구름과 새들이 날아다닌다. 초등학생이 그
린 것 같이 순수하면서 단순한 이 작품의 반전은 오른쪽 하단에
작가의 사인과 함께 새겨진 숫자 '1951'이다. 6·25전쟁이 한창이
던 1951년에 그린 장욱진 화백의 〈자화상〉에는 황금물결의 논과
푸른 하늘 위로 새가 날아다니는 평화로운 광경이 펼쳐진다. 그는
이 작품을 통해 전쟁이라는 참혹한 세상에서 대자연의 완전한 고
독 속에 있는 자신을 발견하였다고 한다.
　　　스웨덴과 러시아의 오랜 지배에 맞서 싸우며 핀란드의 민족

악셀리 갈렌 칼렐라, 〈까마귀와 소년〉,
1884년, 86cm×72cm, 핀란드 국립 미술관

적 정체성에 대해 고민하면서 그린 작품이 악셀리 갈렌 칼렐라의
〈까마귀와 소년〉이다. 그의 작품에서도 대자연 앞에서의 완전한
고독이 느껴진다.

작품에서 소년과 까마귀가 풀밭 위에 서 있다. 서로를 마주하고 있지만 시선은 각자다. 그래서 쓸쓸함이 느껴진다. 그러나 한참을 보고 있으면 소년과 까마귀가 쓸쓸함으로 하나가 되고 있음을 느낄 수 있다. 사람은 태어나면서부터 죽을 때까지 혼자다. 하지만 억압적인 식민지 조국에서 살다 보면 가끔은 주위에 함께하는 타인뿐만 아니라 말 못하는 생명체에게도 동료 의식이 생기며 이는 커다란 위안으로 연결된다.

악셀리 갈렌 칼렐라가 열아홉 살에 그린 이 작품은 파리 미술계의 데뷔작이었다. 핀란드가 러시아의 지배를 받던 시절에 태어난 그는 어려서부터 핀란드 사람으로 민족적 정체성에 관심이 많았다. 그래서 그는 핀란드의 풍경과 일상을 주로 그렸으며 특히 민족 서사시인 〈칼레발라〉에 대한 작품을 많이 남겼다.

그가 조국의 아름다운 자연을 노래한 〈카이 텔레 호수〉를 감상하자.

카이 텔레 호수에 어스름한 기운이 내려앉기 시작했다. 아득히 멀리 보이는 산까지 자신의 품에 안은 호수 위로 잔잔한 물결이 일렁인다. 이곳저곳으로 횡단하고 있는 물길은 북유럽 특유의 쓸쓸함과 적막감을 자아낸다. 또한 화면 깊이 담긴 고요함이 아름다우면서도 깊고 슬픈 분위기를 보여준다.

어릴 때 헬싱키에서 미술 교육을 받은 칼렐라는 파리에 있는

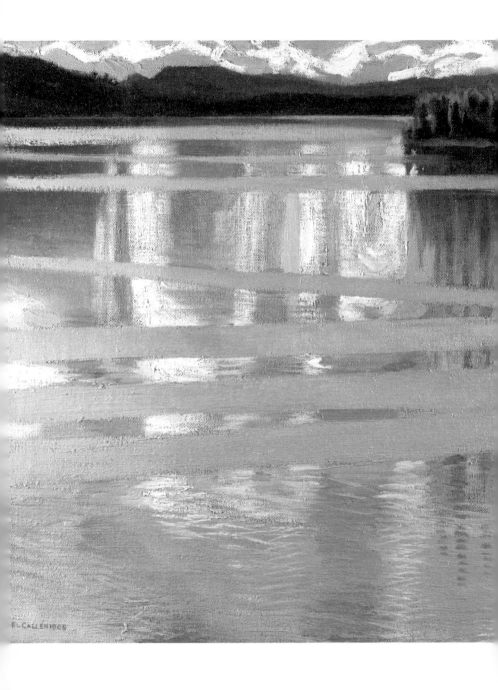

악셀리 갈렌 칼렐라, 〈카이 텔레 호수〉, 1905년, 53cm×66cm, 내셔널 갤러리

아카데미 줄리앙에서 본격적인 미술 공부를 시작했다. 그는 핀란드와 파리 그리고 베를린을 오가며 왕성한 작품 활동을 이어갔으며 베를린에 있을 때는 노르웨이의 세계적인 스타 뭉크와 함께 작업을 했다.

1911년 5월 새로운 아이디어를 위해 간 아프리카에서 돌아와 52세라는 많은 나이에도 핀란드 독립전쟁에 참전한 그는 조국의 독립을 성취하며 말할 수 없는 기쁨을 맛보았다. 핀란드 독립 이후 미국으로 건너간 그는 미국 인디언들의 문화에 끌려 뉴멕시코에서 살다가 1931년 스톡홀름으로 돌아오던 중 급성 폐렴으로 65세에 사망한다.

그가 어려서부터 좋아했던 민족 서사시인 〈칼레발라〉에서 영감을 받아 그린 〈삼포의 방어〉를 감상하자.

작품에서 흰 수염을 날리며 칼을 휘두르는 영웅 '배이네뫼이넨'이 보인다. 그는 새의 모습을 하고 있는 사악한 마

악셀리 갈렌칼렐라, 〈삼포의 방어〉, 1893년, 125cm×122cm, 투르쿠 미술관

녀 '로우히'와 싸움을 하면서 마법의 유물 '삼포'를 훔치고 있다.

〈칼레발라〉의 43번째 장면에서 모티브를 가져온 이 작품에 등
장하는 삼포는 핀란드 신화에 나오는 정체불명의 물건으로 소유
자에게 행복과 자유를 가져다준다고 한다. 또한 주인공인 배이네
뫼이넨은 우주 창조 과정에서 나온 최초의 반신반인 영웅으로 항
상 지혜로운 노인으로 묘사된다. 이 작품에서는 그를 마녀와 대적

하는 근육질 영웅으로 묘사하고 있다.

칼렐라의 대표 작품인 〈삼포의 방어〉는 핀란드 사람들에게 민족의 독립과 영혼을 지키기 위한 투쟁으로 인식되며 많은 사람들에게 강렬한 감동을 주었다.

힐링과 디자인의 도시, 헬싱키

1. 헬싱키 아테네움 국립 미술관 2. 시벨리우스 공원 3. 카페 레가타

4. 템펠리아우키오 교회 5. 캄피 교회

6. 헬싱키 대성당과 의사당 광장 7. 에스플라나디 공원

8. 수오멘리나 섬 선착장 9. 카우파토리 마켓 광장

바다를 바라보는 경관과 다양한 건축물 그리고 세계적으로 유명한 디자인이 모인 헬싱키는 힐링과 디자인의 도시로 수많은 여행자들을 유혹하고 있다. 아름다운 자연 속에 있는 공원과 교회를 방문하면 절대적인 고요와 힐링을 만끽할 수 있다. 또한 시내 중앙에는 오묘한 색의 이딸라, 깜찍한 패턴의 마리메꼬, 핀란드 패브릭의 대표주자 핀 레이슨 등이 줄지어 있어 여행자들을 즐겁게 한다.

1. 헬싱키 아테네움 국립 미술관

1877년 그리스 신화에 나오는 미의 여신 아테네의 이름으로 개관한 헬싱키 국립 미술관. 화려한 중앙 계단을 지나 2층 전시실로 입장하면 19세기부터 1970년대까지 활동한 다양한 핀란드 대표 화가의 작품을 관람할 수 있다. 또한 유럽 전시실로 이동하면 빈센트 반 고흐와 폴 고갱 그리고 폴 세잔, 마르크 샤갈 등 우리가 익히 들어왔던 유명한 유럽 작가의 작품도 감상할 수 있다.

2, 3. 시벨리우스 공원

발트해가 내려다보이는 이곳은 핀란드의 대표적인 민족주의 음악가인 장 시벨리우스의 이름을 딴 공원이다. 1967년 에일라 힐투넨이 강철을 쏟아부어 만든 시벨리우스 흉상과 파이프 오르간 모양의 기념물이 유명하다. 발트해를 따라 산책하다 보면 탁 트인 바다 위에 헬싱키에서 가장 오래된 명물 카페 레가타가 보인다. 이곳에 앉아서 한적한 바다와 하늘을 보며 여유롭게 커피 한잔과 시나몬 롤을 먹다보면 행복한 미소가 저절로 그려진다.

4. 템펠리아우키오 교회

거대한 바위 언덕을 파내고 자연 그대로의 바위를 벽으로 사용하는 템플리아우키오

교회는 밖에서 보면 평범한 바위 언덕 같다. 입구 옆에 철제로 만든 작은 십자가를 보지 못한다면 누구도 교회라고 생각하지 못한다. 1969년 지어진 교회 안으로 입장하면 원형의 채광창이 달린 중앙 구리 돔과 빙하기로 거슬러 올라가는 역사를 가진 바위 조각 제단이 여행자를 세련된 천상으로 세계로 데려간다.

5. 캄피 교회

침묵의 캄피 교회의 예배당은 번화한 도시에서 벗어나 고요한 시간을 즐길 수 있는 곳으로 독특한 목조 건물의 형태를 하고 있다. 에스프라나디 공원과 캄피 쇼핑센터 근처에 위치한다. 캄피 교회의 예배당 장식은 외부 소음을 차단하는 두꺼운 나무 벽으로 되어 있어서 명상과 기도회를 위한 장소로 부족함이 없다. 헬싱키 사람들에게 많은 사랑을 받는 예배당의 입장료는 무료이지만 예배당 안으로 카메라를 가져갈 수는 없다.

6. 헬싱키 대성당과 의사당 광장

19세기 중엽에 지어진 헬싱키 대성당은 의사당 광장의 북쪽 끝에 위치하고 있어 많은 여행자들이 즐겨 찾는다. 전면을 흰색으로 칠한 네오클래식 양식의 헬싱키 대성당의 지붕은 5개의 녹색 돔과 12 사도의 동상으로 장식하고 있다. 성당 안으로 입장하면 주말에 예배가 열리는 예배당과 여름에 미술 전시를 하는 지하 전시관이 있다.

7. 에스플라나디 공원

헬싱키 시내 한복판에서 휴식을 원한다면 이 공원에 가 보자. 길을 따라 길게 형성된 공원은 여행객에게도 시민들에게도 쉼표를 제공한다. 또 핀란드를 대표하는 디자인 제품을 볼 수 있는 가게가 공원 주변에 늘어서 있다. 아라비아 문양의 이딸라와 깜찍한 패턴의 마리메꼬 그리고 핀란드 패브릭 대표주자 핀 레이슨도 있다. 근처에는 일본 영화 〈카모메 식당〉에도 등장한 아카데미아 서점은 영화를 즐겁게 본 사람들에

게 필수 방문지로 꼽힌다.

8. 수오멘리나 섬

수오멘리나 섬은 헬싱키의 마켓 광장에서 페리로 15분 정도 거리에 있는 곳으로 18세기 중반에 외적의 침입에 대비해 세워진 요새이다. 해변을 따라 산책할 수 있는 이곳을 방문하면 바다를 배경으로 한 요새의 궁전은 물론 군인들이 묵었던 막사와 안마당을 둘러볼 수 있다. 또한 수오멘리나 박물관으로 입장하면 요새의 역사와 보존에 관한 흥미로운 전시물을 만나볼 수 있다.

9. 카우파토리 마켓 광장

카우파토리 마켓 광장은 해산물과 농산물을 주로 파는 시장이다. 핀란드의 명물 연어로 만든 연어 스프와 각종 연어 요리, 튀긴 생선, 고기파이 등을 간편하게 맛볼 수 있도록 가판대 형식으로 되어 있는 식당들이 즐비하다. 헬싱키 시민들이 신선한 농산물과 해산물, 잼, 치즈, 절인 육류 등을 구입하기 위해 많이 찾는다. 이곳에서 북유럽 특유의 신선한 음식을 먹다보면 힐링의 도시 헬싱키가 사랑스러워진다.

미술관을 빌려드립니다
—북유럽

초판 1쇄 발행 2024년 3월 21일
초판 3쇄 발행 2024년 6월 26일

지은이 손봉기
펴낸이 하인숙

기획총괄 김현종
책임편집 이선일
디자인 studio forb

펴낸곳 더블북
출판등록 2009년 4월 13일 제2022-000052호
주소 서울시 양천구 목동서로 77 현대월드타워 1713호
전화 02-2061-0765 **팩스** 02-2061-0766
블로그 https://blog.naver.com/doublebook
인스타그램 @doublebook_pub
포스트 post.naver.com/doublebook
페이스북 www.facebook.com/doublebook1
이메일 doublebook@naver.com

© 손봉기, 2024
ISBN 979-11-93153-17-8 (04600)
ISBN 979-11-93153-19-2 (세트)